OEUVRES

DE

J. F. DUCIS.

IMPRIMERIE DE FIRMIN DIDOT,
RUE JACOB, n° 24.

OEUVRES

DE

J. F. DUCIS.

TOME PREMIER.

PARIS,

L. DE BURE, LIBRAIRE, RUE GUÉNÉGAUD, N° 27.

M DCCC XXIV.

AVERTISSEMENT[1].

Les tragédies de M. Ducis, que le public a constamment honorées de ses applaudissements et de ses larmes, paraissent aujourd'hui rassemblées dans une nouvelle édition complète de ses OEuvres.

Un grand nombre de souscripteurs aux *Classiques français in-32*, publiés par M. De Bure, lui ayant témoigné le desir de voir les OEuvres de ce tragique, que nos Quintiliens modernes n'ont pas hésité de placer entre les auteurs du premier ordre, faire partie de sa jolie Collection, il a acquis de M. Nepveu le droit de les imprimer dans ce format commode. L'édition a été revue et corrigée avec le plus grand soin, et on n'a rien épargné pour qu'elle répondit au mérite du poëte et au zèle de ses admirateurs.

[1] Cet avertissement est, à très peu de chose près, le même que M. Auger plaça à la tête de l'édition de 1813.

AVERTISSEMENT.

Il est inutile, sans doute, de rappeler ici le sujet, le mérite, et le succès de chacun des ouvrages de M. Ducis. Qui pourrait n'avoir pas vu sur la scène *Hamlet, Roméo et Juliette, OEdipe chez Admète, le roi Léar, Macbeth, Othello,* et *Abufar?* Qui pourrait sur-tout, ayant vu ces tragédies à-la-fois terribles et touchantes, ne pas conserver un souvenir ineffaçable des beautés supérieures qu'elles renferment, et des profondes émotions qu'elles ont excitées dans l'ame des spectateurs? C'est le propre des ouvrages où respirent l'élévation, l'énergie et la sensibilité du génie, de produire sur nous des impressions que le temps ne saurait détruire; tandis que les plus heureuses combinaisons du talent et du goût peuvent, en charmant d'abord nos esprits, n'y laisser que des traces légères et peu durables.

Thomas, cet écrivain si noble dans sa conduite et dans ses ouvrages, Thomas disait à son ami : « Vous serez le poëte de la nature. » La prédiction s'est accomplie. M. Ducis a su peindre sans doute les crimes de l'ambition, de la vengeance et de l'amour; mais c'est aux sentiments de la nature qu'il doit ses plus heureuses inspi-

AVERTISSEMENT.

rations et ses succès les plus éclatants. C'est la nature qui lui a dicté les admirables scènes d'*OEdipe chez Admète*, du *Roi Léar*, d'*Hamlet*, et d'*Abufar* ; c'est elle qui a protégé et protégera éternellement ces beaux ouvrages contre les attaques de la malveillance, et qui, même au besoin, fléchirait en leur faveur l'inflexible sévérité du goût.

Avant M. Ducis, de grands poëtes avaient fait parler éloquemment les alarmes et les douleurs d'une mère ; mais quel autre avant lui avait retracé avec cette énergie et cette sensibilité profonde les augustes ressentiments d'un père outragé, ses malédictions suspendues ou tombant sur la tête d'un enfant coupable, enfin le pardon s'échappant de son cœur amolli par le repentir et la prière, de son cœur las de détester ce qu'il n'avait pas cessé de chérir ? Combien de fois et avec quelle prodigieuse variété d'attitudes, de formes et de couleurs, M. Ducis n'a-t-il pas étalé sur la scène cet imposant tableau de la puissance paternelle révérée ou méconnue, appelant les faveurs ou les vengeances célestes sur des enfants dont les uns ont rempli et les autres ab-

juré tous les devoirs de la piété filiale, mais finissant le plus souvent par recevoir sur son sein, par y presser, y confondre dans les mêmes embrassements, et le fils long-temps criminel, et le fils toujours vertueux! C'est ainsi que M. Ducis a prouvé, a rempli sa vocation pour ce beau genre de pathétique fondé sur les affections du sang, sur les sentiments de famille, sentiments sacrés, universels, qui survivent à tous les autres, et, quand ceux-ci nous rendent trop souvent coupables ou malheureux, sont à-la-fois la plus douce félicité de l'homme et le lien le plus solide de la société; c'est ainsi qu'il a imprimé à tous ses ouvrages un caractère particulier, et qu'il s'est marqué une place distincte, une place glorieuse, à la suite des grands maîtres qui ont illustré la tragédie française.

Qui pourrait parler des belles productions dont M. Ducis a enrichi notre scène, sans que les noms de Sophocle et de Shakespeare vinssent aussitôt s'offrir à sa mémoire, j'ai presque dit à sa reconnaissance? C'est à ces deux grands hommes, au dernier principalement, que M. Ducis a emprunté les sujets de ses tragédies. Il est

AVERTISSEMENT.

des écrivains qui choisissent froidement leurs modèles ou même semblent les prendre au hasard ; mais on peut croire que M. Ducis a été entraîné vers les siens. Amant passionné de la nature, quel attrait sympathique, irrésistible, ne devaient pas avoir pour lui les écrits des deux tragiques qui ont mis dans leurs tableaux le plus de cette vérité naïve et sublime, charme des esprits sains et vigoureux, des ames énergiques et sensibles !

Shakespeare, presque entièrement privé d'éducation, écrivant au milieu d'un peuple encore barbare, dans une langue à peine formée, et pour une scène tout-à-fait irrégulière, a ignoré ou dédaigné ces règles et ces convenances dramatiques dont l'observation distingue notre théâtre ; et, ce qui est peut-être plus fâcheux encore, il a souvent mêlé aux beautés les plus vraies et les plus nobles, tantôt les défauts de la grossièreté, tantôt les vices de l'affectation. M. Ducis, avec un art qu'on eût admiré davantage, si l'on eût mieux apprécié les difficultés de l'entreprise, a su réduire aux proportions et soumettre aux lois établies par notre système dramatique les ouvrages

gigantesques et monstrueux du tragique anglais; il a su dégager les traits simples et sublimes de l'alliage impur qui les déshonorait, et les rendre avec cette force, cette chaleur, cette vérité d'expression qui associe, qui égale presque les droits du talent imitateur à ceux du génie original. Combien, d'ailleurs, n'a-t'il pas ajouté de pensées mâles ou profondes, de sentiments élevés ou touchants, à ceux que lui fournissait son modèle!

Un autre modèle, aussi difficile, aussi dangereux à imiter par sa perfection même, que le premier l'était par ses défauts, c'était Sophocle, estimé le plus grand de tous les tragiques anciens et modernes. Si notre scène semblait trop étroite pour qu'on y transportât les vastes compositions de Shakespeare, sans en réduire les dimensions, d'un autre côté elle paraissait offrir un cadre trop étendu pour que le tableau d'une tragédie grecque, dans sa forme originelle, pût le remplir tout entier. Il y avait loin de notre contexture dramatique, chargée d'incidents compliqués, à cette noble simplicité qui, chez les Grecs, était le premier principe, le premier charme, la pre-

AVERTISSEMENT.

mière gloire de tous les arts. M. Ducis entreprit donc de faire entrer dans un même ouvrage, d'assujettir par un même nœud deux actions différentes, celle d'*OEdipe à Colone* et celle d'*Alceste*, enfin d'unir aux beautés sévères de Sophocle les touchantes beautés d'Euripide. Digne interprète de ces deux grands hommes, le poëte, tour-à-tour terrible et pathétique, nous fit frémir des imprécations d'OEdipe, et pleurer des douleurs d'Admète. Mais ce double effet naissait de deux objets distincts : l'intérêt qui se divise devient plus faible de moitié; il faut qu'il se réunisse, se concentre en un seul point; et une loi expresse de l'art a consacré ce principe, deviné par le cœur. M. Ducis, qui ne s'était jamais dissimulé à lui-même cette duplicité d'action et d'intérêt, se rendit enfin aux conseils de la critique, et, réduisant sa tragédie à trois actes, se renferma dans le sujet d'*OEdipe à Colone*. Cette dernière pièce et celle d'*OEdipe chez Admète*, se trouvent l'une et l'autre dans ce Recueil.

Les derniers volumes se composent des *Épîtres* et *Poésies diverse*. C'est là que M. Ducis, descendu des hauteurs de la scène tragique et rendu

AVERTISSEMENT.

à lui-même, chante encore la nature, mais d'un ton plus calme et plus doux, mais avec l'accent du bonheur et de la reconnaissance; c'est là qu'il célèbre tout ce qui fit sa gloire et sa félicité, les pures voluptés de l'ame, les innocents plaisirs de la médiocrité, le charme des beaux-arts, celui des beaux vers, et l'amitié plus douce encore, l'amitié que son cœur préfère à cette poésie même dont il est idolâtre. Tout, dans ces jeux d'une muse ingénue et familière, tout apprend à chérir, à respecter davantage le vieillard vénérable qui a toujours offert aux amis des lettres le plus doux des spectacles et le plus noble des exemples,

L'accord d'un beau tableau et d'un beau caractère[1].

[1] Vers de M. Andrieux.

DISCOURS

PRONONCÉ

DANS L'ACADÉMIE FRANÇAISE,

Le jeudi 4 mars 1779,

PAR M. DUCIS,

QUI SUCCÉDAIT A VOLTAIRE.

Messieurs,

Il est des grands hommes à qui l'on succède, et que personne ne remplace. Leurs titres sont un héritage qui peut appartenir à tout le monde; leurs talents, qui ont étonné l'univers, ne sont qu'à eux. C'est à la suite des siècles seule à remplir le vide immense qu'ils ont laissé. Ainsi pensa

autrefois un peuple guerrier qui, mené long-temps à la victoire par un général fameux, après la mort de ce héros, laissait toujours sa place vide au milieu des batailles, comme si son ombre l'occupait encore, et que personne n'eût été digne d'y commander après lui. Si, à la mort de M. de Voltaire, Messieurs, vous eussiez imité cet exemple, avec quel respect la postérité n'eût-elle pas vu le siége où ce grand homme s'était assis dans vos assemblées, demeurant vide à jamais et sans être rempli! Cette distinction, unique jusqu'à présent, eût été peut-être le seul hommage digne d'un homme unique aussi par ses talents et son génie. Vos lois ne vous ont pas permis de lui rendre cet honneur; et l'indulgence du public pour un ouvrage où peut-être quelques beautés antiques ont fait pardonner les défauts, ont fixé sur moi vos suffrages long-temps suspendus. Ici, Messieurs, je n'ai pas besoin de vous parler de ma reconnaissance; il me serait plus facile de vous exprimer mon étonnement. Si quelque chose peut m'élever au-dessus de moi-même, c'est cette faveur à laquelle osaient à peine atteindre mes espérances. Le caractère de la gloire (qui le sait mieux que vous, Messieurs?) est de donner de nouvelles

forces à celui qui l'obtient, pour en mériter une nouvelle. C'est en m'éclairant par vos conseils, c'est en justifiant votre choix par mes travaux, que je puis vous remercier d'une manière digne de vous; et ma vie entière sera consacrée à ce remerciement. Mais mon premier devoir est de me taire sur moi-même, pour ne vous parler que du grand homme que vous avez perdu. En lui succédant, je n'ai pas même le droit d'être modeste; et je dois disparaître tout entier à vos yeux, pour ne vous occuper que de votre admiration et de vos regrets.

La voix qui s'élève ici pour lui rendre hommage lui fut inconnue. Jamais je ne vis cet homme célèbre, et je ne communiquai avec son génie que par ses ouvrages. Ainsi, de son vivant, il a été pour moi ce que sont tous les grands hommes qui depuis plusieurs siècles ne sont plus; et je le louerai en votre présence, comme le louera un jour la postérité, sans intérêt et sans passion.

M. de Voltaire, dans cet ouvrage si connu, où il a peint à grands traits et d'un style rapide le siècle de Louis XIV, après avoir parcouru la chaîne des évènements politiques, tracé les progrès de l'esprit humain, et dessiné le portrait de

tant d'hommes célèbres, qui tous par leur génie ont imprimé un caractère de grandeur à leur siècle, et consacré la gloire du monarque par celle de sa nation, termine ce magnifique tableau par ces paroles : « *A peu près vers le temps de la mort « de Louis XIV, la nature sembla se reposer.* » Il se trompait, Messieurs; et ce grand homme, qui écrivit toujours avec tant de modestie de lui-même, semblait oublier que ce temps-là fut l'époque de sa naissance et de son éducation. La nature en effet parut l'avoir placé, pour ainsi dire, aux confins des deux siècles, pour recueillir l'héritage de l'un, et donner son caractère et son génie à l'autre. On peut dire qu'il eut pour instituteur et pour maître le siècle brillant dont il vit la fin. La plus puissante des éducations pour les hommes qui en sont dignes, c'est celle de la gloire. Tout ce qui entourait M. de Voltaire, au sortir de l'enfance, réveillait en lui cette idée. Il voyait la gloire assise depuis cinquante ans sur le trône; il la voyait à la cour, dans les camps, dans les académies. La gloire enfin, quoiqu'un peu obscurcie vers les derniers jours de ce règne fameux, couvrait encore de son éclat toute la nation française, qui pendant un demi-siècle avait

eu dans l'Europe la supériorité du génie comme des armes, et pouvait compter comme un hommage de plus la haine même qu'elle inspirait à ses rivaux. De tant d'écrivains qui s'étaient rendus célèbres, les uns vivaient encore au moment où il sortit du berceau, et où l'activité précoce de cette ame ardente put jeter ses premiers regards autour d'elle; les autres, descendus depuis peu dans la tombe, avaient laissé autour de lui l'empreinte encore récente de leurs succès, et comme la tradition de leur génie. Il put interroger tous ceux qui avaient vécu et conversé avec eux, et puiser dans leurs discours un enthousiasme d'autant plus vif, que les amis des grands hommes qui ne sont plus, en conservant pour leur mémoire cette sensibilité touchante que l'amitié inspire, y mêlent déjà ce respect religieux de la postérité pour de grands noms que la mort a, pour ainsi dire, rendus sacrés. Enfin, le Génie et les Lettres se présentèrent à lui environnés de toute la gloire qu'avait répandue sur elles un siècle à jamais mémorable, où elles étaient admises dans la familiarité de Colbert, du grand Condé, des Conti, des Vendôme, du duc de Bourgogne, et où l'on voyait Louis XIV converser avec Des-

préaux et Racine, comme avec Turenne, Catinat et Luxembourg.

On peut juger de l'impression que ce tableau de grandeur et de gloire devait faire sur l'ame jeune et passionnée de M. de Voltaire.

Il se livra donc aux lettres avec cette impétuosité que lui donnaient son génie, son caractère et son âge. En vain l'intérêt, la fortune, le pouvoir même le plus absolu, s'unirent pour le détourner de sa route : la Nature avait fixé d'une manière irrévocable, que M. de Voltaire serait poëte, que Racine aurait un successeur, et la France un grand homme de plus. A vingt-quatre ans il osa former une de ces entreprises pour laquelle peut-être alors il fallait autant de hardiesse que de génie; celle de donner un poëme épique à la nation. On sait que la première moitié du siècle de Louis XIV avait vu naître et mourir un grand nombre d'ouvrages de ce genre. Comme l'histoire des états, à l'époque des révolutions et des changements, offre beaucoup d'exemples de projets avortés, de grands desseins mal conçus, et d'une audace impuissante et malheureuse : de même, dans l'histoire des arts, il semble qu'à l'époque où la poésie et les lettres commencent à

refleurir, cette première fermentation des talents excite dans les esprits une sorte de témérité inquiète, qui porte à former des plans vastes et à concevoir de grands projets, parceque tout le monde alors est dévoré de l'amour de la gloire, et que personne encore n'a eu le temps de mesurer ses forces. Tous ces ouvrages, fruits de l'ambition bien plus que du talent, précipités d'une chute commune, étaient tombés les uns sur les autres, et ne devaient qu'au ridicule le triste honneur d'être échappés à un oubli éternel. Cependant il s'était établi une sorte de préjugé dans l'Europe, que la poésie épique était interdite aux Français. Le législateur du goût et de la langue, le sévère et redoutable Despréaux, semblait avoir lui-même confirmé ce préjugé par son exemple comme par ses préceptes, en avertissant des *disgraces tragiques des grands vers ;* en renfermant le tableau épique du passage du Rhin dans un cadre de vers familiers et presque plaisants, qui le précèdent et qui le suivent. Enfin, le chef-d'œuvre inimitable du Lutrin, où ce grand poëte change continuellement de ton pour amuser son lecteur, où il paraît lui-même se moquer de la magnificence du style, en l'appliquant à des idées

comiques ou familières, et où l'élévation même de la poésie n'est presque jamais qu'une plaisanterie de plus, semblait avoir accrédité pour toujours ces idées dans la nation.

M. de Voltaire était dans cet âge heureux où tout ce qui est grand frappe puissamment l'imagination, où la passion de la gloire ne mesure rien et franchit tout, où le génie, comme la valeur, s'absout de sa témérité par ses succès. Mais, comme il était conduit en même temps par cette lumière supérieure, et par cet esprit fin et pénétrant qui est toujours le guide invisible du génie, il ne négligea rien de ce qui pouvait réconcilier la nation avec ce nouveau genre, si souvent essayé et toujours proscrit. Le choix du sujet et du héros flatta la vanité nationale; la rapidité du style se trouva d'accord avec la vivacité française. L'usage tempéré et le choix même du merveilleux, qui laissait toujours entrevoir une vérité sous une fiction, rassurèrent notre raison un peu timide, que le nom seul de merveilleux effraie. Enfin les grandes beautés philosophiques et morales substituées à ces tableaux de la nature qui caractérisent les poëmes des anciens, parurent s'accorder avec le goût d'un peuple peu frappé de la nature phy-

sique, et qui, après avoir joui pendant un siècle des arts d'imagination, commençait, par une pente naturelle, à rechercher davantage le mérite des idées. On avait vu la même révolution dans Rome, après le siècle brillant d'Auguste, auquel est en tout si semblable celui de Louis XIV; et ce fut, comme on sait, à cette seconde époque de la littérature romaine, que le génie ardent et fier qui à vingt-sept ans avait conçu et créé la Pharsale, remplaça dans l'épopée les beautés pittoresques de Virgile par ces beautés fortes et hardies que l'éloquence et la philosophie inspirent. Ainsi la même marche du génie et du goût fit naître à Paris et dans Rome deux poëmes fondés à peu près sur les mêmes principes; mais c'est peut-être tout ce qu'ils eurent de commun.

La Pharsale offre l'idée de quelque monument d'architecture antique, qui, dans le second siècle des arts, aurait été dessiné d'une manière à-la-fois, irrégulière et grande; où certaines parties étonneraient par leur caractère de majesté, tandis que d'autres ne présenteraient à l'œil que de la confusion et des ruines; où les plus belles colonnes seraient couvertes de mousse, et quelquefois à demi ensevelies dans le sable; où l'on retrouverait, de

distance en distance, des statues de grands hommes, dont les traits auraient l'expression la plus fière, mais mutilées ou imparfaites dans leur ensemble; où, tout enfin attestant l'imperfection et le génie, le spectateur, attiré tout à-la-fois et repoussé, éprouverait presque en même temps le plaisir, la douleur, l'admiration e t le regret. La Henriade, au contraire, peut se comparer à un palais élevé par une main sage, et décoré d'une manière brillante; dont toutes les parties offrent le goût et la fraîcheur modernes; où la magnificence se mêle à la grace, et la richesse à l'élégance; où les colonnes du marbre le plus poli présentent encore à l'œil l'harmonie des proportions; dont tous les ornements ont à-la-fois de la sagesse et de l'éclat; et qui, sans étonner et remplir l'imagination par sa grandeur, attache cependant et intéresse la vue du spectateur à chaque pas. Déja même le héros français est devenu celui de l'Europe. M. de Voltaire a fait adopter Henri IV par toutes les nations, comme si le bienfaiteur des hommes eût été le roi de tous les peuples.

C'était au théâtre, c'était dans le champ cultivé par les Corneille et les Racine, que M. de Voltaire devait acquérir la maturité de sa grandeur

et de sa gloire : c'est de là qu'est partie cette renommée, qui dans sa marche a parcouru et embrassé l'Europe entière ; c'est de là que les cris d'admiration, prolongés de siècle en siècle, iront encore loin de nous retentir dans la postérité. Ici, Messieurs, en vous parlant du mérite et de la supériorité de M. de Voltaire comme poëte tragique, que puis-je vous apprendre? Je ne puis que m'entretenir avec vous de vos pensées, et vous raconter vos plaisirs. Sa première gloire dans cette carrière a été de s'y frayer de nouvelles routes après les deux hommes à jamais célèbres qui l'avaient précédé. Presque tous les grands hommes, on le sait trop, semblent frapper la nature et les siècles de stérilité dans le genre où ils ont une fois paru : c'est qu'ils traînent après eux l'imitation. On dirait que le génie ressemble à ces rois de l'Orient, dont le malheur et la puissance est de rendre esclaves tous ceux qui approchent d'eux. M. de Voltaire, après Corneille et Racine, a eu, comme eux, la gloire de donner à son art un caractère qui lui fût propre. On peut dire que l'art, sous ces trois hommes célèbres, eut un esprit comme un but différent. Corneille, venu après les longues tempêtes des guerres civiles, et qui, sous Richelieu,

avait encore vu des conspirations et des troubles; l'inquiétude des peuples, l'agitation violente des chefs, et cette lutte sourde et pénible de la politique contre la force, et de la liberté contre le pouvoir absolu, plein des grandes émotions que donne un pareil spectacle, composa la tragédie en homme d'état : à un peuple fier il parla d'intérêt public, de politique et de grandeur; et dans cette époque, il fit, pour ainsi dire, la tragédie de sa nation. Mais lorsqu'à de longs ébranlements eut succédé le calme de l'obéissance, quand l'agitation des plaisirs eut pris la place de ces mouvements orageux de la liberté, et qu'une cour brillante et voluptueuse, en donnant de la pompe à l'antique galanterie française, eut embelli l'amour par les arts, et illustré les faiblesses par le mélange de la gloire, alors la tragédie, comme la nation, descendit de sa hauteur. Racine, lui ôtant cette physionomie altière, lui donna des traits plus doux et plus tendres, et ce grand homme fit la tragédie de la cour de Louis XIV. Dans l'intervalle qui sépara ces deux poëtes fameux de M. de Voltaire, et où la tragédie se traîna long-temps sans caractère et sans force, je ne dois pas omettre ici l'auteur célèbre de Rhadamiste et d'Électre, qui a

jeté tant d'éclat dans ces deux ouvrages. Mais cet homme singulier dans son talent comme dans ses mœurs, plein d'une vigueur inculte et d'une rudesse originale, fut presque étranger à sa nation comme à son siècle; et, sans rien emprunter d'eux, sans avoir aucun rapport avec tout ce qui l'entourait, il ne créa que la tragédie de son caractère et de son génie. Enfin M. de Voltaire parut : son premier succès l'assura de ses forces, et le montra à la nation; mais il ne trouva point d'abord le genre et la manière qui lui devaient appartenir un jour : car la première jeunesse, qui paraît être la saison de la confiance et de l'audace, a plus en partage peut-être le courage du caractère que le courage et l'indépendance du génie, parceque celui-ci n'a pas encore eu le temps de rassembler ses forces, de sonder sa puissance, et que ce n'est que par degrés qu'il est averti de toute sa grandeur. Ce fut, Messieurs, vous le savez, à l'époque de Brutus qu'il se fit une espèce de révolution dans ce génie vigoureux et ardent. Il avait rassemblé tout ce que Paris pouvait lui donner de goût et de lumière; il avait acquis une parfaite connaissance du peuple à qui il était obligé de plaire; peuple délicat et sensible, mais fatigué de plaisirs, avide

de toutes les jouissances du talent, et toujours prêt à les combattre; qu'on ne peut attacher que par la nouveauté, et qui cependant juge tout par la coutume et l'usage, et qu'il faut, pour ainsi dire, enlever à lui-même, pour le fixer par des émotions durables et profondes. Il avait médité les anciens, qui, pour le goût, sont encore nos législateurs après deux mille ans; étudié profondément les grands hommes du siècle de Louis XIV, qui le touchaient de plus près, et qui étaient comme sa famille et ses ancêtres. Il avait fixé long-temps à Londres un œil observateur sur cette nation, à qui son gouvernement, son climat et ses mœurs ont donné une littérature dont les beautés et les défauts n'ont presque rien de commun avec la nôtre; chez qui la pensée a quelque chose de plus recueilli et de plus profond, le sentiment est plus sombre, la poésie plus morale; où l'imagination presque toujours mélancolique et solitaire est toujours prête à s'allier à la philosophie; où la tragédie, faite pour le peuple et pour des hommes qui ont besoin de secousses violentes, parle sans cesse aux yeux, et, à l'aide du spectacle, enfonce quelquefois plus avant les traits de la pitié comme de la terreur; où l'art théâtral, dans sa liberté

brute et sauvage, a une sorte d'audace et de fierté
que lui donne l'indépendance des lois; et, semblable à ces hommes qui se gouvernent toujours
par leur caractère, et jamais par des principes,
tire souvent de son audace même plus de vigueur
et des effets plus terribles et plus profonds. M. de
Voltaire fit comme un législateur qui, après avoir
voyagé quelque temps chez un peuple où il aurait
trouvé des mœurs fortes, mais à demi barbares,
de grands crimes et de grandes vertus, et les prodiges comme les excès du courage au milieu de
l'anarchie, de retour dans le pays de sa naissance,
et voulant donner une législation nouvelle à un
peuple civilisé, mais peut-être énervé par la politesse même, aurait cherché dans son génie un
plan de législation qui pût concilier le plus grand
degré de force avec la soumission aux lois, et
qui, développant toute l'énergie du caractère,
lui laissât tous ses avantages en lui ôtant ses abus.

C'est ce problème, si difficile à résoudre en
politique, que M. de Voltaire entreprit de résoudre dans l'art de la tragédie. Avec quel succès? Vous le savez, Messieurs. Il donna donc
plus de rapidité à l'action, plus de force à l'intérêt, plus de précipitation au dialogue, plus d'im-

pétuosité aux sentiments, et en général, je ne sais quoi de plus véhément et de plus terrible au pathétique. Ne sont-ce point là, Messieurs, les effets que vous-mêmes, ainsi que toute la nation, avez éprouvés au théâtre de M. de Voltaire? Quand les fantômes de la tragédie eurent-ils plus de pouvoir sur un peuple assemblé? Quand poursuivirent-ils le spectateur avec plus d'empire, hors même du théâtre, par cette horreur sombre et muette, suite des grandes émotions, et que le spectateur passionné aime à remporter avec lui, comme sentiment à-la-fois doux et terrible? N'est-ce pas lui qui a tiré la tragédie parmi nous de cette langueur de galanterie née des mœurs de la chevalerie antique, dont le ton perpétué par les romans, et cher à la cour de Louis XIV, était soigneusement conservé par les femmes comme le reste de leur empire, par les hommes comme un vieux titre de noblesse que Racine et Corneille avaient consacré au théâtre par leur exemple, et dont heureusement leurs faibles imitateurs nous ont laissé sentir le ridicule par leur impuissance à mêler de grandes beautés à ces défauts? N'est-ce pas lui qui a pour jamais assuré la dignité de la tragédie contre ce mauvais goût, en créant et

en développant ce principe, qui fut un des secrets de son génie, que jamais l'amour au théâtre n'est fait pour la seconde place, et qu'il doit ou n'y point paraître, ou y dominer en tyran? Et qui a mieux rempli ce précepte que celui même qui l'a donné?

On peut dire que M. de Voltaire, après Racine, a rajeuni la passion de l'amour au théâtre: mais tous les deux l'ont traité d'une manière différente. Racine, avec l'art le plus insinuant et le plus doux, en a montré les nuances et les traits les plus délicats; ce n'est que dans les trois rôles admirables d'Hermione, de Roxane, et de Phèdre, qu'il en a peint et les orages et les fureurs. M. de Voltaire attache moins l'esprit par tous ces développements si profonds et si fins, qui semblent pour chacun l'histoire secrète de ses faiblesses; il peint l'amour à plus grands traits; il mêle plus de pathétique à cette passion, dont il fait naître de plus grands malheurs comme de plus grands crimes. L'amour, dans Racine, est peut-être plus uniforme, parcequ'il le représente presque toujours avec les couleurs générales de tous les pays et de tous les siècles. J'en excepte le rôle sublime de Roxane, où il a marqué fortement la nuance par-

ticulière des intrigues d'un sérail, et cette tendresse menaçante toujours prête à s'armer du poignard du despotisme. M. de Voltaire, dans la peinture de cette passion, a peut-être moins heureusement exprimé cette nature générale, qui est comme le premier trait du dessin; mais il en a saisi et tracé avec plus de force les différences locales qui naissent des mœurs des peuples, et de la diversité des climats comme des temps. Enfin une différence singulière et frappante entre ces deux poëtes célèbres, c'est que dans Racine les trois rôles passionnés, et où l'amour est véritablement terrible et tragique, sont des rôles de femmes, et presque tous les rôles d'amants sont des rôles doux, tendres, et que ses critiques ont même accusés d'un peu de faiblesse. M. de Voltaire, au contraire, a donné aux femmes cette sensibilité douce et tendre, et à ses amants les traits d'une passion énergique, impétueuse et profonde. D'où a pu naître cette différence entre deux hommes de génie? Racine, familiarisé avec les chefs-d'œuvre de l'antiquité, a-t-il voulu suivre les traces et l'esprit des anciens, qui n'ont jamais donné cette grande passion de l'amour qu'à des femmes, et ont paru croire que les agitations ter-

ribles et l'excès de ce sentiment ne pouvaient qu'avilir un héros ? ou ce peintre ingénieux et profond du cœur humain a-t-il pensé que les femmes, à qui la nature a donné une imagination plus vive et un cœur plus sensible, les femmes dont tous les desirs sont plus impétueux par la contrainte même qui les irrite, dont l'ame se soulève plus contre les obstacles par le sentiment même de leur faiblesse, sont par là plus susceptibles des tourments d'une passion malheureuse, de ces orages du cœur qui le bouleversent et le précipitent en un instant, par un flux et reflux rapide, vers toutes les extrémités contraires ? Peut-être aussi que ce grand homme, né avec l'ame la plus tendre, passionné pour les graces et la beauté, se plaisait à retracer dans les femmes toute la violence et l'emportement de l'amour ; son imagination avait besoin de les peindre, comme son cœur de les aimer, et lui-même jouissait avec délices des larmes que son talent faisait verser pour elles. M. de Voltaire, marchant après lui, pour trouver de grands effets qui lui appartinssent, dut suivre une route différente. Il transporta donc aux hommes tous les mouvements tragiques des passions. On sait qu'en général un de ses principes

de goût était de donner aux femmes les traits de la douceur plutôt que ceux de la force, et tout ce qui pouvait séduire plutôt que ce qui pouvait étonner. Et il faut convenir que, dans ce genre, Zaïre est le modèle de la séduction la plus aimable, comme de la grace la plus touchante. A l'égard de tous ces rôles passionnés qu'il a tracés avec tant de vigueur, peut-être que son imagination n'a fait que transporter aux héros de ses tragédies cette même impétuosité de caractère qu'il sentait au fond de son cœur, et qui eût animé ses passions, si ses travaux immenses ne l'eussent distrait du sentiment de l'amour. Ne sait-on pas que dans tous les arts à qui un grand homme imprime un caractère particulier, ce caractère dépend toujours de l'empreinte originale et primitive qu'il a reçue lui-même des mains de la nature? La nature, en l'organisant et en lui donnant les passions qui doivent l'enflammer, a dessiné, pour ainsi dire, au-dedans de lui un modèle qu'il ne fait que manifester au-dehors par ses travaux, et dont ses différentes créations ne sont que la copie vivante et animée. C'est ce qui, dans tous les genres, distingue l'homme de génie de celui qui ne l'est pas. Celui-ci emprunte son modèle, et

va le demander à tout ce qui a existé avant lui ; il ne fait que des copies mortes. L'autre a dans lui-même, comme la nature, une puissance intérieure et active qui pénètre ses ouvrages, et leur donne à-la-fois la forme, la vie et le mouvement.

M. de Voltaire était destiné à agrandir le champ de la tragédie parmi nous : c'est lui qui le premier a fait entendre ces cris déchirants et terribles sortis du cœur d'une mère; qui a osé substituer les transports de la nature à ceux de l'amour; qui a fait frémir et pleurer sans le secours de cette passion, qui jusqu'alors était regardée comme la seule dominatrice du théâtre. C'est lui qui, dans Sémiramis, a donné le premier exemple de ce merveilleux effrayant et sombre, qui tout à-la-fois épouvante et attire la faible imagination de l'homme, espèce de magie dont les ressorts sont placés hors des bornes de la nature; où un grand poëte, élevant tous ses spectateurs jusqu'à lui, fait croire à leurs ames troublées des prodiges que leur raison rejette, et instruit de la manière la plus frappante cette classe d'hommes qui, assez puissants pour commettre des crimes, sont assez malheureux pour n'avoir pas de juges sur la terre. N'est-ce pas lui encore qui, mêlant

pour ainsi dire la peinture à la tragédie, a mis le premier sous nos yeux des tableaux ou pathétiques ou terribles, et renforcé l'illusion de l'ame par celle des sens? Mais avec quel art il a distingué les moments d'action qui deviennent plus effrayants ou plus majestueux quand on les voit, de ceux que les prestiges de l'imagination doivent embellir ou créer, et qu'il ne faut point voir pour en être frappé d'une manière plus puissante! C'est lui enfin qui, mettant sur la scène beaucoup de nations qui n'y avaient point paru jusqu'alors, a conquis pour ainsi dire à la tragédie presque tous les peuples de la terre, et toutes les richesses de l'histoire. Ainsi il a suppléé, par la variété des mœurs, à celle des passions, et par la nouveauté des intérêts, à celle des situations tragiques, dont le nombre s'épuise et diminue tous les jours.

Un sage qui, dans Athènes, appliqua l'éloquence à la philosophie, et la philosophie à la législation, Platon, en examinant l'influence de la poésie et des arts sur les mœurs publiques, ordonne que la tragédie sur le théâtre fasse les fonctions de la loi, en punissant le crime, en honorant la vertu. Cette idée sublime, qui semble élever le poëte au rang de magistrat et de législateur, avait été rem-

plie par les Corneille et les Racine dans les dénoûments de leurs pièces. M. de Voltaire a fait plus : il a fait de la tragédie entière une école de philosophie et de morale, de cette morale universelle faite pour les peuples et les rois, et pour toutes les nations comme pour la sienne. Alzire, Mahomet, Sémiramis, l'Orphelin de la Chine, sont des pièces de ce genre. Et dois-je craindre d'être démenti par vous, Messieurs, si j'ose dire que de tels ouvrages, peut-être, sont plus puissants que les lois pour adoucir les mœurs, pour changer l'esprit d'un peuple, pour lui inspirer une horreur salutaire des grands crimes? Solon ordonna, par une loi expresse, qu'on lût tous les ans l'Iliade dans Athènes. Si on doit préférer le génie qui éclaire et adoucit les hommes, le peintre de Henri IV, d'Alvarès et de Zopire, mériterait bien mieux cet honneur parmi nous. Mais ici le plaisir même tient lieu de loi, et l'admiration publique remplace les ordres du législateur..

M. de Voltaire, en transportant à la tragédie ces grandes beautés philosophiques et morales, a donc créé la tragédie de son siècle; mais ici encore il faut remercier son génie de ce qu'en donnant ce nouveau caractère au genre tragique, il ne l'a

point dénaturé. On sait que la comédie qui, par la pente et l'esprit général du siècle, a subi la même révolution parmi nous, n'a point été aussi heureuse; qu'en devenant plus morale, elle est aussi devenue plus froide ; et qu'à force d'instruire, elle a perdu cette verve de plaisanterie qui fait son caractère. L'imagination brûlante et rapide de M. de Voltaire a préservé la tragédie d'un pareil danger. Semblable au feu qui transforme tous les corps en sa propre nature, son génie a rendu la morale même sensible et passionnée, comme le génie de Molière dans Tartuffe a su la rendre originale et vraiment comique.

Telle a été, Messieurs, l'influence de M. de Voltaire dans la tragédie, dans cet art qu'on peut véritablement appeler le sien, quoiqu'il n'y ait pas régné seul, parcequ'on sent que c'était là qu'était marqué son empire. On sent qu'il lui appartenait par les droits de la nature, et que c'est le sort des hommes doués de cette force et de cette véritable puissance du génie, de se rendre les propriétaires immortels de tout ce qu'ils touchent. L'on a reproché à cet homme célèbre, je ne le dissimulerai point, d'avoir quelquefois sacrifié la vraisemblance à la beauté des situations, et négligé

la régularité des plans pour la grandeur des effets. Il ne m'appartient ni de le condamner ni de l'absoudre. L'univers et le temps, voilà les deux seuls juges des grands hommes. Mais je demanderai au peuple assemblé, qui pleure et frémit à la représentation de ses chefs-d'œuvre, laquelle de ces situations si belles il voudrait retrancher, pour n'avoir point à se reprocher ses larmes. Je demanderai si au théâtre le jugement des pleurs ne l'emporte pas sur celui de la raison; si le premier talent de cette espèce d'enchanteur qu'on nomme poëte n'est pas celui de l'illusion, et la première vérité, celle du sentiment. Je demanderai s'il n'en est pas des grandes productions des arts comme de celles de la nature, où quelquefois une irrégularité heureuse amène une sorte de merveilleux qui en impose, et une magnificence d'effets qui étonne et subjugue l'imagination. Ce n'est pas que dans cette assemblée, et parmi vous, Messieurs, qui êtes les dépositaires et les gardiens de tous les principes des arts, j'invite le talent à s'affranchir de ces règles, qui ne sont que la marche ordinaire du génie observée par le goût. Sans doute le poëte et l'artiste doivent aux règles le même respect que le citoyen doit aux lois; mais, dans

les républiques les mieux constituées n'a-t-on pas vu quelquefois l'enthousiasme patriotique s'élever au-dessus des lois, et, pour me servir de l'expression du président de Montesquieu, *la vertu s'oublier un moment pour se surpasser elle-même?* Alors, n'en doutons pas, elle se justifie par sa grandeur et ses succès. Et si M. de Voltaire était encore vivant, et qu'il pût entendre ces reproches, il pourrait dans un autre genre imiter Scipion, qui, accusé devant le peuple d'avoir violé la loi, au lieu de répondre, se contenta de rappeler ses victoires; et lui aussi, il aurait le droit de dire comme le Romain : *Montons au Capitole, et allons rendre graces aux Dieux.*

Si l'on parlait d'un autre homme que de M. de Voltaire, qui pourrait croire, Messieurs, que le génie ardent et passionné, qui en avait fait un si grand poëte tragique, lui eût permis de se plier à des genres qui demandent presque dans l'esprit des qualités contraires ? Il semble que cette même imagination par laquelle il dominait sur nous d'une manière si impérieuse, exerçait sur lui le même empire; qu'elle lui donnait le besoin de peindre au-dehors tout ce qui frappait sa pensée, et que tous les genres devaient un tribut à sa

gloire. Si, dans le peu de comédies qui lui sont échappées, et qui étaient comme un jeu de son esprit et un délassement de ses travaux, il ne s'est pas mis à côté des hommes célèbres qui se sont distingués parmi nous dans cette carrière, il y a du moins porté le mérite de l'intérêt, de la grace, d'un dialogue piquant, et d'un style plein d'imagination dans sa familiarité même. Aussi y a-t-il eu des succès. On se souvient encore de l'impression d'étonnement et de plaisir que fit l'Enfant Prodigue à sa nouveauté, comme une production singulière et presque sans modèle. Nanine nous attache encore tous les jours, et nous intéresse. L'Écossaise, le meilleur peut-être de ses ouvrages dans ce genre, et qui a le plus le mérite de la comédie, rappelle souvent le spectateur par le tableau singulier qu'elle lui offre, et sur-tout par la peinture d'un des caractères les plus originaux qu'il y ait au théâtre : celui d'un négociant riche et brusque, qui a de la bonté sans politesse, ignore ou méprise toutes les convenances, prodigue les bienfaits et manque à tous les égards; que ceux qu'il oblige seraient presque tentés de haïr, s'ils n'étaient forcés à l'admirer; qui est sensible sans qu'il s'en doute, comme il est singulier

sans le savoir, et ne s'étonne de rien que de l'étonnement et de l'admiration que ses procédés inspirent. Quand on ne le saurait pas, on devinerait aisément que ce caractère est étranger à notre nation. Ici M. de Voltaire imita Térence, qui peignait à Rome les mœurs de la Grèce.

Je m'abandonne, Messieurs, au plaisir de suivre dans ses différentes routes ce génie extraordinaire et singulier, qui, dans les genres même où il n'a point échappé à la critique, a su se créer un mérite qui n'était point à d'autres, et remplacer par des beautés nouvelles celles qui lui manquaient. C'est sous sa main que notre poésie a su prendre à-la-fois tous les tons : c'est lui qui a créé parmi nous les modèles des cette poésie philosophique dont Lucrèce donna l'exemple aux Romains; qui immortalisa le génie de Pope en Angleterre; que la patrie du Dante, de l'Arioste et du Tasse n'a point cultivée; que le siècle brillant de Louis XIV ignora lui-même, et qui, sans doute, eût réconcilié avec l'art des vers le génie mâle et vigoureux de Pascal, si elle eût été connue de son temps. Boileau, le poëte de la raison et du goût, dans ses belles Épîtres morales, donna des préceptes à l'homme; mais lui, qui osa tenter en vers

plusieurs hardiesses heureuses, n'avait jamais entrepris de peindre les idées abstraites de la métaphysique avec les couleurs de l'imagination, ou d'embellir la physique même du charme des vers. M. de Voltaire l'a tenté avec succès. La poésie française, jusqu'alors circonspecte et timide, s'est étonnée de prendre un nouvel essor; elle a parlé quelquefois le langage des Locke et des Shaftesbury : transportée dans les cieux de Newton, elle a tracé en vers pleins de majesté les mouvements et les orbites des astres, a monté sur le char du soleil pour en peindre les couleurs, et en a pris, pour ainsi dire, l'éclat et la magnificence.

Dans cet homme singulier, tout est contraste. On dirait qu'il se joue de son imagination et de son talent, et qu'il lui donne toutes les formes pour nous donner toutes les illusions. Qui a su conter en vers d'une manière plus agréable, quoique si différente de celle de La Fontaine? On ne peut point dire que dans ce genre l'un égale ou surpasse l'autre; ils n'ont point de mesure commune; ils n'ont de rapport entre eux que celui d'attacher et de plaire. Si on voulait les comparer, il serait beaucoup plus aisé de saisir ce qui les distingue, que ce qui les rapproche. La Fon-

taine conte avec une sorte d'ingénuité aimable, qui s'empare doucement de votre attention; M. de Voltaire, avec une finesse piquante et qui réveille l'esprit à chaque instant. L'un dans sa marche se repose, s'arrête, mais vous aimez à vous arrêter avec lui; son repos a autant de charme que son mouvement : l'imagination rapide de l'autre vous entraîne, vous mène par des routes plus singulières et plus imprévues, qui par là même deviennent plus courtes. La Fontaine semble conter pour lui-même; M. de Voltaire n'oublie jamais qu'il conte pour les autres. Tous deux sont peintres dans leurs récits; mais les traits de l'un ont plus de naïveté, et ceux de l'autre plus de force. Souvent La Fontaine indique le tableau, et M. de Voltaire le compose. Leur gaîté ne se ressemble pas; leur grace même est différente. Celle de La Fontaine a plus d'abandon, et, pour ainsi dire, plus d'oubli d'elle-même; c'est celle de l'enfance ou de la beauté qui s'ignore : la grace, chez M. de Voltaire, a plus de physionomie, et son charme, quoique naturel, semble plus fin; on voit qu'elle a reçu l'éducation de la société et des cours. Enfin, quoique tous deux aient de la négligence, cette négligence n'est pas la même. Dans La Fontaine,

elle tient au caractère de son esprit comme de son ame, à une mollesse aimable, qui est plus enchantée du repos que de la gloire, et ne veut point acheter une perfection au prix d'un effort : dans M. de Voltaire, elle semble fixée par la chaleur même de son imagination, qui ne lui permet pas de s'arrêter, peint toujours de premier mouvement, n'achève pas pour créer encore, et toujours plus pressée de produire, lui fait oublier l'idée qu'il vient de tracer pour la nouvelle idée qui le frappe, précipitant à-la-fois sa marche, son style, et son lecteur avec lui.

Mais si, dans le conte et le récit familier ou plaisant, on peut lui opposer La Fontaine parmi nous, et l'Arioste chez les Italiens, qui peut-on lui comparer dans les poésies légères, et qu'on appelle de société? Il semblait que la supériorité dans ce genre devait appartenir de droit au siècle et à la cour brillante et polie de Louis XIV. M. de Voltaire lui a enlevé cette gloire, et les Chaulieu, les La Fare, les Hamilton, n'ont plus que le second rang. Ce qui le caractérise dans ces sortes d'ouvrages, ce n'est pas seulement la précision, l'élégance, la facilité, l'esprit, la grace, qualités communes à toutes ses autres poésies : c'est le

choix le plus piquant et le plus fin de la langue familière, qui sous sa main acquiert la sorte de noblesse que la grace donne; c'est l'heureux accord des images du poëte avec le ton de la conversation la plus aimable; ce sont les tournures les plus imprévues, et comme des saillies d'imagination qui, outre le mérite de la surprise, ont encore celui du naturel, parcequ'on voit bien qu'elles ne sont que le mouvement et la marche de son genre d'esprit; c'est le tact le plus délicat de toutes les convenances; c'est, dans la plaisanterie avec les grands et les femmes (deux sortes de puissances dans la société), une hardiesse mesurée, et que le goût le plus sûr ne manque jamais d'avertir à temps du point où il faut s'arrêter; c'est enfin tout ce que l'art le plus réfléchi semblerait devoir trouver à peine en le cherchant, et que M. de Voltaire laissait tomber en se jouant, et presque sans y penser, de sa plume brillante et facile. Aussi la haine et l'envie, qui lui ont tout disputé, n'ont pas osé même lui disputer ce succès : une fois elles ont été forcées d'être justes. M. de Voltaire nous rappelle Alcibiade exilé et proscrit après des victoires, mais qui subjugua les Athéniens par ses agrémens.

Arrêtons-nous un moment, Messieurs, pour considérer ici d'une vue plus générale le sort de la poésie française, et les obligations qu'elle eut à cet homme célèbre. Parvenue à son plus grand éclat, sous un règne où tout prit de la hauteur et de la dignité, elle parut à la fin s'obscurcir avec lui, comme si elle était destinée à suivre dans sa marche et dans sa décadence la grandeur politique de l'État qui l'avait vue naître. Peut-être qu'en effet le génie de la poésie a besoin d'un certain éclat de prospérité publique qui élève à-la-fois et enflamme les imaginations. Il faut que le monarque, entouré du bonheur, puisse au moins fixer sur elle des regards sereins. Mais Louis XIV, dans la caducité de l'âge et du malheur, l'ame flétrie par les disgraces et les chagrins, environné des tombeaux de ses enfants et des ruines de son royaume, livré dans l'intérieur de ses palais à cette tristesse solitaire d'un vieillard qui a perdu ses goûts, et d'un roi qui survit à ses succès; Louis XIV, dans cet état, était bien loin des beaux jours de sa jeunesse, où son ame heureuse s'ouvrait à tous les plaisirs des arts comme à ceux de la grandeur; où il aimait à ranimer d'un regard le génie éteint du vieux Corneille, et à re-

connaître son cœur dans les peintures touchantes de Racine; où le monarque indiquait à Quinault le sujet et le plan d'Armide; où Molière persécuté mettait le Tartuffe sous l'abri du trône. Ils n'étaient plus ces jours de plaisir et de gloire où les chefs-d'œuvre du génie servaient d'embellissement aux fêtes des héros. La poésie s'éclipsait de toutes parts. Rousseau seul par un grand talent dans un genre que le siècle de Louis XIV lui avait laissé, et qui n'avait point été cultivé avec succès depuis Malherbe; Rousseau, né pour l'harmonie et les images, comme pour la pompe et la fermeté du style, seul, rappelait encore le beau siècle qui s'était écoulé, et soutenait la poésie dans cette décadence générale qui la menaçait. La régence, et les mœurs qui la suivirent, ne lui furent pas plus favorables; car la poésie, sans être austère, pour conserver tous ses charmes, veut de la liberté sans licence; elle a besoin que la sensibilité se mêle à l'amour, et la décence à la volupté. Dans le même temps, des hommes célèbres, plus distingués par leur esprit que par leur imagination, et trop accoutumés à mettre la finesse à la place du sentiment, formèrent entre eux une espèce de conjuration contre la poésie;

ils la traitèrent comme une usurpatrice qui s'était prévalue de l'enfance de la raison humaine pour obtenir trop long-temps un empire et des droits qui ne lui appartenaient pas. Tout semblait les seconder, leur mérite et leur considération personnelle qui ajoutait un nouveau poids à leur opinion ; cette espèce de rivalité qui s'élève presque toujours entre un siècle fameux qui n'est plus et le siècle qui lui succède ; la pente trop naturelle des hommes à se dégoûter de leurs plaisirs, et à moins estimer ce qu'ils possèdent ; le besoin de chercher de nouveaux genres, par la difficulté d'égaler les grands hommes déja connus ; enfin, cet esprit général de philosophie et de raison qui commençait à devenir le caractère dominant du siècle : et l'on voulait armer la raison contre la poésie, comme en politique on cherche à désunir des alliés qui ont besoin l'un de l'autre, et qui seraient sûrs de multiplier leurs forces en s'unissant. C'est au milieu de toutes ces circonstances, qui semblaient devoir précipiter la chute de la poésie française, que M. de Voltaire, presque seul, en a soutenu la gloire avec tant d'éclat. Pendant un demi-siècle, ce génie vigoureux l'arrêta sur le penchant de sa ruine. Il sut attacher par le charme de ses vers

toutes les classes de lecteurs, offrant à chacune tout ce qui pouvait lui plaire : aux femmes, les agrémens et la molle facilité de leur esprit; aux sociétés du monde et de la cour, leur ton; aux philosophes, leurs idées; aux hommes d'imagination, la richesse des couleurs et la variété des tableaux ; aux ames sensibles, ces passions énergiques et brûlantes qu'il est aussi rare de ressentir que de peindre, et dont l'image nous plaît encore, par le souvenir délicieux des plaisirs ou des tourmens qu'elles nous ont fait éprouver. C'est ainsi qu'il a conservé cinquante ans et transmis jusqu'à nous ce grand dépôt de la poésie française que lui avait remis le siècle de Louis XIV; entretenant par son génie le feu sacré jusqu'à l'époque où le renouvellement de l'éloquence, l'étude de l'histoire naturelle, les grands tableaux de la nature, présentés sous les pinceaux fiers et hardis d'un philosophe poëte, la renaissance du goût pour les anciens, le commerce même et les richesses de la littérature étrangère, ont paru ranimer dans la génération nouvelle le goût et le talent des vers, et sur-tout cette poésie pittoresque et d'images, dont plusieurs d'entre vous,

Messieurs, dans des ouvrages distingués, ont déja donné des modèles à la nation.

Avant M. de Voltaire, presque aucun de nos poëtes célèbres n'avait eu le mérite d'écrire d'une manière supérieure en prose. Et si l'on consulte les annales littéraires de tous les peuples, on verra que ces genres de gloire avaient été presque toujours séparés. Chez les Grecs, Hérodote et Thucydide n'eurent point le talent des vers, ni Euripide et Sophocle celui d'écrire l'histoire. Platon, qui dans Athènes fut l'Homère des écrivains en prose, s'était essayé dans la tragédie et l'épopée sans y réussir. Cicéron eut besoin de s'absoudre de la médiocrité de ses vers par la beauté de ses discours. Chez les modernes, Machiavel en Italie, Addisson en Angleterre, et Racine en France, avaient été presque les seuls qui avaient paru annoncer un talent supérieur dans les deux genres : mais tous trois en cultivèrent un de préférence, et parurent presque négliger l'autre[1]. Il était réservé à M. de Voltaire de s'acquérir une gloire éclatante dans tous les deux. Il eut, comme

[1] Machiavel et Addison ont fait très peu de vers : Racine, comme on sait, a très peu écrit en prose.

tous les grands écrivains, une prose qui ne fut qu'à lui, et dont le caractère même fut tout-à-fait différent de celui de ses vers. Il était comme impossible de mieux dissimuler sa qualité de poëte. Il n'en retint que ce degré d'imagination qu'il faut pour donner du coloris à la pensée et du mouvement au style : mais ces couleurs furent douces, et ce mouvement fut tempéré; il savait à propos mettre de l'économie dans l'usage de ses forces, comme il savait au besoin les déployer tout entières.

Parmi tant de genres si variés, auxquels M. de Voltaire appliqua ce nouveau talent, j'en distingue un plus important par son objet comme par son étendue, et où cet homme célèbre n'a pu s'arrêter, sans y laisser l'empreinte du génie qui trace des sillons nouveaux, et change les routes où l'habitude se traînait depuis des siècles. Ce genre est l'histoire. La littérature française, qui avait fait des progrès si éclatants sous Louis XIV, et avait paru si féconde en grands hommes, (chose singulière) dans ce genre seul était demeurée impuissante et stérile, soit que l'esprit monarchique en général soit peu favorable au génie de l'histoire dont l'esprit fier et indépendant doit être libre comme la vérité, oublier les titres pour ne peser que les

actions, et juger les rois comme les peuples; soit que dans la monarchie, où tous les ressorts politiques sont cachés et les causes des évènements sont presque toujours le secret du trône, l'historien se trouve réduit à former des conjectures au hasard, ou à ne présenter que des faits sans chaîne et sans liaison; soit enfin que l'esprit général du siècle de Louis XIV, cet esprit d'adoration et d'enthousiasme que la grandeur du prince avait inspiré aux sujets, esprit très propre à former des orateurs, des poëtes, des peintres, des sculpteurs, enfin, tous les talents des arts où l'embellissement et l'exagération peuvent avoir lieu, fût par ce caractère même moins propre à former le talent de l'historien, dont le premier devoir est d'être sans passion, et pour qui l'enthousiasme est de tous les écueils peut-être le plus dangereux. Aussi ce siècle célèbre fut le siècle du panégyrique, et non de l'histoire. Il fit naître des Pélisson et des Bossuet, et non des Tite-Live et des Tacite. Ce champ restait donc tout entier pour notre siècle, et M. de Voltaire s'en est emparé. La muse de l'histoire remit son pinceau à la même main qui sut tracer la Henriade, Zaïre, Mahomet, et cette foule d'ouvrages agréables dans tous les genres. Avec ce pin-

ceau, rival de celui des anciens, M. de Voltaire dessina d'abord une figure altière, qui unissait à tous les traits de la jeunesse la hauteur d'un conquérant, traînant après elle une admiration mêlée de terreur, faisant et défaisant des rois, repoussant d'une main sévère les plaisirs, entourée de toutes les vertus qui tiennent à la force et peuvent se concilier avec la guerre, calme et sanglante au milieu des batailles, et l'air serein, quoique le visage brûlé du feu des combats. Cette figure était celle de Charles XII. Il en dessina bientôt une seconde aussi fière, mais plus calme, et d'une tranquillité majestueuse; elle ébranlait aussi des états par ses armes, mais semblait elle-même placée hors du mouvement, quoiqu'elle le fît naître. Le génie et la valeur, à qui elle paraissait commander en souveraine, venaient déposer à ses pieds les drapeaux des peuples vaincus, en la remerciant d'avoir bien voulu se servir de leurs mains pour augmenter sa gloire : elle avait à côté d'elle les arts et les plaisirs; les plaisirs respiraient la grandeur, et les arts suspendaient leurs chefs-d'œuvre autour du trône parmi les trophées; enfin, elle était escortée d'une foule de grands hommes qu'elle semblait inspirer d'un de ses re-

gards, et qui à leur tour réfléchissaient sur elle
tout l'éclat dont ils étaient eux-mêmes entourés.
Cette figure imposante était celle de Louis XIV.
Enfin, dans une composition plus vaste et plus
grande, il dessina le tableau du genre humain
tout entier depuis les siècles barbares, et conduit,
à travers tant de révolutions et de malheurs, jus-
qu'à cette époque des arts et des lumières, qui
semble promettre une félicité nouvelle aux nations.
Tels sont les trois monuments historiques élevés
par les mains de M. de Voltaire, et qui tous les
trois sont des ouvrages les plus distingués de la
littérature française. Il s'y place à côté des plus
grands modèles, par cette éloquence naturelle et
mesurée qui convient à l'histoire, par l'art de ré-
pandre de l'intérêt sur ses récits, par le talent
de préparer et d'enchaîner les faits, talent aussi
nécessaire à l'historien qu'au poëte dramatique,
et qui, dans les deux genres, fonde également la
vraisemblance, enfin, par la manière dont il juge
les évènements et les hommes : et c'est peut-être
un des caractères les plus frappants de ce génie
singulier. Celui qui dans la tragédie a une ima-
gination si impétueuse et une ame si passionnée,
dès qu'il écrit l'histoire, n'a plus qu'une raison

calme. On n'aperçoit dans l'historien aucun de ces élans d'une ame ardente, et de ces éclairs d'imagination, qui font souvent son caractère et son charme comme poëte. La raison alors vient soumettre à une loi exacte ses jugements comme son style; et celui même de tous ses ouvrages historiques où le sujet et le caractère principal devaient plus donner à l'historien des souvenirs de poëte, je veux dire l'histoire de Charles XII, est peut-être celui de tous dont la composition générale est la plus austère. Jamais les fautes et les erreurs brillantes où la séduction de la gloire entraîne un jeune homme et un héros, ne furent mieux appréciées que dans cet ouvrage, sans que l'imagination, qui peut-être en est éblouie en secret, dicte jamais son jugement à la raison.

L'histoire moderne avant lui, vous le savez, Messieurs, portait encore l'empreinte de ces temps barbares où les oppresseurs et les tyrans des nations seuls étaient comptés parmi l'espèce humaine; où le peuple et tout ce qui n'était qu'homme n'était rien. Les gouvernements avaient changé. L'homme était rentré du moins dans une partie de ses droits; mais l'histoire, frappée encore de l'esprit de l'antique servitude, sans faire un pas en avant, sem-

blait restée au siècle de la féodalité : elle n'osait en quelque sorte croire à l'affranchissement du peuple, et le repoussait de ses annales, comme autrefois esclave il était repoussé de la cour et des palais de ses tyrans. C'est M. de Voltaire, Messieurs, qui le premier a senti, a marqué la place que la dignité de l'homme devait occuper dans l'histoire. Il a donc voulu que l'histoire désormais, au lieu d'être le tableau des cours et des champs de bataille, fût celui des nations, de leurs mœurs, de leurs lois, de leur caractère; et il a lui-même exécuté ce grand projet. Polybe avait écrit l'histoire guerrière; Tacite et Machiavel, l'histoire politique; Bossuet, l'histoire religieuse; M. de Voltaire écrivit le premier l'histoire philosophique et morale : aussi cet homme extraordinaire, qui a renouvelé parmi nous presque tous les champs de la littérature, a fait par son exemple une révolution dans l'histoire. On s'est empressé de suivre ses traces, comme tous les navigateurs de l'Europe suivirent en foule les traces de Colomb dans les routes qu'avait devinées son génie, et chacun est venu partager les dépouilles de ce Nouveau-Monde de l'histoire ouvert à notre siècle. Tous les ouvrages faits dans ce genre sont autant d'hommages ren-

dus à M. de Voltaire; et, parmi les écrivains qui l'ont imité, il a la gloire de compter aussi des hommes célèbres, soit en France, soit en Angleterre, à-peu-près comme ces rois conquérants qui, outre la multitude qu'ils traînaient dans leurs armées, comptaient aussi des rois sous leurs drapeaux.

Il ne restait plus qu'un succès à M. de Voltaire; c'est celui du roman : et il ne l'a point dédaigné, parcequ'il ne dédaigna jamais aucune sorte de gloire. Ce genre, qui a subi tant de révolutions, était destiné à en éprouver encore une nouvelle sous la main qui a donné un nouveau caractère à tout. Il est à remarquer que le peintre de Zaïre et d'Aménaïde, l'écrivain qui a parlé de l'amour avec tant de charme, et quelquefois avec une galanterie si douce, a pour ainsi dire ôté l'empire du roman aux femmes, qui de tout temps y avaient régné. Il en a fait un conte pour les sages qui veulent s'instruire, et il les instruit presque toujours en leur présentant une suite de tableaux rapides où il trace en courant les préjugés, les erreurs, les usages ridicules des peuples, les désordres de la société, et plutôt des vices que des passions. Avide de faire la satire de l'homme dans tous les

pays comme dans tous les rangs, il semble craindre que l'homme quelque part ne lui échappe et ne trouve un asile contre ses traits : il le poursuit par-tout, parcourt les ridicules du globe entier, passant d'un monde à l'autre ; rapprochant ce qui peut-être ne le fut jamais par la nature, mais créant l'illusion par la magie de ses pinceaux ; étonnant sans cesse par des oppositions de scènes et des contrastes d'opinions ou d'idées ; trouvant le côté plaisant des plus grands objets, et le côté philosophique des plus petits. M. de Voltaire, dans ce genre d'ouvrage, qui de tous est peut-être celui qui peint le mieux son esprit naturel et son imagination, a pressé, pour ainsi dire, et serré le ridicule, comme dans la tragédie il a pressé le pathétique et l'intérêt. Ainsi le roman, sous sa main, par une sorte d'association nouvelle, et qui n'était réservée qu'à lui, réunit à-la-fois le génie de l'histoire, celui de la comédie, celui de la satire, celui de la philosophie morale, et quelquefois le merveilleux des Orientaux, qui devient philosophique par les grandes leçons qu'il en tire, en même temps qu'il plaît et qu'il étonne par l'empire inévitable que tout merveilleux a sur l'imagination.

Après tant de travaux si opposés, que man-

quait-il à cet homme extraordinaire que de voyager dans l'empire des sciences, et d'annoncer les découvertes de Newton? Ce serait à l'écrivain philosophe, au géomètre créateur qui a lui-même confirmé les découvertes du philosophe anglais [1], et que je vois assis parmi vous, Messieurs, parcequ'au génie des plus hautes sciences il joint le mérite d'une littérature également fine et profonde; ce serait à lui d'apprécier les efforts de M. de Voltaire en ce genre. Quelque jugement qu'on porte de cet ouvrage, il aura droit d'étonner, quand on le rapprochera de tous les autres. Les Grecs remercièrent Alexandre de ce qu'après avoir tout parcouru et tout vaincu, il leur avait montré les Indes, quoiqu'il ne les eût pas conquises.

Cette monarchie universelle des talents, cet empire composé de tous les empires réunis, avait été sans modèle et sans exemple dans les quatre grands siècles des arts qui avaient précédé celui-ci. Le siècle fameux de Louis XIV ne vit personne qui osât même aspirer de loin à cette conquête

[1] *Recherches sur la précession des Équinoxes, et sur différents points du Système du Monde*, par M. d'Alembert.

générale ; et l'ambition qui veut tout dominer parut alors n'appartenir qu'au souverain : c'est que la force politique, principe de l'agrandissement des rois, était alors fondée depuis long-temps ; au lieu que dans l'empire des lettres et des arts tout commençait à naître : il fallait d'abord tout créer. Le génie de l'invention, ce génie qui apparaît toujours à l'homme au sortir des temps barbares, rarement s'égare et se disperse à-la-fois sur plusieurs objets; il repose sur un seul genre qu'il féconde par ces méditations profondes et lentes, créatrices des grandes idées. Telle est l'occupation et l'ouvrage du premier siècle des arts. Mais quand tous les chemins sont ouverts, toutes les carrières tracées, alors le génie peut concevoir le vaste dessein de tout embrasser et de tout réunir : et ce qui prouve, Messieurs, que c'est là le progrès naturel ou de l'ambition ou du talent, c'est qu'à la fin du dernier siècle, et à la naissance du nôtre, deux hommes d'un mérite distingué, avant M. de Voltaire, avaient osé tous deux former ce grand projet : mais tous deux furent comme ces guerriers entreprenants et hardis que l'on rencontre quelquefois dans l'histoire, qui, n'ayant reçu de la nature, ni tout le talent, ni tout le

génie de leur ambition, ont échoué, parcequ'ils exécutaient avec faiblesse ce qu'ils projetaient avec audace, mais cependant ont frayé la route à d'autres. La Motte et Fontenelle avaient tracé le plan de la conquête, et M. de Voltaire l'a exécuté.

Mais comment a-t-il pu rassembler tant de forces dont il avait besoin? Comment un seul homme a-t-il pu suffire à tant de travaux? La nature, qui s'est toujours réservé la plus grande part dans la formation des grands hommes, avait sans doute beaucoup fait pour lui. Elle lui avait donné les trois instruments du génie : ce tact prompt et rapide de l'esprit, qui d'un coup-d'œil saisit, embrasse et rapproche les idées; l'imagination ardente, qui, comme un miroir, sait tout réfléchir et tout peindre; la sensibilité, tantôt douce et tendre, tantôt énergique et impétueuse. Joignez à toutes ces qualités cette inquiétude insurmontable d'un caractère que le sentiment continuel de ses forces tourmente, qui se nourrit de son ardeur, et ne peut se reposer que dans l'agitation et le mouvement; alors vous verrez naître cette passion opiniâtre et profonde d'une ame occupée quatre-vingts ans d'étude et de travaux, et

qui ne connut jamais un seul instant ni l'épuisement de la pensée, ni le refroidissement qui naît d'une longue habitude. Vous verrez naître cet amour dévorant de la gloire, cette soif de célébrité toujours satisfaite et jamais diminuée, qui, promenant des regards inquiets sur toute l'Europe, le portait sans cesse à se mesurer avec tous les grands hommes, lui faisait chercher des rivaux chez toutes les nations, le mettait en présence de tous les siècles passés et à venir. Vous verrez cette activité toujours renaissante, cette économie inquiète et avare de toutes les heures, une sorte de respect sacré pour le temps, dont la plus petite portion se présentait à lui comme pouvant ajouter à sa gloire; sentiment qui eût rendu le génie, comme la bienfaisance, inconsolable d'avoir perdu un jour. Il avait donc reçu de la nature, Messieurs, toutes les passions qui peuvent donner le plus de mouvement à l'esprit, et prolonger ce mouvement jusqu'au plus long terme de la vie humaine. Telle a été l'influence de son caractère sur son esprit. C'est ce caractère qui l'a soutenu dans la lutte éternelle qui lui était assignée contre l'envie; car à mesure que le grand homme croit et s'élève, le spectre de l'envie croit

et s'élève à ses côtés. Elle s'attache à lui, et lui dit : « Luttons ensemble ; je veux te rendre tous « les tourments que tu me causes. » Grace à l'activité et à cette ame de feu qui enflammait M. de Voltaire, il a soutenu le combat jusqu'à la fin, et il est demeuré vainqueur.

Parmi les hommes célèbres de toutes les nations, il en est bien peu qui aient été tout ce qu'ils pouvaient être. Est-ce que l'homme n'aurait point assez l'orgueil et le sentiment de sa force? ou bien est-ce le sceau de la faiblesse humaine, que l'ame la plus vigoureuse est souvent obligée de s'arrêter par l'impuissance d'être toujours active? M. de Voltaire est peut-être le seul qui ait rempli toute l'étendue de son talent, et atteint, pour ainsi dire, en tout sens, aux bornes de son génie. Ses délassements mêmes ont servi à sa gloire; ses repos ont été féconds. Nul homme, dans aucun siècle, n'a fait plus d'usage des deux grands trésors de l'homme, la pensée et le temps.

Il semblerait, Messieurs, que nous aurions épuisé tous les titres de gloire de M. de Voltaire : il nous en reste encore un, celui peut-être qui rend sa mémoire plus chère à l'Europe; c'est ce sentiment général d'humanité qui était dans son cœur, et

qui a répandu un charme si intéressant et si doux sur tous ses ouvrages. Plus la législation est imparfaite chez tous les peuples, plus les liens particuliers de patrie se relâchent, et plus il devient nécessaire de rappeler ce sentiment universel de bienveillance qui doit unir l'homme à l'homme, et de suppléer du moins aux vices ou aux erreurs des lois par cette grande législation de la nature, qui sur toute la terre a voulu mettre la faiblesse et le malheur sous la protection de la pitié.

Entre les écrivains, Messieurs, qui ont enseigné cette partie de la morale publique, quel homme a jamais élevé une voix plus éloquente et plus forte que M. de Voltaire? Qui a versé plus de larmes ou d'attendrissement ou d'indignation sur les maux du genre humain? L'humanité qui l'inspire semble mettre sous ses yeux tous les malheurs qu'il nous retrace. On dirait qu'il écrit à la lueur des incendies et des bûchers, et qu'il entend du milieu des flammes les cris des victimes. Témoin lui-même de quelque infortune, il n'était pas le maître de résister à ce sentiment impérieux de la pitié : elle faisait couler des larmes de ses yeux, elle passionnait tous les accents de sa voix. A l'aspect de tous les malheurs, la nature l'avait

condamné à éprouver tous les tourments de la sensibilité. Familles innocentes, et devenues, hélas ! trop célèbres, dont il a plaidé les intérêts et la cause devant le tribunal de la France et de l'Europe, qu'il a retirées du pied des échafauds sanglants pour les conduire au pied du trône, et y réclamer l'autorité sainte des lois contre les surprises de l'erreur; augustes victimes (car vous êtes consacrées par le malheur) qu'il a dérobées à l'injustice, à l'opprobre, l'opprobre qui pour l'innocence est le plus cruel des tourments sans en excepter la mort; vous tous infortunés qu'il a secourus par la protection puissante du génie éloquent et de la vertu active et courageuse; et vous, habitants de cette colonie fondée par ses bienfaits, que n'êtes-vous ici rassemblés autour de son buste que j'aperçois ! vous lui rendriez les hommages les plus touchants : vous baigneriez tous ensemble ce buste de vos pleurs ; et cette image insensible d'un grand homme serait mieux honorée par vos larmes, qu'elle ne l'a été encore de son vivant et après sa mort par ces guirlandes de fleurs dont elle a été couronnée sur le théâtre au bruit de l'admiration et de la reconnaissance publiques.

Ordinairement, Messieurs, le génie ne règne que

sur l'avenir : sa puissance est tardive ; son empire lui est disputé par l'âge qui l'a vu naître. Il faut, pour dominer sur la terre, qu'il renaisse du sein de la tombe, et que la mort ait épuré tout ce qu'il avait reçu de faible et de mortel de la nature. M. de Voltaire fut excepté de cette loi. Vivant, il a, pour ainsi dire, assisté à son immortalité. Son siècle a acquitté d'avance la dette des siècles à venir. Sa nation a donné l'exemple à l'Europe ; l'Europe l'a rendu à sa nation. Pour comble de gloire, il est venu, après quatre-vingt-quatre ans, recueillir dans sa patrie des honneurs qui jamais n'ont été rendus qu'à lui ; et cette fois-ci, du moins, la mort, qui était déja si proche, n'a pu enlever au Tasse son triomphe.

Cet homme illustre, qui avait tant de titres à la renommée, qui attirait sur lui les yeux de tous les souverains, et, par son génie, s'était fait une sorte de puissance de l'Europe, avait desiré l'honneur d'être associé parmi vous, Messieurs. Il était persuadé que votre gloire pouvait ajouter à la sienne, et qu'il manquerait quelque chose à l'éclat de son nom, tant qu'il ne serait pas inscrit sur votre liste parmi cette famille immortelle et cette génération successive de grands hommes, qui de-

puis sa naissance ont marqué votre établissement. Il fut donc reçu parmi vous, Messieurs. Les ombres des Corneille, des Racine, des Despréaux, qui habitent ce sanctuaire, reconnurent l'héritier de leurs talents comme de leur gloire. La nation put voir dans cette assemblée M. de Voltaire assis auprès de Montesquieu, et l'auteur de Mahomet et de Zaïre près de l'auteur de Rhadamiste et d'Électre. Jour éclatant et à jamais célèbre dans vos fastes! Magnifique adoption, qui dut rappeler ces temps où, dans l'ancienne Rome, en présence de tout le peuple, la famille des Scipions adopta le sang de Paul Émile, et où des deux côtés on voyait les triomphes s'allier avec les triomphes! Dans ce jour solennel, M. de Voltaire, en échange de l'honneur qu'il reçut de vous, vous apporta le tribut de quarante ans de gloire qu'il avait déja acquise, et qui pendant trente années encore devait s'accroître sans cesse par les travaux et les succès de ce génie infatigable. Cette gloire s'est réfléchie sur vous tout entière, Messieurs. Je ne crains pas de le dire, ce grand homme a illustré l'ouvrage et la fondation de Richelieu; il a payé à Louis XIV la dette de l'Académie par l'histoire de son siècle; il a été le panégyriste des succès

éclatants qui ont marqué la première partie du règne de Louis XV. Qui mieux que lui aurait célébré le règne et le gouvernement de Louis XVI, et cette époque à-la-fois d'humanité pour le peuple et de grandeur pour l'État, où l'on voit d'un côté l'économie la plus sévère dans l'administration des finances, de l'autre l'usage le plus noble des dépenses publiques; les trésors dérobés aux besoins dévorants du luxe, pour être versés dans nos ports et sur nos chantiers; ces ports si long-temps déserts, repeuplés par nos vaisseaux; l'émulation renaissant sur les mers; et la France reprenant par degrés dans l'Europe la place que lui assigne sa grandeur naturelle, place à laquelle elle sera toujours sûre de remonter quand elle le voudra, et que la France seule, pour quelques moments, peut faire perdre à la France? C'est à vous, Messieurs, qui tenez dans vos mains les crayons de la poésie et ceux de l'histoire, à peindre à la postérité ces évènements et les orages de la grande révolution qui bientôt doit changer les intérêts des deux mondes. Pour moi, j'aime à vous retracer les qualités personnelles de notre jeune souverain : ce goût pour la vérité, marque d'un esprit juste et d'une ame droite qui ne craint

pas de fixer ses regards sur elle-même : cet éloignement du faste, qui est un garant de plus pour le bonheur du peuple, et un engagement avec soi-même pour avoir une grandeur réelle, et qui tienne aux sentiments : la simplicité dans les manières, jointe à la franchise des vertus : l'austérité contre les vices, et l'indulgence pour les défauts : la confiance noble et tendre dans la vieillesse expérimentée, confiance qui honore également le roi qui la donne, et le ministre qui l'inspire: une ame enfin dont tous les premiers mouvements sont heureux ; qui, pour faire le bien, n'a besoin que de n'être pas contredite dans ses desirs; en qui jusqu'aujourd'hui on n'a pu surprendre aucun des défauts ni de son âge ni de son rang, et qui, dans la première jeunesse, orne la majesté du trône par celle des mœurs.

Vous m'entendrez avec plaisir quand je vous parlerai d'une reine sensible à tous les arts que vous cultivez, qui a plus d'une fois honoré de ses larmes les chefs-d'œuvre du génie représentés devant elle, comme elle sait en verser à l'aspect des malheureux qu'elle soulage; devenue plus chère à la France par ce gage heureux de fécondité [1], qui

[1] *Madame*, duchesse d'Angoulême.

annonce encore un plus grand bonheur à la nation, et par cette humanité si douce qui dernièrement a substitué des bienfaits à une vaine pompe, et n'a voulu d'autre fête dans Paris que le spectacle attendrissant de l'hymen couronnant la jeunesse et l'innocence dans cent familles indigentes et honnêtes.

Mais où puis-je mieux consacrer que dans le sanctuaire des lettres, et en votre présence, Messieurs, ma reconnaissance éternelle pour le prince [1] qui a daigné m'attacher à lui par un titre encore plus cher pour moi que ses bienfaits? C'est à ce titre que je dois l'honneur d'avoir vu de plus près ce goût de l'occupation et de l'étude, si rare sur le premier degré du trône, et qui remplit si bien les vides de la grandeur; toutes les connaissances qui conviennent à un prince, embellies de tous les agréments naturels de l'esprit, et ces graces du caractère auxquelles les cours, et les Français sur-tout, aiment à reconnaître les vertus. C'est lui, Messieurs, qui dans l'obscurité de ma retraite a daigné encourager mes faibles travaux. Son suffrage m'a enhardi à solliciter les vôtres.

[1] *Monsieur*, comte de Provence, depuis Louis XVIII.

Le sentiment le plus doux de mon cœur est de pouvoir unir dans ce moment ce que je dois aux bontés dont ce prince m'honore, et ce que je dois au corps littéraire le plus distingué de l'Europe, qui a bien voulu m'adopter. Le travail de toute ma vie, je le répète, sera de me rendre digne de ce double honneur. Pour y parvenir, j'aurai sans cesse à mes côtés l'image de l'homme célèbre que vous regrettez, et qu'avec des crayons imparfaits j'ai tâché du moins de vous peindre. Et si je puis faire encore quelques pas dans une des carrières où il s'est couvert de tant de gloire, je lui dirai, comme un des moins dignes successeurs d'Alexandre aurait pu dire aux pieds de la statue de ce conquérant : « O grand homme ! la nature veut que
« ton empire soit divisé. Il faut que la faiblesse hu-
« maine se partage le fardeau que ta main soute-
« nait. Permets à un soldat de tenter la conquête
« d'une de tes provinces, et que son nom s'enno-
« blisse à jamais, placé, même dans une grande
« distance, à la suite du tien ! »

RÉPONSE

DE M. L'ABBÉ DE RADONVILLIERS,

DIRECTEUR DE L'ACADÉMIE FRANÇAISE,

AU DISCOURS DE M. DUCIS.

Monsieur,

Depuis long-temps il suffisait dans nos assemblées de nommer M. de Voltaire pour réveiller l'attention, la fixer sur lui, et la détourner de tout autre objet. Cet hommage rendu souvent à sa personne pendant qu'il a vécu, il est encore plus honnête de le rendre à sa mémoire. Je me propose donc de consacrer mon discours à l'éloge de ses talents : non que je me dissimule la difficulté du sujet, ou que je me flatte de pouvoir la vaincre; mais je ne veux pas tromper l'attente du public,

qui, sous le nom de M. de Voltaire, s'est rassemblé aujourd'hui avec tant d'empressement. J'ai quelque droit d'ailleurs à l'indulgence de ceux qui m'écoutent. Ils savent que si je porte la parole, ce n'est pas une fonction que j'aie choisie ou desirée. J'obéis à nos usages, en regrettant que le sort n'ait pas mieux servi M. de Voltaire, l'Académie, et le public.

C'est à vous, Monsieur, qu'il convenait de célébrer des talents qui ne vous sont pas étrangers; je parle de ceux qu'exige l'art dramatique, considéré comme une portion essentielle des belles-lettres. Vous marchez dans cette brillante carrière sur les traces de votre illustre prédécesseur; à son exemple, vous faites mouvoir, avec une égale habileté, les deux puissants ressorts de la tragédie. Vos premiers ouvrages, en excitant une vive terreur, ont posé les fondements de votre réputation, et votre OEdipe y a mis le comble, en inspirant une douce pitié. Dites-nous par quel art vous savez si bien vous insinuer dans les cœurs, et en diriger les mouvements. C'est un secret que vous vous cachez à vous-même; mais je dois le publier pour l'instruction des jeunes poëtes. Qu'ils s'étudient à n'avoir que des sentiments honnêtes, qu'ils

se pénètrent d'amour pour la vertu, d'horreur pour le vice, et qu'ils fassent parler OEdipe, Admète, Antigone, ils mettront dans la bouche de ces héros les mêmes discours qui, dans votre tragédie, produisent de si grands effets. Pour les bontés du prince auquel vous êtes attaché, je ne vous demande pas par quelles intrigues vous les avez obtenues; personne n'ignore que les seules qui réussissent auprès de lui, sont les talents et les vertus. Des mœurs simples et respectables, un caractère liant, un commerce doux dans la société, vous ont fait des amis qui se sont intéressés en votre faveur. Le public même s'est déclaré pour vous par des applaudissements soutenus : son suffrage a déterminé le nôtre.

Vous devez, Monsieur, en être d'autant plus flatté, que vous ne succédez point à un simple citoyen de la république des lettres, mais au chef même de la littérature. Si M. de Voltaire n'en avait pas le titre, il en avait les honneurs: les gens de lettres de ses amis les lui accordaient volontiers; et ses ennemis, las de combattre l'opinion publique, n'osaient plus les lui contester.

Heureux, si, tenant dans le siècle de Louis XV la place des beaux génies qui ont illustré le siècle

de Louis XIV, il eût conservé leurs principes et imité leur exemple! Corneille, Racine, Despréaux, satisfaits de l'honneur légitime que procurent les talents, dédaignèrent cette triste célébrité qui s'acquiert malheureusement par l'audace et par la licence; ils abandonnaient aux écrivains sans génie ces ressources déplorables. Pourquoi M. de Voltaire a-t-il paru ne les pas croire indignes de lui? Espérons que bientôt une main amie, en retranchant des écrits publiés sous son nom tout ce qui blesse la religion, les mœurs et les lois, effacera la tache qui ternirait sa gloire. Alors, au lieu d'une collection trop volumineuse, nous aurons un recueil d'œuvres choisies, dont la sagesse pourra faire usage sans inquiétude et sans danger. C'est dans ce recueil uniquement que je puiserai la matière de son éloge; elle est si abondante, qu'on me pardonnera si, dans les bornes qui me sont prescrites, je ne fais que l'effleurer.

J'ouvre ses œuvres poétiques, et je contemple d'abord la Henriade comme un monument élevé à la gloire de la nation. Nous avions, dans presque tous les genres, des rivaux à opposer, sinon aux anciens, du moins aux peuples modernes qui cultivent les beaux-arts : l'épopée nous manquait.

RÉPONSE.

Le sentiment de ses propres forces, peut-être aussi l'audace d'un âge confiant, poussa le jeune Voltaire dans cette périlleuse carrière, et le Parnasse français eut enfin le premier, et jusqu'ici le seul poëme épique dont il puisse décorer ses fastes. Je sais que la critique y a cherché des défauts, et qu'elle en a trouvé; mais je sais aussi que les beautés s'y présentent en foule, sans qu'il soit besoin de les chercher.

Nous n'entrerons point dans le détail des autres poésies de M. de Voltaire. Que pourrais-je ajouter, Monsieur, au caractère que vous en avez tracé avec tant de justesse! Contentons-nous de jeter un coup d'œil rapide sur le nombre, l'étendue et la perfection de ses talents. Il a parcouru toutes les routes du Parnasse, et moissonné partout des lauriers; il a varié le ton de ses chants depuis l'épopée jusqu'aux pièces fugitives et aux simples badinages de société. A peine il était entré dans la lice poétique, déja il devançait tous ses concurrents; déja sa noble émulation ne voyait plus d'autres objets dignes de l'enflammer, que deux illustres rivaux, Rousseau et Crébillon. Rousseau, porté sur les ailes du Génie, s'élevait au faîte du genre lyrique; Crébillon, se renfer-

mant, pour ainsi dire, dans les antres noirs de la mélancolie, enseignait à Melpomène de nouveaux secrets pour redoubler la terreur. Nous ne comparerons point M. de Voltaire à l'auteur sublime des odes sacrées et des cantates; la carrière où ils ont couru n'est pas la même. Il n'a pas craint de mesurer ses forces avec Crébillon, et de lutter corps à corps. L'auteur de Rhadamiste et Zénobie ne fut point ébranlé; mais l'auteur de Catilina ne put résister à un athlète plus jeune et plus vigoureux. Oserais-je dire que dans notre siècle Rousseau a tenu le sceptre poétique, sans avoir de rival à redouter; qu'après lui Crébillon y porta la main, et le tenait avec gloire, lorsque Voltaire le saisit d'une main plus ferme, et le tint avec plus de gloire encore? Quel est l'heureux successeur auquel il l'a remis en mourant? Le siècle prochain le nommera.

Ce serait peu pour un poëte d'avoir joui pendant sa vie d'une grande réputation, s'il ne la transmettait avec son nom et ses ouvrages aux temps les plus reculés. Il est plus d'un exemple de ces princes de la littérature dégradés après leur mort, dont les ouvrages sont tombés dans le mépris, et dont peut-être les noms même seront

inconnus à la postérité. La mémoire de M. de Voltaire n'a pas à craindre un retour si funeste; elle ne s'obscurcira jamais : outre l'éclat dont elle brille en ce moment, nous avons un indice certain de sa durée.

Lorsque la nature destine un poëte à l'immortalité, parmi les belles qualités dont elle se plaît à l'enrichir, elle en choisit une qu'elle semble préparer avec plus de soin, et qu'elle répand dans son ame d'une main plus libérale. Ainsi elle doua Homère du génie de l'invention; personne ne l'égala jamais pour l'abondance et la variété des idées; ainsi elle doua Virgile d'un jugement exquis : personne ne sut jamais, comme lui, dire toujours ce qu'il convient, et ne rien dire de plus. Rappelez-vous tous les poëtes qui jouissent de l'immortalité; il n'en est aucun que vous ne reconnaissiez sur-le-champ à cette qualité dominante qui fait son caractère distinctif, et, pour ainsi dire, sa physionomie. Pour ne point sortir de notre nation, vante-t-on dans un poëte la vigueur de l'ame, les sentiments sublimes? c'est Corneille : la sensibilité du cœur, le style tendre et harmonieux? c'est Racine : la molle facilité, la négligence aimable, c'est La Fontaine : la raison parée

des ornements de la poésie? c'est Despréaux : la verve, l'enthousiasme? c'est Rousseau : les crayons noirs, les peintures effrayantes? c'est Crébillon : le coloris qui donne aux pensées, aux sentiments, aux images, un éclat éblouissant? c'est Voltaire. Il a traité en vers toutes sortes de sujets. Vous admirez dans les uns des pensées nobles et élevées, dans les autres, des pensées fines et délicates; tantôt le feu du génie, tantôt la chaleur du sentiment; enfin, toutes les beautés qui font aimer les bons vers. C'est par là qu'il est poëte; mais par-tout, et quel que soit son sujet, vous admirez la couleur brillante dans laquelle il trempe son pinceau; c'est par là qu'il est Voltaire. Cette magie d'un style pur, clair, étincelant, est le don propre qu'il a reçu de la nature, le trait qui le caractérise, l'augure de son immortalité.

Quittons la poésie, et suivons M. de Voltaire dans l'autre partie du monde littéraire. Là, je le vois occuper une place distinguée parmi les écrivains en prose. J'évite toute exagération, peut-être même j'en dis trop peu, et je serais autorisé, en faisant son éloge, à le mettre le premier des écrivains de son siècle. En est-il dont les ouvrages fussent attendus avec autant d'impatience, dé-

bités avec autant de promptitude, multipliés sous autant de formes, lus avec autant d'avidité! Cette vogue si constamment soutenue n'a rien de surprenant. Les ouvrages de M. de Voltaire, soit par une rencontre heureuse, soit par une combinaison habilement réfléchie, sont exactement ce qu'ils devaient être pour flatter le goût de son temps. L'envie de s'instruire est répandue aujourd'hui parmi les gens du monde; la lecture est devenue un besoin pour eux: mais le plaisir est toujours resté le premier de leurs besoins. Un livre purement frivole ne flatte point assez leur amour-propre; ils veulent enrichir leur esprit, et cependant ne se donner aucune peine. Les écrits de M. de Voltaire offrent des richesses dont l'acquisition est facile et agréable. La réputation de l'auteur vous invite, un style séduisant vous entraîne, les heures s'écoulent insensiblement, sans fatigue et sans ennui, et vous recueillez pour fruits de cette douce occupation mille traits pétillants d'esprit, des anecdotes curieuses, des réflexions piquantes, des maximes utiles d'indulgence mutuelle, de générosité, de bienfaisance, et des autres vertus humaines qui embellissent le commerce de la vie. Le soin continuel de mêler l'utilité à

l'agrément, le badinage à la morale, est un des secrets de M. de Voltaire, et peut-être la source principale de ses grands succès. Est-ce la nature qui lui avait enseigné ce secret? ou l'avait-il découvert par son travail? Sans doute il apporta en naissant les qualités les plus rares: mais ne pensez pas qu'il ait abandonné le soin de sa gloire à ses talents naturels; il ne se lassa jamais de les polir et de les perfectionner. L'amour de l'étude n'était point en lui un goût seulement, mais une passion ardente, que les glaces mêmes de la vieillesse n'ont pu éteindre. Elle subjuguait toutes ses autres affections, émoussait les pointes de la douleur, ranimait la langueur des infirmités, remplissait les journées, et suppléait au repos des nuits.

Une application si constante et des lectures immenses avaient fourni à M. de Voltaire un amas prodigieux de connaissances en tout genre. Il savait bien en faire usage, et l'agrément de son style les faisait paraître dans le jour le plus avantageux. A-t-il donc prétendu à la monarchie universelle dans les sciences? Se serait-il laissé éblouir par cette brillante chimère? Ses ennemis le lui ont reproché; mais le reproche est injuste, et je n'ai besoin pour le réfuter que de sa propre conduite.

RÉPONSE.

Lorsqu'il s'agissait de la belle littérature ancienne ou moderne, nationale ou étrangère, il discutait sérieusement le point contesté, approfondissait la matière, et appuyait son opinion sur les vrais principes. Pour les questions d'un autre genre, il défendait son sentiment, moins par des discussions profondes et des recherches savantes, que par des bons mots et des traits plaisants. Dans cette espèce de guerre, après une courte excursion, il se retirait sur son terrain, où il faut convenir qu'il combattait avec un grand avantage.

Admis dès sa jeunesse, recherché même avec empressement dans les sociétés les plus polies du grand monde, il s'y était formé à badiner avec grace sur toutes sortes de sujets. Cet art élégant, plus commun chez les Français que chez les autres peuples, M. de Voltaire l'a possédé dans le plus haut point de sa perfection; il l'exerçait avec une facilité et une adresse inimitables. Une foule de traits ingénieux et de saillies piquantes donnait à sa conversation un charme qui laissera un long souvenir; et jusqu'à ses derniers jours, l'occasion lui fournissait encore des mots et des reparties dignes de son plus bel âge. Sa plume a répandu le même agrément sur ses compositions. Dans le cours d'un

style toujours enjoué, toujours léger, vous rencontrez fréquemment un trait plus aiguisé, qui, comme un éclair, vous surprend et vous éblouit. Il règne dans tous ses ouvrages un ton de gaîté et de plaisanterie, qui caractérise sa manière, et qui plus d'une fois a révélé le nom de l'auteur. Je ne sais s'il a voulu imiter Lucien, mais il me semble apercevoir un rapport assez frappant entre leur façon d'écrire et de penser. L'un et l'autre répand à pleines mains, et sur tous les objets indistinctement, le sel de la satire et de l'ironie. Le Lucien moderne paraît, comme l'ancien, songer autant à se réjouir qu'à réjouir son lecteur. Tous deux ont possédé le secret d'un vernis de ridicule presque ineffaçable, et tous deux ont essuyé quelques reproches sur l'usage de ce secret dangereux.

Je voudrais finir : mais puis-je passer sous silence la prodigieuse fécondité de M. de Voltaire? Quelle multitude d'ouvrages, dont quelques-uns suffiraient pour faire un grand nom à un autre écrivain! Puis-je ne pas observer la réunion inouïe des talents de la poésie et de la prose au point où il les a portés? Citez-moi un autre poëte du premier ordre, qui soit connu par un corps complet

de bons ouvrages en prose. Il était réservé à M. de Voltaire d'établir sa réputation sur deux bases indépendantes l'une de l'autre, et toutes deux inébranlables.

Cette singularité n'est pas la seule qu'offre l'histoire de sa longue vie. La durée même de sa vie paraîtra singulière, si on se rappelle la frêle apparence de ses organes, et son tempérament tout de feu, allumé encore par des passions vives, par des travaux continuels, et par un régime extraordinaire. Une fortune honnête qu'il avait héritée de ses pères s'était grossie entre ses mains jusqu'à l'opulence : espèce de prodige dans la profession des lettres. Cependant je ne daignerais pas en faire la remarque, si sa générosité n'avait rendu ses richesses aussi utiles à d'autres qu'à lui-même. La vie des gens d'étude est communément tranquille et uniforme; celle de M. de Voltaire fut pleine d'agitation et d'évènements variés. Il a vécu dans sa patrie et dans le pays étranger, dans les cours même des rois. Après y avoir goûté les charmes de la faveur, et en avoir reconnu l'instabilité, il se fixa dans la retraite. Ce ne fut pas cette retraite obscure et solitaire dont parle Horace, où l'on se cache pour oublier les hommes et pour en être

oublié; mais une retraite fameuse, où la gloire et la renommée furent ses compagnes inséparables. Habitant sa terre, qu'il fertilisait par ses soins, au milieu des cultivateurs et des artisans qu'il encourageait par ses bienfaits, entouré des personnes qui lui étaient les plus chères, et ménageant pour lui-même la meilleure partie de son temps, il jouissait tranquillement du spectacle de la campagne, du sentiment de la bienfaisance, des plaisirs de la société, et des douceurs de l'étude. Chaque jour lui apportait les tributs de l'estime et les hommages de l'admiration. Mais tout-à-coup il abandonne le séjour paisible des champs, pour le bruit et le tumulte de la capitale. S'il venait y chercher des secours contre les maux et les menaces de la vieillesse, ses vœux et les nôtres ont été malheureusement trompés; mais s'il venait pour y jouir de sa gloire, ses vœux ont été remplis au-delà de son attente. Pouvait-il prévoir que la curiosité traînerait le peuple même sur ses pas? Des égards plus réfléchis et des attentions plus honorables ont dû le surprendre moins, et le flatter davantage. Je puis lui appliquer ce que Tacite a dit d'Auguste: « On a renouvelé pour lui tous les

« honneurs accordés à d'autres ; on en a même in-
« venté qui étaient sans exemple. »

Cependant il a manqué un jour à son triomphe, celui où il aurait paru dans une de nos assemblées publiques. Si son image y a été reçue avec tant d'acclamations, quels transports n'y aurait pas excités sa présence !

L'Académie, par une distinction singulière et bien méritée, lui avait déféré la place de son directeur. Eh! plût à Dieu que la mort lui eût laissé le temps de l'occuper ! plût à Dieu qu'assis parmi nous, il nous eût entretenus du règne de notre auguste protecteur ! De quelles couleurs il aurait peint le gouvernement doux mais ferme, paisible mais vigilant, qui a coupé la racine de nos anciennes dissentions ; l'administration habile qui a trouvé des ressources inespérées pour créer une marine respectable, et doubler en peu de temps les forces de la nation ; la politique prévoyante, qui, par une alliance contractée à propos, et noblement annoncée, enlève à nos rivaux un grand empire ! Mais s'il eût assez vécu pour féliciter le roi d'être père, son amour pour le sang de son héros aurait rallumé dans ses veines le feu poétique ; il eût chanté, dans les transports de la

commune alégresse, l'heureuse fécondité qui, en préparant une reine à un trône étranger, promet aussi un héritier au trône de Henri IV. Ces grands sujets étaient dignes des talents de M. de Voltaire, talents uniques que je peindrai d'un dernier trait: Ceux mêmes qui en déplorent l'abus sont contraints de les admirer.

HAMLET,

TRAGÉDIE EN CINQ ACTES,

IMITÉE DE L'ANGLAIS,

Représentée, pour la première fois, en 1769.

6.

ÉPITRE DÉDICATOIRE

A LA MÉMOIRE

DE MON PÈRE.

Un des plus doux souvenirs de ma vie, ô mon respectable père! c'est de t'avoir vu applaudir ma tragédie d'Hamlet à sa première représentation. Mais, hélas! je n'avais plus long-temps à te posséder encore; et le succès d'Hamlet, qui t'avait fait verser des larmes de joie, devait donc être le seul dont il te serait permis d'être le témoin.

Dans le premier mouvement de mon cœur, je

t'adressai mon ouvrage, où mon but avait été de peindre la tendresse d'un fils pour son père. Mais tu me fis sentir que, pour les intérêts d'une jeune femme et d'une famille naissante, je devais plutôt songer à m'acquérir, par ce genre d'hommage, quelque appui utile dont je pusse aussi m'honorer. Je crus devoir te cacher combien me coûtait mon obéissance.

Mais aujourd'hui que le temps a renversé tous ces soutiens, et m'a fait arriver, presque seul, aux bornes de ma carrière, chargé de tant de pertes de la nature et de l'amitié; aujourd'hui que, remontant de ma vieillesse à mon enfance, j'assiste plus que jamais par mes souvenirs au spectacle paisible de tes vertus domestiques, permets, ô mon tendre, ô mon vénérable père! que, le cœur plein de tes exemples et de tes bienfaits, plein des preuves jadis vivantes de ta tendresse, croyant encore entendre tes conseils et l'accent de ton ame si profondément religieuse, mélancolique et paternelle, permets, dis-je, lorsque le public reconnaît toujours par ses

suffrages la piété filiale dans mon Hamlet, que, reprenant ma première intention, avec des larmes, en cheveux blancs, et avant de mourir, je t'en offre au moins le tardif hommage sur ta cendre.

 Ton fils
 Jean-François DUCIS.

A Versailles, ce 15 décembre 1812.

NOMS DES PERSONNAGES.

HAMLET, roi de Danemarck.
GERTRUDE, veuve du feu roi, mère d'Hamlet.
CLAUDIUS, premier prince du sang.
OPHÉLIE, fille de Claudius.
NORCESTE, seigneur danois.
POLONIUS, autre seigneur danois.
ELVIRE, confidente de Gertrude.
VOLTIMAND, capitaine des gardes.
Gardes.

La scène est à Elseneur, dans le palais des rois de Danemarck.

HAMLET,
TRAGÉDIE.

ACTE PREMIER.

SCÈNE I.

POLONIUS, CLAUDIUS.

CLAUDIUS.

Oui, cher Polonius, tout mon parti n'aspire,
En détrônant Hamlet, qu'à m'assurer l'empire.
Ce prince, seul, farouche, à ses langueurs livré,
Aime à nourrir le fiel dont il est dévoré.
Norceste, dont sur-tout je craignais la présence,
Semble aider mes desseins par son heureuse absence.

En vain des bruits confus semés en cette cour
Dans les murs d'Elseneur annonçaient son retour.
Tu connais pour Hamlet tout l'excès de son zèle ;
Je craignais, je l'avoue, un sujet si fidèle :
Mais enfin mes amis, prêts à s'armer pour moi,
Sans obstacle bientôt vont me nommer leur roi.

POLONIUS.

Je m'étais bien douté que leur valeur guerrière
Aux yeux de Claudius paraîtrait tout entière,
Et qu'en marchant sous lui, l'espoir d'être vainqueurs
D'une ardeur aussi noble embraserait leurs cœurs.

CLAUDIUS.

Mes discours dans l'instant ont enflammé leur zèle :
« Amis, leur ai-je dit, quelle perte cruelle
« A ressenti l'État dans la mort de son roi !
« Livré depuis ce temps à l'horreur, à l'effroi,
« Le Danemarck troublé semble avec la victoire
« Pleurer sur un tombeau son bonheur et sa gloire.
« Combien, présente encore à notre souvenir,
« Sa mort nous menaça d'un funeste avenir !
« Le ciel, parlant soudain par la voix des orages,
« Étonna les esprits, et glaça les courages.
« On eût dit que les vents, que les mers en courroux,
« A son dernier soupir s'élevaient contre nous. »
Je leur rappelle alors la tempête effroyable

ACTE I, SCÈNE I.

Qui signala du roi le trépas mémorable :
Je leur peins l'océan prêt à franchir ses bords,
Ses gouffres entr'ouverts jusqu'au séjour des morts,
Nos mers s'enveloppant de ténèbres profondes,
La foudre à longs sillons éclatant sur les ondes;
Dans le détroit du Sund nos vaisseaux submergés,
Nos villes en tumulte, et nos champs ravagés,
Chez les Danois tremblants la terreur répandue;
Ceux-ci croyant des dieux voir la main suspendue;
Ceux-là, s'imaginant voir l'ombre de leur roi,
Fuyant avec des cris, ou glacés par l'effroi;
Comme si, des enfers forçant la voûte obscure,
Ce spectre à main armée effrayait la nature;
Ou que les dieux, pour lui troublant les éléments,
Eussent du monde entier brisé les fondements.
A ces mots j'observais, empreints sur leurs visages,
De leur sombre frayeur d'assurés témoignages :
Tant sur l'esprit humain ont toujours de pouvoir
Les spectacles frappants qu'il ne peut concevoir!
J'ajoute donc : « Je sais de quel sinistre augure
« Fut ce désordre affreux qui troubla la nature.
« Nos ennemis armés, leurs flottes, leurs soldats,
« Le Nord autour de nous respirant les combats;
« Tout nous instruit assez, par cette triste marque,
« Combien perdit l'État en perdant son monarque :

« Car enfin sa vertu, je le dois avouer,
« Moi-même, après sa mort, me force à le louer.
« Combien de lui pourtant j'ai souffert d'injustices!
« C'était peu d'oublier mes travaux, mes services;
« Le cruel, me portant les plus sensibles coups,
« Jusque sur Ophélie étendit son courroux:
« Il voulut que ma fille, à l'oubli condamnée,
« Ne vît briller jamais les flambeaux d'hyménée,
« Jaloux d'anéantir, dans ce cher rejeton,
« L'unique et faible appui qui reste à ma maison.
« J'approuve cependant les regrets qu'on lui donne.
« Mais quel est l'héritier qu'il laisse à la couronne?
« Un fils, un roi mourant, triste, morne, abattu,
« Faible, et dont rien encor n'a prouvé la vertu,
« Qui, loin des champs de Mars, dans ce palais tran-
 « quille,
« A caché jusqu'ici sa jeunesse inutile,
« Sans connaître ou chercher d'exploits plus glorieux,
« Que d'honorer en paix ou sa mère ou ses dieux.
« Que dis-je? sa raison souvent est éclipsée:
« Tantôt d'un seul objet occupant sa pensée,
« Immobile, interdit; tantôt saisi d'horreur,
« De son calme effrayant il passe à la fureur.
« D'Hamlet dans cet état que devez-vous attendre?
« Autour de nous déja voyez, pour nous surprendre,

ACTE I, SCÈNE I. 93

« Tous nos voisins unis, à nous perdre excités,
« Sur ces bords malheureux fondre de tous côtés.
« Quelle main redoutable, aux combats aguerrie,
« De tant de bras armés soutiendra la furie ?
« Et d'ailleurs que tenté-je en prétendant régner ?
« J'exclus un faible roi qui ne peut gouverner,
« Une ombre, un vain fantôme inhabile à l'empire,
« Que consume l'ennui, que la mort va détruire,
« Et de qui le trépas, par les droits de mon sang,
« Me transmet la couronne, et m'élève à son rang. »
Je dis, et tout-à-coup ces illustres rebelles
Jurent entre mes mains de me rester fidèles :
Et déclarant Hamlet déchu du rang des rois,
M'en donnent hautement et le titre et les droits ;
Et, je me flatte enfin que, dès ce jour peut-être,
Ces conjurés, ardents à me choisir pour maître,
M'immoleront leur prince, et m'oseront porter
Au trône d'où leurs bras vont le précipiter.
D'ailleurs, pour mes projets, d'un utile artifice
J'ai déja su dans l'ombre employer le service.
Tu sais quels bruits heureux je fais courir tout bas
Pour tourner contre Hamlet le peuple et les soldats,
Pour prêter à ses cris, à sa fureur extrême,
Des couleurs qui perdraient jusqu'à la vertu même.
Ces bruits sourds et cachés, ces germes tout-puissants

Me donneront leurs fruits, quand il en sera temps.
POLONIUS.
Peut-être qu'à ces bruits qui se font toujours croire,
Plus qu'à tous vos amis, vous devez la victoire.
Mais quels sont vos desseins ? La reine veut en vous
Donner un successeur à son premier époux.
Sans doute elle attendait que notre antique usage
Eût des regrets publics borné le témoignage,
Et qu'enfin cet État, trop long-temps affligé,
Dans la nuit de son deuil cessât d'être plongé.
Combien n'allez-vous pas exciter sa colère,
Si, refusant l'honneur qu'elle prétend vous faire,
Vous armez contre vous son amour dédaigné !
Peut-être son esprit, furieux, indigné,
D'un trop juste soupçon recevant la lumière,
Va de tous nos complots pénétrer le mystère.
CLAUDIUS.
Va, je prétends bientôt, loin de vouloir l'aigrir,
Au-devant de ces nœuds m'aller moi-même offrir.
POLONIUS.
Vous, seigneur ?
CLAUDIUS.
 C'est par là que ma prudente audace
De mes hardis projets doit lui cacher la trace :
Aussi-bien j'ai cru voir, depuis la mort du roi,

ACTE I, SCÈNE 1.

Dans ses esprits troublés quelques marques d'effroi :
On dirait qu'à mes yeux elle craint de paraître...
Trop prompt à la juger, je m'abuse peut-être.
C'est à moi, s'il le faut, d'employer en ce jour
Tout ce qu'a la souplesse et d'art et de détour.
Docile à tous ses vœux, jusqu'à l'instant propice,
Je retiendrai ses pas au bord du précipice ;
Aucun de ses secrets ne pourra m'échapper :
Son cœur faible et crédule est facile à tromper.
Mais t'avoûrai-je, ami, ce qui trouble mon ame ?
Ce ne sont point ces mers, ces foudres, cette flamme,
Ce frappant appareil du céleste pouvoir,
Ni ce spectre effrayant qu'un vain peuple a cru voir.
Penses-tu que des dieux l'éternelle puissance
Daigne aux jours d'un mortel mettre tant d'impor-
 tance,
Et que leur paix profonde interrompe sa loi
Pour la douleur d'un peuple ou le trépas d'un roi ?
Auteur, le croirais-tu ? de ma terreur secrète,
Hamlet presque mourant m'alarme et m'inquiète.
Par lui quelque projet contre moi préparé...
Toi-même dans son cœur n'as-tu point pénétré ?
Il a quelque secret qu'il s'obstine à nous taire.

POLONIUS.

Je tenterais en vain d'expliquer ce mystère.

Mais des langueurs d'Hamlet si je sais bien juger,
N'y voyez point, seigneur, un ennui passager.
Je connais trop cette ame et profonde et sensible :
Il cache un cœur de feu sous un dehors paisible ;
Et tous ses sentiments, avec lenteur formés,
S'y gravent en silence, à jamais imprimés.
Je l'ai vu quelquefois, dans sa mélancolie,
Fixer un œil mourant sur la jeune Ophélie ;
Ou tantôt vers le ciel, muet dans ses douleurs,
Lever de longs regards obscurcis par ses pleurs :
J'y remarquais empreint sous leur sombre lumière
Des grandes passions le frappant caractère.
Ne vous y trompez pas ; ses pareils outragés
Ne s'apaisent jamais que quand ils sont vengés.
D'ailleurs, si j'ai bien lu dans le cœur du vulgaire,
Hamlet, n'en doutez pas, n'a que trop su leur plaire.
« O combien, disent-ils, un roi si généreux
« Aurait par ses vertus rendu son peuple heureux !
« Bon, juste, courageux, aux seuls méchants sévère,
« Hélas ! nous aurions cru vivre encor sous son père. »
Hâtons-nous, croyez-moi, d'accomplir nos desseins.
La lenteur est sur-tout le péril que je crains.
Je vais voir nos amis, affermir leur courage ;
Et, le moment venu d'achever notre ouvrage,
N'oublions pas, hardis à tout sacrifier,

Que c'est au succès seul à nous justifier.
CLAUDIUS.
J'entends du bruit; on vient. Laisse-moi; c'est la reine :
J'ignore en ce moment le motif qui l'amène;
Mais ne t'éloigne point. Par moi bientôt ici
De tout cet entretien tu seras éclairci.

SCÈNE II.

CLAUDIUS, GERTRUDE, gardes.

CLAUDIUS.
Voici le jour, madame, où, libre de contrainte,
Mon amour plus hardi peut s'exprimer sans crainte.
Je sais que jusqu'ici, sans l'appui d'un époux,
Tout l'État avec gloire a reposé sur vous.
Tant qu'a duré la paix, vos soins, votre tendresse
Pouvaient d'un fils mourant nous cacher la faiblesse :
Mais la guerre, madame, est prête à s'allumer :
Le soldat veut un chef; vous devez le nommer.
Si je brigue un honneur dont vous êtes l'arbitre,
C'est à vous, par l'hymen, d'y joindre un autre titre;
Et ses flambeaux tout prêts vont briller pour nous
 deux,

Si cet espoir flatteur n'a point trompé mes vœux.
GERTRUDE.
Je l'avoûrai, seigneur, j'ai cru que la prudence
Contiendrait mieux l'ardeur de votre impatience :
Quand tout respire encor la tristesse et l'effroi,
Quand le peuple gémit du trépas de son roi,
Quand sa cendre, à nos yeux, dans une urne amassée,
Dans la nuit des tombeaux à peine est déposée,
Irons-nous, de l'État outrageant le malheur,
Par des feux indiscrets irriter sa douleur ?
Songez sous quel auspice un semblable hyménée
A votre sort, seigneur, joindrait ma destinée ;
Et n'autorisons point, par trop d'empressements,
Des cœurs nés soupçonneux les secrets jugements.
CLAUDIUS.
Hé ! madame, est-ce à nous à craindre le vulgaire ?
Espérez-vous qu'enfin le censeur téméraire
Des actions des rois ne soit plus occupé ?
De vos raisons sans doute il peut être frappé ;
Mais, dans l'ordre éclatant de nos hautes fortunes,
Nous vivons peu soumis à ces règles communes.
L'intérêt de l'État, sacré dans tous les temps,
Seul, de ces grands hymens doit fixer les instants.
Ne m'alléguez donc plus un prétexte frivole :
J'ai pour vous épouser reçu votre parole :

ACTE I, SCÈNE II.

Sur elle j'ai fondé mon espoir, mon bonheur ;
La dégagerez-vous ? prononcez.

GERTRUDE.

Non, seigneur.
Il est temps, je le vois, de déposer la feinte,
Et je vais vous parler sans détour et sans crainte.
Vous savez à quel prix j'ai cru vous acquérir ;
Le crime est assez grand pour nous en souvenir.
Toujours depuis ce temps son horreur retracée,
Ainsi qu'un songe affreux, a rempli ma pensée;
Car ne présumez pas que, brûlant à mon tour,
Je me sois occupée ou d'hymen ou d'amour.
Périsse de nos feux la mémoire funeste !
Seul bien des criminels, le repentir nous reste.
Il en est temps encor, fléchissons, croyez-moi,
Sous l'ascendant sacré d'un légitime effroi.
Du pouvoir qui nous parle il est l'organe auguste;
Je tremble, j'en fais gloire, et sans doute il est juste
Que le ciel, qui nous met au-dessus de nos lois,
Arme au moins les remords pour se venger des rois.

CLAUDIUS.

Si, malgré les terreurs dont votre ame est blessée,
Je puis, sans vous déplaire, expliquer ma pensée;
Ce crime dont encor nous gémissons tous deux,
Rappelez-vous les temps, paraîtra moins affreux.

Madame, oubliez-vous quel traitement sévère
De mes nombreux exploits fut l'indigne salaire?
Qu'ai-je reçu du roi pour mes travaux guerriers?
Avec crainte en ces murs apportant mes lauriers,
Je tremblais qu'il n'osât, même après ma victoire,
Quand je sauvais l'État, me punir de ma gloire.
Déja de noirs soupçons s'étaient fixés sur nous,
Déja, cachant sa haine, il préparait ses coups :
Qui sait enfin, qui sait si sa sombre furie
Eût, en tranchant mes jours, respecté votre vie?
Vous l'avez craint cent fois : triste, inquiet, jaloux,
Le cruel...

GERTRUDE.
Arrêtez; il était mon époux.
Il est juste qu'au moins nous lui laissions sa gloire.
Et quel reproche encor ferais-je à sa mémoire?
De sa mort, Claudius, rien ne peut m'excuser :
C'est à vous de frémir, et non de l'accuser.
Si l'amour m'aveugla, le repentir m'éclaire.
Des nœuds sacrés d'époux effet involontaire!
Des jours du mien à peine ai-je éteint le flambeau,
Que pour le ranimer j'eusse ouvert mon tombeau.
Croyez-m'en, je suis femme, et la plus intrépide
Hésiterait long-temps avant son parricide,
Si son cœur prévoyait, prêt à l'exécuter,

ACTE I, SCÈNE II.

Ce qu'un pareil forfait doit un jour lui coûter.
Je vous fais voir, seigneur, mon ame toute nue :
Son crime la poursuit, les remords l'ont vaincue.
Voilà ce que je suis; et quand je tremble, hélas !
Ma fausse fermeté ne vous trompera pas.
L'aveugle ambition ne m'a jamais séduite :
Si la soif de régner eût réglé ma conduite,
Eût-on pu m'empêcher, dès que j'aurais voulu,
D'usurper sur mon fils le pouvoir absolu ?
Peut-être une autre femme et plus grande et plus fière
Voudrait, du Danemarck reculant la barrière,
Et du Nord étonné se faisant applaudir,
Par des exploits pompeux chercher à s'étourdir.
Je n'ai plus qu'un projet : seigneur, devant vous-
 même,
C'est de voir couronner un prince, un fils que j'aime,
De l'affranchir enfin de son pénible ennui,
De veiller, par mes soins, sur son peuple et sur lui,
De nourrir dans mon sein le remords que j'endure,
De mériter encor de sentir la nature,
De vous plaindre sur-tout. Après cela jugez
Si nos cœurs par l'hymen doivent être engagés.
Le soupçon, je le sais, règne entre des complices :
De ces ménagements je hais les artifices ;
Et dans ma crainte au moins je prétends en ces lieux

N'avoir plus qu'à trembler sous le courroux des dieux.

CLAUDIUS.

De ces justes remords loin de blâmer l'empire,
J'admire vos desseins et voudrais y souscrire.
Mais, madame, est-il temps de couronner un fils?
Songez quelle langueur accable ses esprits :
Peut-il de ses devoirs porter le poids immense?
Craindra-t-on dans ses mains la suprême puissance?
Et si par-tout enfin le murmure ou l'aigreur
Jusqu'à désobéir...

GERTRUDE.

Qui l'osera, seigneur?
Près du trône placé, l'État qui vous contemple,
De la fidélité prendra de vous l'exemple;
Ou si quelque sujet osait s'en affranchir,
Je saurai, quel qu'il soit, le contraindre à fléchir.

CLAUDIUS.

Mais enfin...

GERTRUDE.

C'est assez : bientôt mon fils peut-être
A vos yeux comme aux miens va se montrer en maître;
J'espère que ces dieux qui lisent dans mon cœur
Vont calmer ses tourments, vont finir sa langueur.
Quand par un crime affreux je l'ai privé d'un père,
Il est bien juste au moins qu'il retrouve une mère.

ACTE I, SCÈNE II.

(Un garde paraît.)
Garde, à Polonius annoncez à l'instant
Que pour l'entretenir la reine ici l'attend.
(Le garde sort.) (à Claudius.)
Allez. Et vous, seigneur, connaissez par vous-même
A quel prix je chéris l'éclat du diadème.

SCÈNE III.

CLAUDIUS, GERTRUDE, POLONIUS.

GERTRUDE.

Venez, Polonius, je veux dans ce grand jour
Voir couronner mon fils sous les yeux de la cour;
Que tout dès ce moment se dispose, s'apprête.
(Polonius sort.)
Et vous, que je retiens pour cette illustre fête,
Ne croyez pas, seigneur, que pour blesser vos yeux
J'affecte d'étaler un spectacle odieux.
L'amour seul, je le sais, a produit notre crime.
Si de ses maux enfin mon fils est la victime,
Je recevrai vos lois; son sujet aujourd'hui,
C'est à vous, sans murmure, à dépendre de lui.

Prouvez-moi vos remords en lui restant fidèle :
Songez que si jamais quelque vertu nouvelle
Sur la bonté des dieux peut vous donner des droits,
C'est ce soin généreux de défendre vos rois.
Allez, que l'on me laisse.

SCÈNE IV.

GERTRUDE seule.

Enfin donc détrompée,
Du seul bonheur d'un fils je vais être occupée.
Ah! si mon cœur, toujours de ses devoirs jaloux,
N'eût jamais éprouvé que des transports si doux !
Si toujours sur un fils ma tendresse attentive...

SCÈNE V.

GERTRUDE, ELVIRE.

ELVIRE.
Dans ce moment, madame, ici Norceste arrive.
GERTRUDE,
Norceste! ah! chère Elvire, est-il vrai qu'en ce jour

ACTE I, SCÈNE V.

Ce prince vertueux revienne en notre cour?
Quel motif l'a sitôt ramené d'Angleterre?
Que sa présence, Elvire, a droit de m'être chère!

ELVIRE.

Au prince votre fils la plus tendre amitié
Même avant son départ l'avait déja lié.
Jeune et né vertueux, Norceste eut, pour lui plaire,
Et les rapports de l'âge et ceux du caractère.
Vous ne l'ignorez pas : dans plus d'un entretien
Le cœur de votre fils s'épancha dans le sien.
Norceste n'aura pas perdu sa confiance :
Et nous espérons tous que, malgré son absence,
Votre fils qui l'aimait voudra bien l'informer
De ce chagrin fatal qui vous doit alarmer.

GERTRUDE.

Tu le crois?

ELVIRE.

Et pourquoi craindrais-je le contraire?

GERTRUDE.

Ah! l'espoir ne meurt pas dans le cœur d'une mère;
Mais si mon fils périt sans lui rien découvrir,
Sur son cercueil, hélas! je n'ai plus qu'à mourir.

FIN DU PREMIER ACTE.

ACTE SECOND.

SCÈNE I.

ELVIRE, GERTRUDE.

ELVIRE.

Expliquez-vous enfin; c'est trop vous en défendre;
Avez-vous des secrets que je ne puisse apprendre,
Madame?

GERTRUDE.

Ah! laisse-moi.

ELVIRE.

 Mais songez dans ce jour,
Que vous devez paraître aux yeux de votre cour;
Que ce couronnement dont la pompe s'apprête...

GERTRUDE.

Et de quel œil, dis-moi, verrai-je cette fête?

Hélas! ce triste cœur, de mon fils occupé,
D'une pareille horreur ne fut jamais frappé!
A quel trouble mortel mon esprit s'abandonne!

ELVIRE.

Ce n'est pas d'aujourd'hui que ce trouble m'étonne.

GERTRUDE.

Quoi! tu l'as remarqué? Comment? explique-toi.

ELVIRE.

Puisse-t-il n'avoir pas d'autre témoin que moi!

GERTRUDE.

Qu'ai-je fait? qu'ai-je dit? réponds-moi, chère Elvire.

ELVIRE.

De ce mystère affreux dois-je, hélas! vous instruire?

GERTRUDE.

C'en est trop. Qu'as-tu vu?

ELVIRE.

Madame, votre sein
N'aurait jamais conçu de coupable dessein?

GERTRUDE.

Ah! de ce doute horrible il est temps que je sorte :
Parle enfin, je le veux.

ELVIRE.

Vous frémissez.

GERTRUDE.

N'importe.

HAMLET.

ELVIRE.

C'est vous qui m'y forcez.

GERTRUDE.

Je l'ordonne, obéis.

ELVIRE.

Par un trépas fatal quand le roi fut surpris,
Vous voulûtes, madame, écartant tout le monde,
Exhaler sans témoins votre douleur profonde.
J'en redoutais pour vous les premiers mouvements.
J'osais vous observer dans ces cruels moments.
Que vis-je, juste ciel! de soudaines alarmes,
D'effroyables transports se mêlaient à vos larmes ;
Un grand remords semblait égarer vos esprits ;
Vous appeliez la mort avec d'horribles cris.
« Ai-je pu, disiez-vous, sur un roi, sur mon maître... »

GERTRUDE.

J'ai parlé!

ELVIRE.

Dans vos sens quel trouble vient de naître?
Vous frémissez...

GERTRUDE.

Je meurs.

ELVIRE.

Qu'ai-je dit?

GERTRUDE.

Laisse moi.

ACTE II, SCÈNE I.

ELVIRE.

Quoi! c'est vous dont les mains...

GERTRUDE.

Ont fait périr ton roi.

ELVIRE.

Votre époux! vous! grands dieux!

GERTRUDE.

N'approche pas, Elvire.
Fuis mon aspect fatal, crains l'air que je respire;
Fuis, dis-je.

ELVIRE.

O perfidie! ô détestable cour!
Quel monstre à ce forfait vous conduisit?

GERTRUDE.

L'amour.
Écoute, et plût au ciel, puisqu'il faut te l'apprendre,
Que tout mon sexe ici fût présent pour m'entendre!
Dès nos plus jeunes ans, hélas! le ciel voulut,
En voyant Claudius, que Claudius me plût.
Nous cachions avec soin notre ardeur mutuelle.
L'intérêt de l'État, nécessité cruelle,
Troubla nos premiers feux, et me fit une loi
De mon obéissance et de l'hymen du roi:
Je formai cet hymen, chaîne auguste et sacrée,
Que devait rompre un jour son épouse égarée.

Je ne te dirai point qu'un fatal ascendant
M'entraîna par degrés vers un forfait si grand :
Loin de moi toute excuse injuste, illégitime.
Va, le cœur des mortels n'est point fait pour le crime;
Et dès qu'il est coupable, il n'a pour se juger
Qu'à descendre en lui-même, et qu'à s'interroger.
Tu t'en souviens encor, tranquille et sans alarmes,
D'un hymen vertueux je goûtais tous les charmes.
Je devais toujours fuir : je revis mon vainqueur;
Claudius dès l'instant régna seul dans mon cœur.
Dans ce palais bientôt éclata sa disgrace;
D'un reste de devoir le dépit prit la place;
Je plaignis mon amant, j'approuvai son courroux,
Je crus pouvoir sans crime abhorrer mon époux.
Eh quoi! me suis-je dit, sa cruelle prudence
Va donc sur ce que j'aime achever sa vengeance.
Pour prévenir ce coup tout me parut permis;
Le roi, dans ces moments, à mes soins seuls remis,
Empruntait le secours de ces puissants breuvages,
Dont un art bienfaisant montra les avantages.
Habile à m'aveugler, mon complice inhumain
D'une coupe perfide arma ma faible main.
J'entrai chez mon époux : étonnée à sa vue,
Je cachai quelque temps ma terreur imprévue.
Mais, soit qu'en le voyant pour la dernière fois,

ACTE II, SCÈNE I.

Mon cœur de la pitié connût encor la voix ;
Soit que, prête à commettre un si grand parricide,
La nature en secret malgré nous s'intimide ;
En vain je rappelai mon courage interdit,
Tout mon sang se glaça, ma raison se perdit.
Sans pouvoir accomplir ni déclarer mon crime,
Je déposai la coupe auprès de ma victime.
Je sortis. Le remords tout-à-coup m'éclairant
Peignit à mes esprits mon époux expirant.
Ma cruelle raison, dont je repris l'usage,
De mon forfait entier m'offrit l'affreuse image.
Craignant alors, craignant que le roi sans soupçon
N'eût déja dans son sein fait couler le poison,
Je revolai vers lui ; je courais éperdue
Briser la coupe impie à mes pieds répandue,
Ou peut-être, d'un trait l'épuisant à ses yeux,
Apaiser par ma mort la nature et les cieux.
J'entrai : pour me punir, ce ciel impitoyable
Avait déja rendu mon crime irréparable,
Trop jaloux de ravir à ce cœur déchiré
Le fruit du repentir qu'il m'avait inspiré.

ELVIRE.

O ciel !

GERTRUDE.

Dans ma terreur je pris soudain la fuite ;

Je rejetai d'abord une importune suite:
Dans mon appartement, seule avec mes remords,
Je croyais sans témoins céder à mes transports;
Mes sanglots, mes discours t'en ont appris la cause.
Mon cœur d'un tel secret sur ta foi se repose.
Je n'en murmure point; j'accepte, je le doi,
Le supplice nouveau de rougir devant toi.
Hélas! depuis l'instant qui me fit parricide,
J'ai toujours devant moi vu la coupe homicide.
Elvire, eh! quel bonheur puis-je encore espérer,
Quand mon fils sous mes yeux est tout près d'expirer?
Plus d'époux, plus de fils. De mon hymen funeste
L'horreur d'un parricide est le fruit qui me reste.
Et la nature exprès, pour mieux percer mon cœur,
Jusqu'en mon propre sein s'est cherché son vengeur.

ELVIRE.

Ce fils respire encor; c'est à vous de connaître
De quel sujet caché ses douleurs ont pu naître.
Rien d'un si juste soin ne peut vous dispenser;
Car je ne croirai pas que, prompte à l'épouser,
Claudius...

GERTRUDE.

Nous, grands dieux! que l'hymen nous unisse!
Que du soleil pour moi le flambeau s'obscurcisse,
Avant qu'un nœud si saint puisse assembler jamais

ACTE II, SCÈNE I.

Deux cœurs infortunés, unis par leurs forfaits !
Ce qui me plaît, Elvire, en mon trouble funeste,
C'est de sentir au moins combien je me déteste.
Je voudrais quelquefois, dans mes justes transports,
A l'univers entier déclarer mes remords.
Il semble à ma douleur qu'un aveu si terrible
Rendrait des dieux pour moi le courroux plus flexible.
Ah ! si ces dieux vengeurs, me dérobant leurs bras,
Avaient dès ce jour même ordonné mon trépas !
Si par la main du fils ils punissaient la mère !
S'ils voulaient d'un exemple épouvanter la terre...
Moi, je craindrais, ô ciel ! de voir contre mon flanc
S'armer mon propre ouvrage et les fruits de mon sang !
Mais que dis-tu, barbare, et quel est ton murmure !
N'as-tu pas la première étouffé la nature ?
Ta rage à ton époux osa ravir le jour ;
Crains ton fils, malheureuse, et frémis à ton tour.

ELVIRE.

Ah ! dissipez, madame, une crainte funeste.
Vous connaitrez bientôt... Mais j'aperçois Norceste.

HAMLET.

SCÈNE II.

ELVIRE, GERTRUDE, NORCESTE.

GERTRUDE, allant à Norceste.

Ah! seigneur, c'est à vous qu'une mère a recours.
Mon fils dans sa langueur va terminer ses jours :
Tâchez de ses chagrins de pénétrer la cause :
C'est sur vous, sur vos soins que mon cœur s'en repose.
Peut-être que le sien, toujours fermé pour nous,
Vaincu par l'amitié, s'ouvrira devant vous.
De vos succès bientôt je reviendrai m'instruire.
Il s'agit de mon fils, de moi, de tout l'empire,
De votre ami sur-tout. C'est de vous seul, seigneur,
Que dépend désormais ma vie et mon bonheur.

NORCESTE.

Je voudrais vous servir : ah! puisse-t-il, madame,
M'instruire du chagrin qu'il renferme en son ame !

(Gertrude et Elvire sortent.)

SCÈNE III.

NORCESTE, seul.

Mais d'où vient donc qu'Hamlet, dans sa sombre langueur,
A sa mère en secret n'a pas ouvert son cœur?
Sur le bruit répandu de la mort de son père,
Soudain pour le revoir j'ai quitté l'Angleterre,
Cette île où des complots, peut-être en ces moments,
Vont amener le trouble et de grands changements.
Mais des ennuis d'Hamlet que faut-il que je pense?
Qui peut de ses transports aigrir la violence?
Son cœur est vertueux, il n'a pas dû changer.
Mais Claudius... la reine... ah! comment les juger?
Le soupçon dans les cours n'est que trop légitime;
C'est là qu'un grand secret n'est souvent qu'un grand crime.

SCÈNE IV.

NORCESTE, VOLTIMAND.

VOLTIMAND, sur le haut de la scène.

N'avancez pas, seigneur: le prince furieux

De ses cris effrayants fait retentir ces lieux.
Jamais dans ses transports il ne fut plus terrible;
On dirait que d'un dieu la vengeance invisible
Pour quelque grand forfait l'accable et le poursuit.
Dans quel trouble mortel l'ai-je vu cette nuit!
Mes bras l'ont arrêté fuyant dans les ténèbres,
Tremblant, pâle, égaré, poussant des cris funèbres.
Dans l'état déplorable où le destin l'a mis,
Son œil peut-il encor distinguer ses amis!

NORCESTE.

N'importe, permettez...

SCÈNE V.

HAMLET, NORCESTE, VOLTIMAND.

HAMLET, dans la coulisse.

Fuis, spectre épouvantable,
Porte au fond des tombeaux ton aspect redoutable.

VOLTIMAND.

Vous l'entendez.

HAMLET.

Eh quoi! vous ne le voyez pas!

ACTE II, SCÈNE V.

Il vole sur ma tête, il s'attache à mes pas :
Je me meurs.

NORCESTE.

Revenez d'une erreur si funeste ;
Ouvrez les yeux, seigneur, reconnaissez Norceste,
Que sa tendre amitié conduit auprès de vous.

HAMLET.

Ah! Norceste, c'est toi! que cet instant m'est doux!
O toi, le compagnon, l'ami de mon enfance,
Combien mon cœur troublé desirait ta présence!
Je sens qu'à ton aspect ce cœur moins agité
Retrouve un peu de force et de tranquillité.
Que pour moi, mon ami, ton retour a de charmes!

NORCESTE.

Ah! calmez, cher Hamlet, ces mortelles alarmes.
Quelle mélancolie au printemps de vos jours
Vers leur terme à grands pas précipite leur cours!
Je prends part aux regrets que la nature inspire ;
C'est de la voix du sang le légitime empire ;
Mais à ce saint devoir c'est donner trop de pleurs.

HAMLET.

Sur des bords étrangers, hélas! de mes malheurs
Tu fus donc informé?

NORCESTE.

Oui, cher prince.

HAMLET.
Mon père,
Que du soleil encor ne voit-il la lumière !
NORCESTE.
Le temps, qui sait calmer les plus justes regrets,
Pourra peut-être enfin vous consoler.
HAMLET.
Jamais.
Rappelle-toi, Norceste, avec quelle tendresse
Ce père infortuné cultiva ma jeunesse !
J'étais loin de prévoir qu'un destin rigoureux
Dût sitôt pour jamais l'enlever à mes vœux.
Il n'est plus, et sa cendre à peine est recueillie,
Que son trépas s'efface et que son nom s'oublie.
Lasse d'un deuil trop long, qui gênoit ses desirs,
Je vois déja ma cour revoler aux plaisirs :
Et moi dans ce palais, l'œil fixé sur la terre,
Je cherche encor les pas de mon malheureux père.
Mais toi, par quel bienfait, par quel heureux retour,
Le ciel t'a-t-il sitôt ramené dans ma cour ?
Quand j'appris par tes soins la mort inattendue
Du roi que pleure encor l'Angleterre éperdue,
Mort, hélas ! trop semblable au douloureux trépas
De mon malheureux père expiré dans mes bras,
J'ai cru que tes desseins te retiendraient encore

Éloigné pour long-temps de ces murs que j'abhorre.

NORCESTE.

Seigneur, au moment même où je vous ai mandé
Que le roi d'Angleterre, en son lit poignardé,
Avait fini trop tôt son illustre carrière ;
Quand le peuple, alarmé d'un si triste mystère,
Cherchait à pénétrer dans d'horribles secrets,
Retenus avec soin dans les murs du palais ;
Quand nos mers vous portaient cette affreuse nouvelle,
Aux bords de la Tamise un récit trop fidèle
M'apprend que votre père avait fini ses jours :
Je crois que votre cœur demande mes secours ;
Je revole vers vous pour tâcher de suspendre,
Ou d'essuyer les pleurs que vous deviez répandre.
Je m'attendais sans doute à vos justes regrets.
Mais comment expliquer ces lugubres accès,
Ce dégoût des humains, cette pâleur mortelle,
Cette obstination d'un désespoir rebelle,
Qui ne veut, tour-à-tour, ou morne ou furieux,
Ni croire la raison, ni se soumettre aux dieux ?
Est-ce là le tableau, la déplorable image
Qu'Hamlet devait m'offrir sur ce triste rivage ?
Cher prince, ah, mon ami ! si je plains vos douleurs,
Daignez me confier vos secrets et vos pleurs.

HAMLET.

Eh bien! quand tu m'appris qu'une main meurtrière
Avait d'un parricide affligé l'Angleterre;
Lisant ta lettre encor, de cette horreur surpris,
Une clarté soudaine a frappé mes esprits.
Me traçant le tableau d'une action si noire,
De mon père immolé tu me traçais l'histoire :
Je le vis succombant sous de pareils complots.
Que dis-je? ici dans l'ombre et troublant mon repos,
Mon père a reparu, poussant des cris funèbres.
La vérité terrible, au milieu des ténèbres,
Vint ici m'apparaître, et passer son flambeau
Sur ces noirs attentats cachés dans le tombeau.

NORCESTE.

Ah! n'allez pas, trompé par une erreur extrême...

HAMLET.

Les effets sont pareils, quand la cause est la même.
Va, mon ami, crois-moi, j'ai toute ma raison :
Mon père en ce palais est mort par le poison.
Le ciel et les enfers m'en donnent l'assurance.
Par un chemin sacré je marche à ma vengeance;
Et je ne lis par-tout sur ces murs odieux
Que les ordres sanglants que j'ai reçus des cieux.

NORCESTE.

De ces ordres, seigneur, quel est donc le mystère?

Sont-ils de vos ennuis la source involontaire?
Expliquez-vous enfin.

HAMLET.

Garde-toi d'accuser
Ce cœur d'être trop prompt peut-être à s'abuser.
Deux fois dans mon sommeil, ami, j'ai vu mon père,
Non point le bras levé, respirant la colère,
Mais désolé, mais pâle, et dévorant des pleurs
Qu'arrachait de ses yeux l'excès de ses douleurs.
J'ai voulu lui parler : plein de l'horreur profonde
Qu'inspirait à mon cœur l'effroi d'un autre monde,
Quel est ton sort? lui dis-je; apprends-moi quel tableau
S'offre à l'homme étonné dans ce monde nouveau.
Croirai-je de ces dieux que la main protectrice
Par d'éternels tourments sur nous s'appesantisse?
« O mon fils, m'a-t-il dit, ne m'interroge pas;
« Ces leçons du cercueil, ces secrets du trépas,
« Aux profanes mortels doivent être invisibles.
« Que du ciel sur les rois les arrêts sont terribles!
« Ah, s'il me permettait cet horrible entretien,
« La pâleur de mon front passerait sur le tien.
« Nos mains se sècheraient en touchant la couronne,
« Si nous savions, mon fils, à quel titre il la donne.
« Vivant, du rang suprême on sent mal le fardeau :
« Mais qu'un sceptre est pesant quand on entre au
 « tombeau! »

HAMLET.

NORCESTE.

Grands dieux!

HAMLET.

Oh! m'écriai-je, ombre chère et terrible,
Pourquoi des bords muets de ce monde invisible,
Confident des tombeaux, viens-tu m'entretenir,
Moi, qu'avec toi bientôt mes douleurs vont unir?
Ne laisse point sortir de tes lèvres glacées
Ces hauts secrets des dieux qui troublent nos pensées.
Hélas! pour t'obéir ai-je assez de vertu?
Je t'écoute en tremblant : réponds; que me veux-tu?
« O mon fils, m'a-t-il dit, je viens enfin t'apprendre
« Quel sang tu dois verser pour apaiser ma cendre :
« On croit qu'un mal cruel trancha soudain mes jours :
« Ainsi les noirs complots sont voilés dans les cours.
« Ta mère, qui l'eût dit? oui, ta mère perfide
« Osa me présenter un poison parricide;
« L'infame Claudius, du crime instigateur,
« Fut de ma mort sur-tout le complice et l'auteur. »
Il dit, et disparaît.

NORCESTE.

Un tel discours sans doute
A dû troubler votre ame, et je conçois...

HAMLET.

Écoute.

ACTE II, SCÈNE V.

Ne crois pas qu'à ces mots mon esprit éperdu
Sans de cruels combats se soit d'abord rendu ;
Je résistai long-temps. Ce ciel que je révère
A vu si sans frémir j'osai juger ma mère.
Sans cesse à l'excuser mon cœur ingénieux
Trouvait quelque plaisir à démentir les dieux.
Mais cette nuit enfin, revenu plus terrible :
« Mon fils, m'a dit ce spectre, es-tu donc insensible ?
« Aux douceurs du sommeil ton œil a pu céder,
« Et ton père en ces lieux est encore à venger !
« Prends un poignard ; prends l'urne où ma cendre
 « repose :
« Par des pleurs impuissants suffit-il qu'on l'arrose ?
« Tire-la de sa tombe, et, courant m'apaiser,
« Frappe, et fumante encor reviens l'y déposer. »
Je m'éveille à ces cris : hélas ! mon cher Norceste,
Je me suis élancé hors de mon lit funeste ;
Plein de l'objet affreux qui troublait mes esprits,
J'ai rempli ce palais d'épouvantables cris.
J'ai couru tout tremblant, faible, éperdu, sans suite.
Le spectre, à mes côtés, semblait presser ma fuite.
Cette ombre, ces forfaits, ce récit plein d'horreur
Dans mon cœur expirant jette encor la terreur.

NORCESTE.

Sans doute mes récits, égarant vos pensées,

Ont produit ces erreurs dans le sommeil tracées.
Un roi meurt par un crime; et pourquoi pensez-vous
Que votre père est mort par de semblables coups?
Plus votre esprit le jour s'attache à ses mensonges,
Plus leur aspect la nuit vient consterner vos songes.
De là ces visions, ce spectre, ces accents,
Déplorables effets du trouble de vos sens.
Il faudra donc enfin sur une vaine image,
Qu'aurait dû loin de vous chasser votre courage,
Qu'un prince, qu'une mère, immolés par vos coups...

HAMLET.

Ah! c'est ce qui me trouble et retient mon courroux.
J'enhardis, en tremblant, mon ame encor flottante.
La pitié m'attendrit, le meurtre m'épouvante.
Immoler Claudius, punir cet inhumain,
C'est plonger à sa fille un poignard dans le sein;
C'est la tuer moi-même: ainsi, mon cher Norceste,
A tout ce qui m'aima mon bras sera funeste.
Je verrai donc ma mère embrassant mes genoux,
Suspendant par ses pleurs mes parricides coups,
Me dire: « Cher Hamlet; daigne encor me connaître:
« Épargne au moins, mon fils, le sang qui t'a fait naître,
« Le sein qui t'a conçu, les flancs qui t'ont porté... »
Et je pourrais, d'un bras par la rage agité!...
Tu m'as séduit, ô ciel! non, jamais ta justice

ACTE II, SCÈNE V.

Ne m'aurait commandé cet affreux sacrifice.
Qui! moi! j'accomplirais ce décret inhumain!
Ou change de victime, ou cherche une autre main.
Sur un vil criminel je cours venger mon père,
Mais je n'attente point sur les jours de ma mère.

NORCESTE.

Ah! comment ce palais plein de votre douleur
A-t-il repris sitôt sa joie et sa splendeur?

HAMLET.

Hélas! des rois bientôt la mémoire est éteinte.
Sur un bûcher fatal, non loin de cette enceinte,
Les restes paternels, ces restes précieux,
Ont été promptement portés loin de mes yeux.
L'urne qui les contient ne s'est pas fait attendre,
Et l'on n'a pas tardé d'y renfermer sa cendre.
Ah! dieux! si je pouvais...

NORCESTE.
 Eh bien! seigneur, parlez;
Qui peut rendre le calme à vos esprits troublés?
Pour servir vos desseins il n'est rien que je n'ose.

HAMLET.

La cendre de mon père auprès de nous repose;
Dans une urne vulgaire on l'a, sans monument,
Laissé, loin de mes pleurs, gémir impunément.
Mais j'ai reçu son ordre. Osons tirer sa cendre

De la tombe où le crime, hélas! l'a fait descendre.
Je veux qu'à chaque instant cette cendre en ces lieux
De ses empoisonneurs fatigue au moins les yeux.
Que je te doive enfin cette douceur si chère
De presser sur mon cœur l'urne sainte d'un père!

NORCESTE.

Je vais vous obéir.

HAMLET.

Écoute, je veux plus.
Viens trouver avec moi la reine et Claudius.
Raconte devant eux, pour démêler leur crime,
L'attentat dont un roi dans Londres fut victime.
Emprunte à mes soupçons des rapports et des traits
Qui contraignent leurs fronts à trahir leurs forfaits.
Dis que l'ambition, que l'amour, l'adultère,
Ont causé le malheur dont gémit l'Angleterre :
Si je vois leurs regards s'entendre ou se troubler,
Leur crime est vrai, je puis les punir sans trembler.
Maîtres de nos secrets, découvrons ce mystère,
Et nous verrons après ce qu'il nous faudra faire.
Grands dieux! pardonnez-moi, si, trop lent à frapper,
Ce bras hésite encore et craint de se tromper.
Hélas! sur des complots que tout mon cœur abhorre,
Permettez que ma voix vous interroge encore.

ACTE II, SCÈNE V.

Que des signes certains et qu'un effroi vengeur
Dénoncent le coupable à ma juste fureur :
Pour rendre enfin la force à mes esprits timides,
Montrez-moi le forfait sur le front des perfides.

FIN DU SECOND ACTE.

ACTE TROISIÈME.

SCÈNE I.

CLAUDIUS, POLONIUS.

POLONIUS.

Seigneur, qu'en dites-vous? quoi! l'ordre en est.
 donné!
C'est sous vos yeux qu'Hamlet doit être couronné!
Qu'allez-vous faire enfin, lorsque la reine ordonne
Qu'un fantôme de roi porte ici la couronne?
Voilà dans ce palais vos ennemis armés;
Et nos projets détruits aussitôt que formés.

CLAUDIUS.

A son couronnement je n'ai pas dû m'attendre :
Par quelque obstacle au moins je saurai le suspendre.

La reine veut par là, c'est du moins son espoir,
Aux yeux de ses sujets consacrer son pouvoir.
Mais, tout prêt à priver Hamlet du diadème,
Craignons dans ce complot de paraître moi-même.
Je dois avec prudence agir dans nos projets,
Par d'invisibles mains et des ressorts secrets.
Il faut de ce moment saisir les avantages.
Cours par-tout en secret acheter des suffrages.
Les soldats et leurs chefs, à prix d'or entraînés,
A me servir déja sont tous déterminés.
Mes amis sont tout prêts à tenir leurs promesses ;
Les faibles sont séduits par l'espoir des richesses ;
Et ce riche butin dont ils vont me charger,
S'ils brûlent de l'offrir, c'est pour le partager :
Ils verront dans mes mains, comme une proie im-
 mense,
Ce pouvoir souverain qu'ils dévorent d'avance.
J'ai sondé tous les cœurs, ils m'ont tous entendu.
Tout est prêt, tout m'attend, me sert, et m'est vendu.

POLONIUS.

Mais à vos grands desseins si la cour s'intéresse,
Si vous avez pour vous le soldat, la noblesse,
Il faut encor le peuple.

CLAUDIUS.

 Oui ; mes agents secrets

Le tournent contre Hamlet; sèment qu'en ce palais,
Avide de régner et fatigué d'un père,
Il força dans son cœur la nature à se taire;
Qu'un poison, préparé par ce fils criminel,
Fut versé de ses mains dans le flanc paternel;
Et que les noirs transports dont son ame est saisie
Sont les effets vengeurs du crime qu'il expie.
Ces bruits sourds, dans le peuple avec art répétés,
Par la haine aisément seront tous adoptés :
Il concevra sans peine une action si noire;
Plus les forfaits sont grands, plus il aime à les croire.

POLONIUS.

Mais surveillons Norceste, et sachons tout prévoir.
De retour sur nos bords à peine il se fait voir,
Que les amis d'Hamlet découvrent leur audace.
De leurs desseins secrets je recherche la trace;
J'aurai les yeux ouverts sur ce pressant danger.

CLAUDIUS.

Informe-toi de tout, rien n'est à négliger.
Songe aux grands intérêts que je livre à ton zèle;
Sors, va tout disposer pour ma grandeur nouvelle.
Mais Hamlet et la reine approchent de ces lieux.

SCÈNE II.

CLAUDIUS, GERTRUDE, HAMLET, NORCESTE.

GERTRUDE.

Mon fils, toujours des pleurs mouilleront-ils vos yeux?
De ce front obscurci de nuages si sombres,
Que la voix d'une mère éclaircisse les ombres.
Songez, en repoussant ces ténébreux soucis,
A ce trône éclatant où vous serez assis.
Oui, tout vous est garant de la faveur céleste :
L'appui de Claudius, l'amitié de Norceste,
Mon amour et mes vœux, doivent vous rassurer.
Un jour plus pur se lève et vient nous éclairer.
Le peuple rassemblé frémit d'impatience,
Et demande à grands cris votre auguste présence;
Paraissez à leurs yeux comme un astre qui luit,
Pâle encor, mais vainqueur des ombres de la nuit.
Vous ne répondez point. Toujours à votre mère
De vos profonds chagrins vous cachez le mystère.
Parlez; un mot de vous, dissipant mon ennui...

CLAUDIUS, à Gertrude.

Pourquoi presser Hamlet? ses secrets sont à lui.
Déja pourtant son front me parait moins sévère.
Prince, vous ne pouvez trop regretter un père ;
Votre deuil justement lui prodigue ses pleurs :
Mais le temps doit calmer les plus vives douleurs.
L'homme de sa raison doit toujours faire usage ;
Il doit faire céder la souffrance au courage.
C'est un bonheur pour vous que, par un prompt retour,
Le ciel ait rappelé Norceste à votre cour.
Dans nos ennuis du moins l'amitié nous soulage.

HAMLET.

J'en ai déja senti le charme et l'avantage.
Vous avez vu Norceste?

CLAUDIUS.

 Il a d'abord porté
Ses premiers pas vers vous.

HAMLET.

 Il vous eût raconté
La triste mort du roi que pleure l'Angleterre.

CLAUDIUS.

Oui, le bruit s'en répand : ce n'est plus un mystère.

HAMLET.

Dit-on par quelle main...?

NORCESTE.

 Vous savez quels discours

Souvent la mort des rois fait naître dans les cours.
Parmi tous ces faux bruits, mal-aisés à comprendre,
Qu'au trépas de ce roi l'on se plut à répandre,
On dit que le poison... mais je ne le crois pas.

CLAUDIUS.

Eh! comment supposer de pareils attentats?

HAMLET.

Mais qui soupçonne-t-on de cet énorme crime?

NORCESTE.

Un mortel honoré de la publique estime.

HAMLET.

Enfin qui nomme-t-on?

NORCESTE.

 Un prince de son sang
Qu'après lui la naissance appelait à son rang.

GERTRUDE.

Vous a-t-on informé qu'il eût quelque complice?

NORCESTE.

Oui...

HAMLET.

 La reine peut-être?

GERTRUDE.

 O ciel!... par quel indice
A-t-on pu découvrir?...

NORCESTE.

Je l'ignore.

GERTRUDE.

En secret
Quel motif donne-t-on d'un aussi grand forfait?

NORCESTE.

L'amour du diadème, une flamme adultère.

(bas à Hamlet.)
Il n'est point troublé.

HAMLET, bas à Norceste.

Non, mais regarde ma mère.

CLAUDIUS.

Prince, on l'a vu souvent; l'ambition, l'amour,
Par de fatals excès ont troublé cette cour.
Mais, prince, loin de vous de si tristes images!
Sans accuser de loin ces dangereux rivages,
N'avons-nous pas assez de nos propres malheurs?
Laissons à l'Angleterre et son deuil et ses pleurs.
L'Angleterre en forfaits trop souvent fut féconde.

HAMLET.

Les forfaits en tout temps sont l'histoire du monde.
Sortons, Norceste.

SCÈNE III.

CLAUDIUS, GERTRUDE.

GERTRUDE.
Eh bien! que pensez-vous?
CLAUDIUS.
Madame,
Le prince ignore tout.
GERTRUDE.
Le trouble est dans mon ame.
CLAUDIUS.
Vain effroi.
GERTRUDE.
Mais qui sait si son œil curieux
Ne cherchait pas, seigneur, nos secrets dans nos yeux?
Quels tourments j'ai soufferts, hélas! pour me contraindre!
CLAUDIUS.
Votre cœur vous parlait: voilà ce qu'il faut craindre.
Négligeons ces discours, et laissons-les passer
Sans remarquer le mot qui pourrait nous blesser.

Dissimulons toujours; et, dans un calme extrême,
Que notre esprit sur-tout soit maître de lui-même.
Mais de tout avec soin je me veux informer.
Quoique jamais Hamlet ne puisse m'alarmer,
Cherchons si ces discours, que le hasard fit naître,
N'ont point un but secret, quelque motif peut-être.
C'est pour ne craindre rien qu'il faut toujours songer
Que tout peut être à craindre et cacher un danger.

SCÈNE IV.

CLAUDIUS, POLONIUS, GERTRUDE.

POLONIUS.

Madame, tout est prêt. Vous fixerez vous-même
L'instant où votre fils ceindra le diadème.
Le peuple n'attend plus que son couronnement.
Les grands de votre cour, dans leur empressement,
Vont, en plaçant Hamlet au rang de leurs monarques,
De son pouvoir sacré lui présenter les marques.
Mais, prince, montrez-vous; le peuple est agité;
Des périls de la guerre il semble épouvanté:
On parle de complots, du retour de Norceste,

ACTE III, SCÈNE IV.

D'Hamlet prêt à mourir, d'un avenir funeste ;
Paraissez, et bientôt vous aurez dissipé
Le bruit et les frayeurs dont le peuple est frappé.

CLAUDIUS.

Allons, je suis tes pas. Sur cet avis fidèle,
Je cours où la prudence, où le devoir m'appelle.
Vous, madame, à l'instant revoyez votre fils ;
Pénétrez dans son cœur, sondez-en les replis ;
Que sa tristesse enfin ne soit plus un mystère :
S'il est si vertueux, il doit chérir sa mère.
Faites enfin parler vos soupirs et vos pleurs.
Je soupçonne à mon tour ces étranges douleurs.
C'est trop tarder, marchons.

SCÈNE V.

GERTRUDE seule.

D'où naissent mes alarmes ?
Claudius brave tout : moi, je verse des larmes.
Dans quel asile, ô ciel ! puis-je encor me cacher ?
Est-ce auprès de mon fils que je dois le chercher ?
Ah ! c'est là que pour moi l'avait mis la nature :

138 HAMLET.

Ce n'est pas Claudius, hélas! qui me rassure.
Je ne sais, mais je tremble; une secrète horreur
Ajoute à mes soupçons, ajoute à ma terreur...
Mais que vois-je? Ophélie!

SCÈNE VI.

GERTRUDE, OPHÉLIE.

OPHÉLIE.

Ah! permettez, madame,
Qu'osant à vos genoux vous découvir mon ame...
GERTRUDE.
Expliquez-vous.
OPHÉLIE.
Hélas! vous cherchez quel chagrin
De votre fils bientôt va trancher le destin.
GERTRUDE.
Vous le sauriez!
OPHÉLIE.
Daignez me promettre d'avance
Que ce cœur généreux oubliera mon offense.
GERTRUDE.
Et quel crime si grand auriez-vous donc commis?

ACTE III, SCÈNE VI.

Claudius... mais plutôt, parlez-moi de mon fils.
Vous auriez de ses maux pénétré le mystère ?
Ah ! qui sont-ils ? parlez, éclairez une mère.

OPHÉLIE.

Madame...

GERTRUDE.

C'en est trop, répondez, je le veux.

OPHÉLIE.

Vous connaissez du roi les ordres rigoureux :
Nul mortel à ma foi ne doit jamais prétendre,
Et je ne puis sans crime ou le voir ou l'entendre.
Le prince m'a forcée à braver ce devoir.

GERTRUDE.

Comment !...

OPHÉLIE.

Nous nous aimons, mais, hélas ! sans espoir.
Nous avons tous les deux, à cet ordre rebelles,
Renfermé dans nos cœurs nos ardeurs mutuelles :
Mais c'est moi dont les feux, trop prompts à me trahir,
Ont aux regards du prince osé se découvrir.
Ainsi jusqu'à l'excès sa flamme est parvenue.
De là ce sombre ennui dont la cause inconnue
Sur son sort tant de fois alarma votre cour ;
Son désespoir, ses maux sont nés de notre amour.
Qu'un autre choix vous venge et punisse mon crime.

A ce tourment, hélas! je me livre en victime :
Heureuse si ma mort, en croissant son ennui,
Ne vous en prive pas quand je m'arrache à lui!

GERTRUDE.

Non, vous vivrez tous deux : ô moment plein de charmes!
Je pourrai donc, mon fils, sécher enfin tes larmes.
Ses feux seuls ont produit sa secrète langueur.
Hélas! est-on toujours le maître de son cœur!
Je conçois de vos maux quelle est la violence :
Sans doute il est affreux d'aimer sans espérance;
Mais enfin par l'hymen je puis combler vos vœux;
Je n'ai qu'à dire un mot: j'y consens, je le veux.
Vivez, régnez, aimez; je n'aspire moi-même
Qu'à placer sur vos fronts l'éclat du diadème.
Je cours vers Claudius dans cet heureux moment.
Je vous réponds déja de son consentement.
Quel ennui si mortel, quelle mélancolie
Tiendrait contre l'espoir d'obtenir Ophélie!
Embrassez-moi, ma fille; allez; que ce grand jour
Couronne tant d'attraits, de vertus et d'amour!

FIN DU TROISIÈME ACTE.

ACTE QUATRIÈME.

SCENE I.

HAMLET seul.

En vain j'ai donc voulu, m'armant d'un stratagème,
Surprendre un criminel maître et sûr de lui-même.
Ma mère ainsi que lui n'a pu dissimuler;
J'ai vu son front pâlir, ses regards se troubler.
Quoi! ce vil Claudius a donc eu la constance
De voir son propre crime avec indifférence,
Sans remords, sans terreur, comme un crime étranger.
Son cœur n'a pu gémir, son front n'a pu changer.
S'ils étaient innocents! non: l'ombre de mon père,
Exprès pour m'égarer, n'eût point percé la terre.
Si mon esprit pourtant n'eût cru, n'eût adopté

Qu'un mensonge effrayant, par lui-même enfanté!
Si mes sens m'abusaient, si cette main fumante
Offrait au ciel le sang d'une mère innocente!...
Je ne sais que résoudre... immobile et troublé...
C'est rester trop long-temps de mon doute accablé;
C'est trop souffrir la vie et le poids qui me tue.
Eh! qu'offre donc la mort à mon ame abattue?
Un asile assuré, le plus doux des chemins
Qui conduit au repos les malheureux humains.
Mourons. Que craindre encor quand on a cessé d'être?
La mort...c'est le sommeil... c'est un réveil peut-être.
Peut-être... Ah! c'est ce mot qui glace épouvanté
L'homme au bord du cercueil par le doute arrêté.
Devant ce vaste abyme il se jette en arrière,
Ressaisit l'existence, et s'attache à la terre.
Dans nos troubles pressants qui peut nous avertir
Des secrets de ce monde où tout va s'engloutir?
Sans l'effroi qu'il inspire, et la terreur sacrée
Qui défend son passage et siége à son entrée,
Combien de malheureux iraient dans le tombeau
De leurs longues douleurs déposer le fardeau!
Ah! que ce port souvent est vu d'un œil d'envie
Par le faible agité sur les flots de la vie!
Mais il craint dans ses maux, au-delà du trépas,
Des maux plus grands encore, et qu'il ne connait pas.

ACTE IV, SCÈNE I.

Redoutable avenir, tu glaces mon courage!
Va, laisse à ma douleur achever son ouvrage.
Mais je vois Ophélie. Oh! si des traits si doux
Suspendaient mes tourments!

SCÈNE II.

HAMLET, OPHÉLIE.

OPHÉLIE.

Hamlet, je viens à vous.
Cher prince, de nos feux j'ai trahi le mystère;
Vous n'outragerez point les volontés d'un père.
La reine, qui vous aime, a tout appris par moi.
Eh! comment lui cacher que le don de ma foi,
Lorsqu'à périr ici chaque jour vous expose,
Peut seul finir des maux dont l'amour est la cause!
Que n'avez-vous pu voir quel tendre embrassement
M'a confirmé sa joie et son consentement!
Tant d'amour l'a touchée: elle veut elle-même
Placer sur notre front le sacré diadème.
Mais quels sont ces soupirs avec peine arrachés,
Et ces sombres regards à la terre attachés?

Voyez-vous mon bonheur avec indifférence?

HAMLET.

Le bonheur quelquefois est plus loin qu'on ne pense.

OPHÉLIE.

Qu'entends-je? quel discours.. Seigneur, vous vous troublez !
D'un ennui plus profond vos sens sont accablés.
Eh quoi ! déja pour moi votre ardeur affaiblie...

HAMLET.

Que tu me connais mal, ô ma chère Ophélie,
Si tu crois que mon cœur, épris de tes attraits,
Une fois enflammé, puisse changer jamais !
Ce cœur jusqu'au tombeau brûlera pour tes charmes.

OPHÉLIE.

D'où vient donc, malgré toi, vois-je couler tes larmes;
Qu'un profond désespoir, peint dans tes tristes yeux,
Ne semble m'annoncer que d'éternels adieux ?
N'expliqueras-tu pas quel poison te consume?

HAMLET.

Non, tu n'en conçois pas la funeste amertume.

OPHÉLIE.

Ainsi ces nœuds charmants, cet autel fortuné,
Où mon sort sous tes lois allait être enchaîné...
Hélas !... je me trompais, ce n'était qu'un vain songe.

HAMLET.

Notre amour seul fut vrai, le reste est un mensonge.

OPHÉLIE.

Cruel, ton cœur aussi s'est donc fermé pour moi!

HAMLET.

Que ne peut-il, hélas! s'épancher devant toi!
Un obstacle invincible à ce desir s'oppose.
Tu verras mon trépas sans en savoir la cause.
Plains-moi, plains un amant qui craint de t'irriter,
Qui meurt s'il ne t'obtient, et ne peut t'accepter.
Si le sort l'eût voulu, nés tous deux l'un pour l'autre,
Quel bonheur sur la terre eût égalé le nôtre!
Douces conformités et d'âge et de desirs!
Le ciel autour de nous rassemblait les plaisirs.
Je ne te parle point de la grandeur suprême;
Ton cœur, je le sais trop, n'a cherché que moi-même.
Cependant... ô regrets!...

OPHÉLIE.

Achève.

HAMLET.

Je ne puis.

OPHÉLIE.

Pourquoi?

HAMLET.

C'est à la tombe à cacher mes ennuis.

OPHÉLIE.

Tu veux quitter la vie?

HAMLET.

Il est temps que j'en sorte.
Sur toi, sur mon amour, mon désespoir l'emporte.
Vas, crois-moi, du bonheur les jours purs et sereins
Rarement sur la terre ont lui pour les humains.
En chagrins dévorants que de sources fécondes!
Des plaisirs si trompeurs! des douleurs si profondes!
Et que faire, Ophélie, en ce séjour affreux?
Traîner dans les soupçons mon destin malheureux;
Écouter les mortels sans croire à leur langage;
De leurs divisions voir l'affligeante image:
Pas un sincère ami dont la fidélité
Conduise jusqu'à nous l'auguste vérité;
La vérité, grands dieux! qui, si noble et si belle,
Devrait être des rois la compagne éternelle:
Des guerres, des traités, d'infructueux projets;
Des lauriers toujours teints du sang de nos sujets;
Au-dedans, des complots; des cœurs ingrats, perfides;
Du poison préparé par des mains parricides.
Ah! puisqu'à tant de maux le ciel livra mes jours,
Sans doute il m'autorise à terminer leur cours.
Et qu'importe à ce dieu qu'abrégeant ma misère
J'aie un instant de moins à gémir sur la terre?

Languissant, abattu, souffrant, prêt à périr,
Mon malheur est de vivre, et non pas de mourir.

OPHÉLIE.

Qu'oses-tu dire, ô ciel! quel désespoir t'égare?
Ta douleur à la fin t'a donc rendu barbare?
Hélas! je nourrissais cet espoir si charmant
D'essuyer quelque jour les pleurs de mon amant :
L'hymen va, me disais-je, au gré de mon envie,
Par de nouveaux devoirs l'attacher à la vie.
Je ne te parle plus de mes feux ni de moi.
Mais pour oser mourir, ta vie est-elle à toi?
Ta grandeur, ton devoir la livre à ta patrie;
Entends à tes côtés le Danois qui te crie :
« J'ai remis dans tes mains mon sort, ma liberté :
« Entre ton peuple et toi n'est-il plus de traité?
« C'est à toi que le faible a commis sa défense.
« Punir les oppresseurs, soutenir l'innocence,
« Protéger tes sujets contre leurs ennemis,
« Voilà les droits sacrés que le ciel t'a remis.
« De leurs malheurs cachés préviens, détruis les causes;
« Ce sont là tes devoirs : meurs après, si tu l'oses. »

HAMLET.

Hélas!

OPHÉLIE.

Ne gémis plus, mais règne.

HAMLET.

Que dis-tu ?
Garde-toi bien sur-tout d'outrager ma vertu.
Vous le savez, grands dieux ! ma plus douce espérance
Était de voir mon peuple heureux sous ma puissance :
Sans doute en m'accablant vous m'imposez la loi
De descendre d'un rang qui n'est plus fait pour moi.

(à Ophélie.)

Et toi, de qui l'amant et t'offense et t'adore,
Renonçons à l'espoir de nous revoir encore.
Adieu... je vais bientôt...

OPHÉLIE.

Tes pleurs me font frémir ;
Ton cœur se trouble, hésite, et cherche à s'affermir :
Tu caches un dessein.

HAMLET.

Qui ? moi !

OPHÉLIE.

Je veux l'apprendre,
Je veux tout découvrir.

HAMLET.

Qu'osez-vous entreprendre ?

OPHÉLIE.

C'est trop souffrir. Cruel, quels sont donc tes malheurs ?
Que je t'aide du moins à porter tes douleurs !

HAMLET.

Leur poids t'accablerait.

OPHÉLIE.

Connais mieux mon courage ;
Penses-tu que les pleurs fassent seuls mon partage ?
Pour te sauver, Hamlet, s'il ne faut que périr,
Viens me voir expirer et t'apprendre à souffrir.

HAMLET.

Malheureuse !... et sais-tu jusqu'où va ma constance ?
Entends-tu dans les airs le cri de la vengeance ?
Vois-tu soudain les morts se montrer à tes yeux,
Errer sous ces lambris des spectres odieux ?
Le jour, vois-tu les cieux couverts d'ombres funèbres :
La nuit, des feux sanglants sillonner les ténèbres ?
Sens-tu par les enfers ton esprit agité,
Dans ton cœur expirant tout ton sang arrêté ?

OPHÉLIE.

Qu'entends-je, ô ciel ! N'importe, il faut me satisfaire :
Parle, achève, éclaircis cet horrible mystère.

HAMLET.

Laisse-moi mourir seul.

OPHÉLIE.

Non, tu ne mourras pas.

HAMLET.

Tremblez.

OPHÉLIE.
Je ne crains rien.
HAMLET.
Fuyez.
OPHÉLIE.
Je suis tes pas.

SCÈNE III.

HAMLET, GERTRUDE, OPHÉLIE.

OPHÉLIE, à Gertrude qui entre.
Ah ! madame, parlez et secondez mes larmes ;
Mes efforts contre Hamlet sont d'impuissantes armes.
Arrachez son secret : peut-être qu'en ce jour
La nature sur lui pourra plus que l'amour.
GERTRUDE.
Vous verrai-je toujours, le front morne et sévère,
Fixer, mon cher Hamlet, vos regards sur la terre ?
De sinistres objets uniquement frappé,
Toujours d'un vain effroi serez-vous occupé ?
Ignorez-vous, mon fils, avec tant de courage,
Que vers des jours nouveaux nos jours sont un passage;
Que tout homme ici-bas n'est né que pour mourir ?

HAMLET.

Madame, je le sais.

GERTRUDE.

Eh ! pourquoi donc souffrir
Qu'à des ennuis secrets votre force succombe?
Vous tairez-vous, mon fils, sur le bord de la tombe ?
Votre cœur avec moi craint-il de s'épancher ?

HAMLET.

Plus mes malheurs sont grands, plus je dois les cacher.

GERTRUDE.

Auriez-vous ou commis ou conçu quelques crimes ?

HAMLET.

Ce bras n'est pas souillé ; mes vœux sont légitimes.

GERTRUDE.

D'où vous vient donc, mon fils, cet air sombre, abattu?
Cette triste langueur sied mal à la vertu.
De vous, sur ces dehors, que voulez-vous qu'on pense?

HAMLET.

Mais si mon cœur est pur, que me fait l'apparence?

GERTRUDE.

Eh ! quel est donc, mon fils, ce secret important?
Mon trouble, ma terreur augmente à chaque instant.
Au nom de ma tendresse, au nom de ta naissance,
Par ces soins maternels que j'eus de ton enfance,
Apprends-moi... tu pâlis, tous tes sens sont glacés ;

Tes cheveux sur ton front d'horreur sont hérissés.
Qui te rend tout-à-coup immobile, insensible ?
Tes yeux semblent fixés sur quelque objet terrible.

HAMLET, voyant l'ombre de son père.

C'est sur lui... le voilà ; ne le voyez-vous pas ?
Parle, que me veux-tu ?

GERTRUDE.

Sors de ce trouble, hélas !

HAMLET, voyant encore l'ombre.

Regardez, c'est lui-même : il menace, il s'avance.
Où me cacher ? où fuir sa fatale présence !
Je ne puis.

GERTRUDE.

Hé, mon fils !

HAMLET.

Je ne pourrai jamais...

GERTRUDE.

Que t'a-t-il commandé ?

HAMLET.

Non ; de pareils forfaits
Ne nous sont point prescrits par la bonté céleste.
Que croire à ton aspect, ombre chère et funeste ?
Viens-tu pour me troubler d'un prestige odieux ?
Viens-tu pour m'annoncer la volonté des dieux ?
Si tu n'es des enfers qu'une noire imposture,

Qui t'a donné le droit d'affliger la nature?
Si les ordres du ciel s'expliquent par ta voix,
Donne donc le pouvoir d'exécuter ses lois.

GERTRUDE.

Quelles lois! ô mon fils!

HAMLET.

Le trouble où je me plonge
De mes sens prévenus vous paraît un mensonge.

GERTRUDE.

En pourrais-tu douter? ne vois-tu point, hélas!
Que c'est ta seule erreur...

HAMLET.

Ne vous y trompez pas,
Tout est réel, madame!

GERTRUDE.

A quelle horreur livrée,
Par quels secrets combats son ame est déchirée!

HAMLET, à sa mère.

C'est vous, hélas! sur moi qui vous attendrissez!
(à Ophélie.)
Ces larmes, savez-vous pour qui vous les versez?

SCÈNE IV.

CLAUDIUS, GERTRUDE, HAMLET, OPHÉLIE.

HAMLET, continuant.
Ciel ! je vois Claudius !
GERTRUDE, à Claudius.
Seigneur qui vous amène ?
Venez-vous voir mon fils, lorsque sa mort prochaine...
CLAUDIUS.
Eh quoi ! de leur hymen le moment souhaité...
GERTRUDE.
De cet espoir en vain mon cœur s'était flatté.
Mon fils de ses douleurs va mourir à ma vue,
Sans que jamais la cause en ait été connue.
CLAUDIUS.
Son sort cruel m'étonne, et j'en plains la rigueur :
Mais puisque enfin l'amour ne peut fléchir son cœur,
Vous savez quelle loi, funeste à ma famille,
Rend les flambeaux d'hymen interdits pour ma fille :
Révoquez un arrêt qu'a dicté le courroux ;
Permettez que ma main lui choisisse un époux ;

Que des nœuds moins brillants...

HAMLET, se réveillant tout-à-coup de son espèce d'assoupissement, et se levant.

Il n'en est plus pour elle ;
Tremblez, audacieux, de devenir rebelle.
Avez-vous oublié que je suis votre roi ?
J'aime, je suis aimé, votre fille a ma foi ;
Nul mortel à sa main ne doit jamais prétendre.
Je crois en souverain me faire assez entendre.
Ce cœur, que vous jugez sans force et sans vertu,
N'est pas peut-être encor tout-à-fait abattu.

(regardant Claudius.)

Sans doute ici mon sceptre excite quelque envie ;
Mais si je dois bientôt abandonner la vie,
Je n'en sortirai pas, que ce bras furieux

(à Claudius.)

N'ait assouvi ma haine et satisfait les dieux.

SCÈNE V.

CLAUDIUS, GERTRUDE, OPHÉLIE.

CLAUDIUS.

Quel est donc ce transport que je ne puis comprendre,

Madame?

GERTRUDE.

Auprès d'un fils, seigneur, je dois me rendre.
(à Ophélie.)
Suivez mes pas, ma fille, il le faut secourir,
Et je vais avec vous le sauver ou mourir.

SCÈNE VI.

CLAUDIUS seul.

A quel trouble inouï ce palais est en proie !
D'où naît cette fureur que le prince déploie?
Saurait-il mes projets? aurait-il soupçonné
Par quel complot son père est mort empoisonné?
Aurait-il pénétré?... Polonius s'avance.

SCÈNE VII.

CLAUDIUS, POLONIUS.

CLAUDIUS.

Le prince vient enfin de rompre le silence ;
Il me quitte à l'instant; sans pouvoir se dompter,

Sa fureur à mes yeux vient enfin d'éclater.
Il en veut à mes jours, et déja sa colère
S'apprête à me punir du trépas de son père :
Il prévoit ses périls; mais dans son vain courroux,
Sans pouvoir s'y soustraire, il sentira mes coups.
Ah! je n'attendrai pas que ses sanglants caprices
Me livrent sans défense à l'horreur des supplices.
Ne perdons point de temps, il faut le prévenir.
Le conseil, tous les grands vont-ils se réunir?

POLONIUS.

On n'attend plus que vous; rendez ce jour funeste
A cette ombre de prince, au parti qui lui reste.
Vous verrez en ce jour vos destins décidés;
Mais vous êtes perdu, si vous ne le perdez.
Norceste dans la ville a jeté les alarmes;
Aux partisans d'Hamlet il fait prendre les armes.
Je n'en saurais douter, vos périls sont affreux :
Ils vont fondre sur vous; marchez au-devant d'eux.

CLAUDIUS.

O ciel! autour de moi que de périls ensemble!
Le trône est sous mes yeux; je le touche, et je tremble!
Tantôt j'étais tranquille, et tout vient m'agiter.
Quel pas je vais franchir! quel coup je vais tenter!

POLONIUS.

Hésiter, c'est vous perdre : et si bientôt vous-même

Ne ramenez le sort par votre audace extrême;
Si, prompt à vous trahir, lent à vous protéger,
Vous tardez d'un moment...

CLAUDIUS.

Eh bien! tout va changer.
Agissons, il est temps.

POLONIUS.

Seigneur, daignez m'en croire.
C'est un instant bien pris qui donne la victoire.
Pour vous tous vos amis vont voler au trépas.
Osez, je réponds d'eux.

CLAUDIUS.

Je suis sûr des soldats.
Le conseil...?

POLONIUS.

Vous attend; une garde fidèle
En protége l'enceinte, et je vous réponds d'elle.

CLAUDIUS.

Entrons donc au conseil... Sur-tout que mes amis
Songent bien aux discours qui m'ont été promis.
Dès que j'annoncerai que la reine elle-même
Ordonne que son fils se place au rang suprême,
A peine aurai-je feint par mes empressements
D'appeler sur Hamlet vos vœux et vos serments;
Que les uns aussitôt, m'opposant son délire,

Présagent les malheurs qui menacent l'empire,
Si par ses noirs accès autant que par ses lois
Ce monarque en démence insultait aux Danois;
Que d'autres, pour Hamlet se parant d'un faux zèle,
Le perdent en feignant de prendre sa querelle,
Et qu'enfin réunis, d'une commune voix,
Ils déclarent Hamlet déchu du rang des rois.
Alors, que le conseil, d'une ardeur empressée,
Retrouvant, dans le cours de ma gloire passée,
La vertu d'un monarque et le cœur d'un soldat,
Me force d'accepter les rênes de l'État.
Et moi, comme étonné de ces nombreux suffrages,
Me refusant d'abord à ce concours d'hommages,
Tu me verras enfin céder à ce torrent.
Je plaindrai même Hamlet: d'un œil indifférent
Je feindrai d'accepter ce pesant diadème,
Ce rang d'où je l'aurai précipité moi-même.

POLONIUS.

Quand le conseil soumis à vos ordres sacrés
Vous aura de ce trône aplani les degrés,
Maître du sort d'Hamlet, que ferez-vous encore?
Redoutons les transports d'un peuple qui l'honore:
Il peut s'armer pour lui.

CLAUDIUS.
 Ses efforts seront vains;

Au sortir du conseil j'achève mes desseins.
De grands et de soldats une nombreuse élite
En foule sur mes pas vole et se précipite ;
Ils me proclament roi. Ce coup inattendu
Étonne et me soumet ce peuple confondu :
J'entre dans le palais. Tout frémit à ma vue.
Je ne crains plus les cris d'une mère éperdue ;
Je fais saisir Hamlet ; qu'il aille sans retour
Achever ses destins dans l'ombre d'une tour.

POLONIUS.

Mais ne craignez-vous pas que cette violence
Dès Danois tôt ou tard n'éveille la vengeance ?
De là, que de périls cachés ou menaçants,
De partis pour Hamlet sans cesse renaissants !
Mais si jamais le sort entre ses mains vous livre...

CLAUDIUS.

Un roi dépossédé n'a pas long-temps à vivre ;
Il est perdu sur-tout si l'on s'arme en son nom,
Et son tombeau jamais n'est loin de sa prison.
A ma fille avec soin cachons ce noir mystère,
Elle irait à l'amant sacrifier le père.
Mais le conseil s'assemble : il en est temps ; suis-moi,
Et viens dans ton ami reconnaitre ton roi.

FIN DU QUATRIÈME ACTE.

ACTE CINQUIÈME.

SCÈNE I.

HAMLET, NORCESTE avec l'urne.

NORCESTE.

La voilà donc, seigneur, cette urne redoutable
Qui contient d'un héros la cendre déplorable.
Donnez un libre cours à vos justes douleurs;
Sur cette urne un moment laissez couler vos pleurs.
Mais contre Claudius armez-vous de courage:
Opposons nos efforts aux efforts de sa rage.
Un parti qui se cache, et qui lui sert d'appui,
Va, dit-on, au conseil se déclarer pour lui.
Son audace peut tout; en cet instant peut-être
Vous n'êtes qu'un sujet, et Claudius est maître.

Ophélie et la reine ignorent des projets
Dont il sait avec art dérober les secrets.
Il feint de vous servir; son adresse prudente
Par là sait mieux tromper une mère, une amante.
Habile à déguiser ses noires trahisons,
Il écarte de lui leurs yeux et leurs soupçons :
Il faut les éclairer sur ses complots perfides.
Prince, il vous reste encor des sujets intrépides :
Je cours les réunir, enflammer leur courroux,
Et tous ainsi que moi sauront mourir pour vous.

HAMLET.

Que m'importe le trône et ce jour qui m'éclaire!
Si je respire encor, c'est pour venger mon père.

(Norceste sort.)

SCÈNE II.

OPHÉLIE, HAMLET.

OPHÉLIE.

Seigneur, souffrez qu'ici, pour la dernière fois,
Une amante à vos pieds fasse entendre sa voix.
Pour mon père tantôt votre haine inflexible

ACTE V, SCÈNE II.

A pénétré mon cœur du coup le plus sensible.
Il n'aspirait, hélas! qu'à vous voir mon époux :
Il vous plaint, il vous aime, il s'attendrit sur vous :
Il voudrait, s'il se peut, vous tenir lieu de père.

HAMLET.

Lui! ce barbare!

OPHÉLIE.

 O ciel! quelle ardente colère
A son nom seulement étincelle en vos yeux!
S'il excitait lui seul vos transports furieux!
Si c'était lui... je tremble... hélas!

HAMLET.

 Qu'osez-vous dire?

OPHÉLIE.

Votre cœur en secret à la vengeance aspire.
Voilà de vos chagrins le principe inconnu.
Par la haine entraîné, par l'amour retenu...
J'entrevois... oui, seigneur, le soin qui vous anime
Cherche à frapper ici quelque grande victime :
Vous prétendez en vain me le dissimuler ;
Celui que votre bras va bientôt immoler...

HAMLET.

Achevez.

OPHÉLIE.

 C'est mon père; oui, seigneur, c'est lui-même.

Tantôt, à son aspect, votre surprise extrême,
Votre horreur, vos discours, vos funestes transports,
Cette ombre tout-à-coup quittant le sein des morts...
Non, je n'en doute plus, votre sombre furie
Du sang de Claudius brûle d'être assouvie.
Mais pourquoi l'accuser? quel forfait est le sien?
Vous, massacrer mon père!

HAMLET.

Il m'a privé du mien.

OPHÉLIE.

Quelle erreur te séduit!

HAMLET.

Je sais ce qu'il faut croire;
Le ciel s'est expliqué.

OPHÉLIE.

Tu vas souiller ta gloire.

HAMLET.

Ma gloire est d'être fils.

OPHÉLIE.

Et la mienne, à mon tour,
Est au devoir du sang d'immoler mon amour.
Je n'examine point si mon père est coupable;
De complots, d'attentats je le crois incapable :
Mais eût-il sous mes yeux sacrifié son roi,
Criminel pour tout autre, il ne l'est pas pour moi;

Il est mon père enfin : je prendrai sa défense.
Sur quel droit cependant fondes-tu ta vengeance?
Je vois quel trouble horrible a séduit ta raison :
Tu n'as devant les yeux que meurtre, trahison ;
Ton cœur, avec plaisir, pour venger la nature,
D'un crime imaginaire a conçu l'imposture.
D'un sang qui m'est si cher rougirais-tu ta main?
Quoi! tu connais l'amour, et tu n'es pas humain!
Hélas! combien le ciel trompait mon espérance!
Aux autels de l'hymen mon cœur volait d'avance ;
C'est là que j'espérais t'accepter pour époux :
Ton erreur pour jamais romprait des nœuds si doux!
Il en est temps encor ; prends pitié de toi-même :
Ne perce pas ce cœur, qui t'accuse et qui t'aime :
C'est ton amante en pleurs qui tombe à tes genoux ;
Sur l'auteur de mes jours suspends du moins tes coups.
Songe, si quelque erreur t'entraînait dans le crime,
Combien tes longs remords vengeraient ta victime!
Ne mets pas entre nous un rempart éternel,
Et ne me réduis pas au supplice cruel
D'avoir ma flamme à vaincre, et, que sais-je? peut-être
De trahir en t'aimant le sang qui m'a fait naître.

HAMLET.

Ah! dans ce cœur plaintif, indigné, furieux,
Vois l'amour balancer et mon père et les dieux,

Ces dieux qui m'ont parlé, ces dieux dont la puissance
Charge un simple mortel du soin de sa vengeance.
J'ai voulu cependant, les accusant d'erreur,
Courir à tes genoux abjurer ma fureur.
Une effroyable voix, me rendant ma colère,
M'a crié tout-à-coup : « As-tu vengé ton père ? »
Je tirais ce poignard, l'amour m'a retenu :
Le ciel enfin l'emporte, et l'instant est venu.
Enfin mon père est mort, il faut que je le venge :
Un si saint mouvement n'admet point de mélange.
Nous pouvons l'un et l'autre éteindre notre amour ;
Mais à mon père, hélas ! qui peut rendre le jour ?
Une semblable plaie est à jamais saignante.
On remplace un ami, son épouse, une amante ;
Mais un vertueux père est un bien précieux
Qu'on ne tient qu'une fois de la bonté des dieux.

OPHÉLIE.

Hamlet... écoute encore.

HAMLET.

Épargne-moi tes larmes.
Je vois tout ton amour, ta douleur et tes charmes ;
Mais quand l'amour plus fort, enchaînant mon cour-
 roux,
Aux autels, malgré moi, me rendrait ton époux,
Du pied de ces autels reprenant ma colère,

ACTE V, SCÈNE II.

De cette main bientôt j'irais venger mon père,
Verser le sang du tien, t'en priver à mon tour,
Et servir la nature en outrageant l'amour.

(Il s'assied.)

OPHÉLIE.

Ah! tu m'as fait frémir. Va, tigre impitoyable,
Conserve, si tu peux, ta fureur implacable!
Mon devoir désormais m'est dicté par le tien:
Tu cours venger ton père, et moi, sauver le mien.
Je ne le quitte plus; de tes desseins instruite,
Je vais l'en informer, m'attacher à sa suite,
Jusqu'au dernier soupir lui prêter mon appui,
Et s'il meurt, l'embrasser, et périr près de lui.
Non, je ne croirai point qu'Hamlet impitoyable
Nourrisse avec plaisir un transport si coupable.
Le temps, l'amour, le ciel, vont bientôt t'éclairer;
Mais si de ton erreur rien ne te peut tirer,
Je n'entends plus alors, à te perdre enhardie,
Que l'intérêt du sang qui m'a donné la vie.

SCÈNE III.

HAMLET seul.

Ah! je respire enfin, j'ai su dompter l'amour.

Je puis à ma fureur me livrer sans retour.

(en regardant l'urne.)

Gage de mes serments, urne terrible et sainte,
Que j'invoque en pleurant, que j'embrasse avec crainte,
C'est à vous d'affermir mon bras prêt à frapper.
Barbare Claudius, ne crois pas m'échapper.
Mais quand j'aurai cent fois ma vengeance assouvie,
Est-il en mon pouvoir de te rendre la vie,
Mon trop malheureux père? Ah, prince infortuné,
Ou pourquoi n'es-tu plus, ou pourquoi suis-je né?
Eh quoi! ton noble aspect, ton auguste visage,
Au moment du forfait n'ont point fléchi leur rage!
Les cruels... ils ont pu... Tu ne jouiras pas,
Perfide empoisonneur, du fruit de son trépas.
Je crois déja, je crois, dans ma vengeance avide,
Presser ton cœur sanglant dans ton sein parricide.
Oui, perfide, oui, cruel, ces mains vont t'immoler:
Voici l'autel terrible où ton sang va couler.
Mais de mon père, ô ciel! je sens frémir la cendre.
Mes transports jusqu'à lui se sont-ils fait entendre?
O poudre des tombeaux, qui vous vient agiter?
Est-ce pour m'affermir ou pour m'épouvanter?
Cendre plaintive et chère, oui, j'entends ton murmure:

ACTE V, SCÈNE III.

Oui, ce poignard sanglant va laver ton injure:
C'était pour te venger que j'ai souffert le jour;
C'en est fait, je te venge, et je meurs à mon tour.
Mais que vois-je?

SCÈNE IV.

GERTRUDE, HAMLET.

GERTRUDE.

Ah! mon fils! quel est ce front sévère,
Ce regard menaçant, cet air farouche, austère?

HAMLET.

Ma mère...

GERTRUDE.

Explique-toi.

HAMLET.

Tremblez de m'approcher.

GERTRUDE.

Qui? moi!

HAMLET.

Ce n'est pas vous qui devez me chercher!

GERTRUDE.

Que dis-tu?

HAMLET.

HAMLET.

Savez-vous quel affreux sacrifice
Prescrit à mon devoir la céleste justice?

GERTRUDE.

Dieux!

HAMLET.

Où mon père est-il? d'où part la trahison?
Qui forma le complot? qui versa le poison?

GERTRUDE.

Mon fils!

HAMLET.

Vous avez cru qu'un éternel silence
Dans la nuit des tombeaux retiendrait la vengeance;
Elle est sortie.

GERTRUDE.

O ciel!

HAMLET.

J'ai vu...

GERTRUDE.

Qui!

HAMLET.

Votre époux.

GERTRUDE.

Qu'exige-t-il?

HAMLET.

Du sang.

ACTE V, SCÈNE IV.

GERTRUDE.
Qui l'a fait périr ?

HAMLET.
Vous.

GERTRUDE.
Moi ! j'aurais pu commettre une action si noire !

HAMLET.
Démentez donc le ciel qui me force à le croire.
Son instant est venu.

GERTRUDE.
Vous oseriez penser...!

HAMLET.
De ce fer à vos yeux je voudrais me percer,
Si d'un pareil soupçon la plus faible apparence
Un moment dans mon cœur avait pris sa naissance :
Mais c'est le ciel qui parle, il doit être écouté.
Deux fois, du sein des morts à mes yeux présenté,
Mon père a fait monter la vérité terrible :
Ne traitez point d'erreur ce qui semble impossible ;
Pour vous juger coupable, il a fallu deux fois
Que la mort étonnée ait suspendu ses lois.
Vous me croyez trompé par mes esprits timides ;
Mais si des dieux par-tout l'œil suit les parricides,
Si d'eux, morts ou vivants, nous dépendons toujours,
Qui nous dit qu'à leur voix les monuments sont sourds?

HAMLET.

Et qui connaît du ciel jusqu'où va la puissance ?
En vain le meurtrier croit braver la vengeance ;
Par un signe éclatant s'il faut le découvrir,
Ces marbres vont parler, les tombeaux vont s'ouvrir :
Il verra tout-à-coup, pour lui prouver son crime,
Du cercueil ébranlé s'échapper sa victime ;
Et ce flambeau du jour allumé par les dieux,
Ils n'ont qu'à dire un mot, va pâlir à nos yeux.
Vous vous troublez, madame !

GERTRUDE.

Eh ! puis-je, hélas ! l'entendre,
Sans céder à l'effroi qui vient de me surprendre ?
Ah ! laisse-moi, mon fils ; ou ce comble d'horreur...

HAMLET.

Dans un cœur innocent d'où naît cette terreur ?

GERTRUDE.

Comment ne pas frémir quand ta voix effrayante...

HAMLET.

Forcez donc mes soupçons à vous croire innocente.

GERTRUDE.

Que faut-il faire ?

HAMLET.

Il faut... c'est à vous de songer
Par quel nouveau serment je vais vous engager...

GERTRUDE.

Parle.

ACTE V, SCÈNE IV.

HAMLET, *il lui présente l'urne.*
Prenez cette urne, et jurez-moi sur elle :
« Non, ta mère, mon fils, ne fut point criminelle. »
L'osez-vous ? je vous crois.

GERTRUDE.
Donne.

HAMLET.
Vous hésitez.

GERTRUDE.
Ah ! pardonne à mes sens encor trop agités...

HAMLET.
Attestez maintenant...
(Il lui met l'urne entre les mains.)

GERTRUDE.
Eh bien !... oui... moi... j'atteste...
Je ne puis plus souffrir un objet si funeste.
(Elle tombe sans connaissance sur un fauteuil. Hamlet place l'urne sur une table qui est à côté du fauteuil.)

HAMLET.
Ma mère !

GERTRUDE.
Je me meurs !

HAMLET.
Ah ! revenez à vous ;
Voyez un fils en pleurs embrasser vos genoux !

Ne désespérez-point de la bonté céleste.
Rien n'est perdu pour vous, si le remords vous reste.
Votre crime est énorme, exécrable, odieux;
Mais il n'est pas plus grand que la bonté des dieux.
Chère ombre, enfin tes vœux n'ont plus rien à prétendre;
L'excès de ses douleurs doit apaiser ta cendre.

SCÈNE V.

GERTRUDE, HAMLET, ELVIRE.

ELVIRE.

Ah, madame, tremblez! consommant ses forfaits,
Claudius en fureur assiége le palais.
Norceste et ses amis en défendent la porte;
Mais Claudius, suivi d'une effroyable escorte,
Renverse tout obstacle, et peut-être à vos yeux
Va d'un combat funeste ensanglanter ces lieux.

HAMLET.

Claudius!

(Elvire sort.)

SCÈNE. VI.

GERTRUDE, HAMLET.

GERTRUDE.
Ah! mon fils!
HAMLET.
Lui! ce monstre! qu'il vienne,
Qu'il vienne, je l'attends; ma vengeance est certaine;
C'est le ciel sous mes coups qui l'amène aujourd'hui.
GERTRUDE.
Que la pitié te touche.
HAMLET.
Il n'en est plus pour lui.
GERTRUDE.
Mon fils!
HAMLET.
(Le spectre reparaît.)
La voyez-vous cette ombre menaçante,
Qui vient pour affermir ma fureur chancelante?
GERTRUDE.
Où suis-je?

HAMLET.

HAMLET, s'adressant au spectre.

Oui, je t'entends: tu vas être obéi.

(à sa mère.)

Oui, tous deux dans leur sang... Que faites-vous ici?

GERTRUDE.

Grands dieux!

HAMLET.

Savez-vous bien qu'en ce désordre extrême,
Je puis dans cet instant attenter sur vous-même?

GERTRUDE, se laissant tomber d'effroi aux pieds
d'Hamlet.

Ah ciel!

HAMLET.

Qu'ordonnes-tu? de frapper? j'obéis.
Mon père, tu la vois, grace!... je suis son fils.

GERTRUDE.

Mon fils!

HAMLET.

Eh bien! ma mère...ah! dieux! mon cœur, peut-être,
D'un transport renaissant ne serait plus le maître.
Fuyez, sortez, vous dis-je: ou plutôt je vous fuis:
Je crains tout de moi-même en l'état où je suis.

SCÈNE VII.

GERTRUDE, HAMLET, CLAUDIUS, POLONIUS, NORCESTE, VOLTIMAND, GRANDS DE L'ÉTAT, SOLDATS, PEUPLE, etc.

NORCESTE, entrant l'épée à la main et courant vers Hamlet.
Peuple, sauvez Hamlet.
 CLAUDIUS.
 Soldats, qu'on le saisisse.
 HAMLET.
Monstre, tu viens toi-même au-devant du supplice.
Vois cette cendre.
 CLAUDIUS.
 Eh bien !
 HAMLET.
 C'est celle de ton roi.
Tu fus son assassin, songe à mourir.
 CLAUDIUS.
 Qui ? moi !

HAMLET, frappant Claudius, et s'adressant ensuite aux conjurés.

Oui, toi-même, barbare! Et vous, amis d'un traître,
Frappez, si vous l'osez, immolez votre maître!
Que ce corps expirant, étendu sous vos yeux,
Vous montre en traits de sang la justice des dieux.

(Voltimand sort avec le corps de Claudius, environné de Polonius et de quelques autres conjurés.)

SCÈNE VIII.

GERTRUDE, HAMLET, NORCESTE,
GRANDS DE L'ÉTAT, etc.

HAMLET.

Rentrez dans le devoir, réparez votre offense;
Ce coupable immolé suffit à ma vengeance.

NORCESTE.

Qu'Hamlet vive à jamais, et qu'il règne sur nous!

HAMLET.

Allez des dieux au temple apaiser le courroux.
Ciel, que jamais en vain l'innocence n'implore,
Tu venges donc mon père!

GERTRUDE.

Il ne l'est pas encore.

ACTE V, SCÈNE VIII.

Claudius a reçu le prix de ses forfaits;
Mais les dieux irrités ne sont pas satisfaits.
A leur juste fureur il manque une victime :
Le monstre conseilla, mais je permis le crime.
Qu'ai-je dit? je fis plus : ce bras, ce bras cruel
Offrit à mon époux le breuvage mortel.
De la nuit du tombeau, sa grande ombre irritée
Sollicitait ma mort, que j'ai tant méritée.
Ce fils trop généreux, par un reste d'amour,
Désobéit au ciel en me laissant le jour :
Puisqu'il n'ose venger un père déplorable,
C'est à moi maintenant de punir la coupable.

(Elle se tue.)

HAMLET.

Que faites-vous, ma mère! en ces cruels moments?
Tout allait s'expier.

GERTRUDE.

J'acquitte tes serments.
J'expire; règne heureux.

HAMLET.

Moi, j'aimerais la vie!
Ma mère, pour jamais, hélas! tu m'es ravie!

SCÈNE IX.

HAMLET, NORCESTE, GRANDS DE L'ÉTAT, etc.

HAMLET.
Que tes remords sur toi fassent du haut des cieux
Descendre et les regards et le pardon des dieux.
Privé de tous les miens dans ce palais funeste,
Mes malheurs sont comblés; mais ma vertu me reste;
Mais je suis homme et roi : réservé pour souffrir,
Je saurai vivre encor; je fais plus que mourir.

FIN D'HAMLET.

VARIANTES

DE LA TRAGÉDIE D'HAMLET.

A la fin de la scène VI du cinquième acte, Hamlet sort.

SCÈNE VII.

ELVIRE, GERTRUDE.

ELVIRE.

Ah ! madame !

GERTRUDE.

Mon fils... Où me cacher, Elvire ?

ELVIRE.

Ah ! courez le sauver !

GERTRUDE.

Que me dis-tu ? j'expire.

ELVIRE.

Vivez pour le défendre et le justifier ;
Claudius parle au peuple, on l'entend s'écrier :
« Des noirs transports d'Hamlet apprenez le mystère.
« Le monstre pour régner empoisonna son père :
« Et son père est sorti de son tombeau sacré,
« Pour dénoncer au monde un fils dénaturé. »

GERTRUDE.

Qu'entends-je ? Claudius... quoi! sa rage impunie
Ose contre mon fils armer la calomnie!
Dieux vengeurs des forfaits dont on veut le flétrir,
Laissez-moi le défendre avant que de mourir.

(Elle va sortir.)

SCÈNE VIII.

HAMLET, GERTRUDE, ELVIRE, GRANDS DE L'ÉTAT, SOLDATS, PEUPLE.

HAMLET.

Le ciel est apaisé ; c'en est fait, sa justice
A conduit Claudius au-devant du supplice :
Aveuglé par les dieux, et trahi par le sort,
Aux portes du palais il a trouvé la mort.
Le traître osait sur moi porter sa main hardie ;
Ce poignard à mes pieds l'a fait tomber sans vie.

VARIANTES.

Au nom de cette cendre et de ce ciel vengeur,
J'ai d'un père adoré puni l'empoisonneur.
Vous la voyez, amis, cette cendre sacrée,
Pour venger son trépas, de son tombeau tirée.
Que le corps du perfide offert à tous les yeux
Atteste en traits de sang la justice des dieux.
Aux cœurs qu'il égara promettez ma clémence ;
Ce coupable immolé suffit à ma vengeance.

SCÈNE IX.

HAMLET, GERTRUDE, ELVIRE, NORCESTE,
GRANDS DE L'ÉTAT, etc.

NORCESTE.

Qu'Hamlet règne sur nous, et qu'il vive à jamais !
Cher prince, un peuple immense entoure ce palais.
En vain des factieux la rage frémissante
Veut venger Claudius... La foule rugissante
Saisit son corps sanglant, et montre à leurs regards
Le spectacle effrayant de ses membres épars.
Tout prend la fuite, ou meurt : trompé dans son audace,
Le reste attend de vous son supplice ou sa grace.
Tout le peuple s'avance et demande à vous voir.

Venez, paraissez, prince, et comblez son espoir.
HAMLET.
Ciel, que jamais en vain l'innocence n'implore,
Tu venges donc mon père!
GERTRUDE.
<div style="text-align:center">Il ne l'est pas encore.</div>

Claudius a reçu le prix de ses forfaits.
Mais les dieux irrités ne sont pas satisfaits:

<div style="text-align:center">(La suite page 179.)</div>

<div style="text-align:center">FIN DES VARIANTES.</div>

ROMÉO
ET
JULIETTE,

TRAGÉDIE EN CINQ ACTES,

Représentée, pour la première fois, en 1772.

AVERTISSEMENT.

Encouragé par les bontés du public lorsque je donnai la tragédie d'Hamlet, j'ai fait de nouveaux efforts pour les mériter dans celle-ci.

On a paru me savoir gré d'y avoir peint le caractère d'un homme dont l'ame, autrefois vertueuse et tendre, se trouve dénaturée, pour ainsi dire, par la barbare persécution de ses ennemis, et par l'amour le plus violent pour ses enfants. Le desir qu'il a de se venger a moins frappé que la grandeur de ses malheurs ; et les pleurs qu'il donne encore à ses fils ont peut-être attendri sur le sort de ce père infortuné.

Il me reste à parler de la mort de Roméo et de Juliette. Sans doute il est dangereux de donner au théâtre l'exemple du suicide ; mais j'avais à peindre les effets des haines héréditaires, et c'est sur cet objet seulement que j'ai voulu et dû fixer l'attention du spectateur.

Je crois inutile de m'étendre ici sur les obligations que j'ai à Shakespeare et au Dante. Les poëtes anglais et italiens nous sont trop connus pour qu'on ne sache pas ce que je dois à ces deux grands hommes.

NOMS DES PERSONNAGES.

FERDINAND, duc de Vérone.

MONTAIGU, grand seigneur, chef de la faction des Montaigus.

CAPULET, autre grand seigneur, chef de la faction des Capulets.

ROMÉO, fils de Montaigu.

JULIETTE, fille de Capulet.

ALBÉRIC, ami de Roméo.

FLAVIE, confidente de Juliette.

UN OFFICIER.

GARDES.

SOLDATS.

COURTISANS de la suite de Ferdinand.

PARTISANS de la maison de Montaigu.

PARTISANS de la maison de Capulet.

La scène est à Vérone. Le théâtre représente le palais des Capulets durant les quatre premiers actes; et, durant le cinquième, la sépulture commune aux deux maisons.

ROMÉO
ET
JULIETTE,
TRAGÉDIE.

ACTE PREMIER.

SCÈNE I.

JULIETTE, FLAVIE.

FLAVIE.

Quoi! toujours votre cœur, occupé de ses craintes,
Du moindre évènement recevra des atteintes!
Quelque bruit indiscret qu'on se plaise à semer,

Le croirez-vous d'abord, s'il peut vous alarmer ?
Et qu'importe après tout aux feux de Juliette,
Qu'un vieillard malheureux, sorti de sa retraite,
Des monts de l'Apennin chassé par son ennui,
Existe dans Vérone, et s'y cache aujourd'hui ?
De votre amant plutôt rappelez-vous la gloire :
Pensez à Dolvédo, songez à sa victoire ;
Dans le dernier combat, songez par quel secours
De notre jeune duc il a sauvé les jours.
Oui, Ferdinand charmé reconnaît et publie
Qu'il doit à sa valeur son triomphe et la vie.
Le fier duc de Mantoue, enflé de ses succès,
Enfin, couvert de honte, a vu fuir ses sujets.
Bientôt nos ennemis, pressés par leurs alarmes,
Vont demander la paix, vont déposer les armes.
Leur vainqueur ici même est prêt à revenir.
Voilà sur quels sujets il faut m'entretenir.

JULIETTE.

Flavie, eh ! crois-tu donc qu'il me soit si facile
D'adorer mon amant avec un cœur tranquille ?
Tu sais dans notre amour quels obstacles nombreux
Écartent loin de nous tout espoir d'être heureux.
Mon père en Dolvédo n'honore et n'envisage
Qu'un guerrier parvenu, fameux par son courage ;
Non qu'à tant de vertus il ne soit attaché ;

Mais c'est du sang sur-tout, du nom qu'il est touché.
Sensible aux grands exploits d'un héros magnanime,
Il le chérit, sans doute, il le vante, il l'estime;
Mais comment un mortel, sans parents, sans appui,
Prétendrait-il jamais à s'allier à lui?

FLAVIE.

Ce généreux guerrier n'a donc pas su connaître
Ni quels sont ses parents, ni quel sang l'a fait naître.
Faut-il qu'en le formant le sort injurieux
Dans un rang qu'on dédaigne ait caché ses aïeux!
Ah! si du moins l'éclat d'une origine illustre
A tant d'heureux exploits prêtait un nouveau lustre,
Si le ciel eût permis qu'un héros si vanté
Fût né dans la grandeur et la prospérité;
Il aurait dû sortir du sang le plus auguste.

JULIETTE.

Et si le ciel, Flavie, eût été moins injuste,
S'il eût...

FLAVIE.

Quoi!

JULIETTE.

En ton cœur je peux me confier,
Et le mien devant toi va s'ouvrir tout entier.

FLAVIE.

Parlez.

JULIETTE.

Ce Dolvédo qui m'aime, que j'adore;
Que Ferdinand chérit, que tout Vérone honore...

FLAVIE.

Hé bien!

JULIETTE.

C'est Roméo.

FLAVIE.

Qu'ai-je entendu! c'est lui!
Lui, du plus noble sang l'espérance et l'appui!
Le fils de Montaigu, de ce vertueux père,
A qui l'inimitié fut toujours étrangère!
Citoyen généreux, qui, dans sa faction,
Loin d'attiser la haine et la division,
Condamnait ses fureurs, et jamais d'aucun crime
Ne souilla ni sa main, ni son cœur magnanime;
Et qui, depuis vingt ans trop vainement cherché,
Dans quelque asile obscur pour jamais s'est caché!

JULIETTE.

Hélas! loin des mortels, de ses fils en silence,
Dans ses champs vertueux, il cultivait l'enfance,
Lorsque, pour l'en priver, de coupables brigands
Entreprirent deux fois d'enlever ses enfants.
Roger les suscitait, Roger qui de mon père
N'aurait jamais, hélas! mérité d'être frère.

ACTE I, SCÈNE I.

Montaigu, combattant contre ces inhumains,
Arracha Roméo de leurs sanglantes mains.
Prodigue envers son fils des soins de la nature,
Il avait vu déja se fermer sa blessure,
Quand de ces vils brigands l'effort inattendu
Ravit enfin ce fils vainement défendu.
Ce père alla cacher, après ce coup funeste,
De son sang poursuivi le déplorable reste.
Il déserta nos bords, de sa perte indigné;
Et, de ses autres fils fuyant accompagné,
Il emmena Renaud, Raymond, Dolcé, Sévère,
Qui tous pleuraient la mort de Roméo leur frère.
Depuis dans nos états il n'est point revenu.
Roméo cependant, sans asile, inconnu,
Échappé, mais errant, jouet de la misère,
Fut reçu par pitié dans les bras de mon père.
Capulet, tu le sais, porte un cœur généreux;
Il adopta sans peine un enfant malheureux.
Moi-même, à son aspect, je sentis dans mon ame
Un trouble avant-coureur de ma naissante flamme.
C'est moi qui, sur son sort prompte à l'interroger,
De son nom trop fameux compris tout le danger.
Il connut son péril. J'exigeai, par prudence,
Que sous un nom vulgaire il cachât sa naissance.
Que te dirai-je enfin? Par son bonheur sauvé,

Il fut dans ce palais avec nous élevé.
Le vaillant Albéric et Thébaldo mon frère
S'unissaient avec lui d'une amitié sincère.
Ce n'était point assez : le penchant le plus doux,
Le besoin de nous voir l'enchaîna parmi nous.
Oui, je m'applaudissais d'avoir en ma puissance
Son ame, ses destins, ses vœux, son espérance.
Je rendais grace au sort, je rendais grace aux lieux
Où mon amant caché s'élevait sous mes yeux.
Pourquoi, disais-je, hélas! déplorant nos misères,
Le ciel, qui joint nos cœurs, divisa-t-il nos pères?
Qui sait si sa bonté, pour les fléchir un jour,
N'a pas dans ses projets fait entrer notre amour?
S'il ne l'a pas permis, s'il ne l'a pas fait naître
Pour calmer des fureurs qui cesseront peut-être?
Tant les mortels souvent, dans leur marche incertains,
Sont poussés par eux-même à remplir leurs destins!

FLAVIE.

Mais si (le sort souvent par ses jeux nous étonne)
Ce vieillard, récemment arrivé dans Vérone,
Était ce Montaigu, ce père infortuné,
Qu'un sort inexplicable eût ici ramené;
Si d'un fils qu'il croit mort voyant la cicatrice,
Il l'allait reconnaître à ce fidèle indice!

JULIETTE.

Flavie, ah! que dis-tu?

FLAVIE.

Madame, en ce moment
J'en conçois malgré moi l'heureux pressentiment.
Voyez dès-lors quel champ s'ouvre à votre espérance :
Roméo reprenant les droits de sa naissance ;
Votre père et le sien, ces rivaux généreux,
Unissant leurs maisons par votre hymen heureux ;
Et pour jamais enfin votre auguste alliance
De leurs sanglants débats étouffant la semence.

JULIETTE.

Ah ! que mon cœur charmé saisirait ardemment
L'espoir inattendu d'épouser mon amant !
Mais quand je te croirais, quand ce vieillard austère
Serait de Roméo le déplorable père,
Qu'attendre d'un mortel qu'un horrible dessein
Semble avoir fait sortir des bois de l'Apennin ;
Qui peut-être, irrité par quelque énorme crime,
Descend du haut des monts pour chercher sa victime,
Et, calme en apparence, en effet furieux,
Amène, à pas tardifs, la vengeance en ces lieux ?
Je ne sais, mais je tremble à cet affreux présage.

FLAVIE.

Et quel sujet, madame, exciterait sa rage ?
De quelle haine encor sera-t-il animé,
En retrouvant un fils si tendrement aimé ?

JULIETTE.

Mais de mon père, hélas! si le barbare frère
Avait sur ce vieillard épuisé sa colère:
Car enfin, c'est lui seul qui paya des brigands
Pour perdre Montaigu, pour ravir ses enfants.
S'il l'eût avec adresse observé dans sa fuite!
S'il se fût attaché pour jamais à sa suite!
Si, cachant sa vengeance, et lent dans sa fureur,
D'un forfait sans exemple il eût conçu l'horreur!
J'ignore ses complots; mais on sait que dans Pise
Du prince à ses desirs l'ame était tout acquise.
Son art d'un tel crédit savait se prévaloir;
Et pour commettre un crime il n'avait qu'à vouloir.
Depuis plus de vingt ans il a quitté la vie.
Le sang nous unissait; mais entre nous, Flavie,
Je sentais, jeune encore, un invincible effroi,
A son perfide aspect, me saisir malgré moi.
Je ne sais quel instinct, naturel à l'enfance,
D'un monstre, en le voyant, m'annonçait la présence.
Mon cœur en frémissant se détournait de lui;
Et son idée encor m'importune aujourd'hui.
Que je hais sa mémoire!

FLAVIE.

Oui, je le vois, madame,
Un vain pressentiment avait séduit mon ame.

ACTE I, SCÈNE I.

Si le sort eût conduit Montaigu dans ces lieux,
Par un autre appareil il frapperait nos yeux.
Il n'aurait pas pour suite un mortel méprisable,
De ses destins obscurs compagnon déplorable;
Il soutiendrait le rang dans lequel il est né :
Ses fils, sur-tout, ses fils l'auraient accompagné.
Je me trompais.

JULIETTE.

 Crois-moi, ma plus douce espérance
Est de voir Roméo, de l'aimer en silence.
Si le comte Pâris prétendit à ma foi,
Son amour dédaigné n'attend plus rien de moi.
Jaloux de sa grandeur, mon trop superbe père
A fondé son espoir sur l'hymen de mon frère.
Ah! qu'il voie en son fils renaître sa maison;
Que Thébaldo soutienne et son rang et son nom;
Moi, je ne veux qu'aimer. O ma chère Flavie!
A quels feux enchanteurs mon ame est asservie!
Que Roméo m'est cher! oui, nos cœurs étaient nés
Pour vivre et pour mourir l'un à l'autre enchaînés.
Pourquoi... mais libre au moins dans le sort qui m'op-
 prime,
Je puis le voir encore, et l'adorer sans crime.
Qu'il l'a bien mérité! Que ses nobles exploits
Ont bien dans les combats justifié mon choix!

Il y portait par-tout sa flamme et mon image.
J'admirais en tremblant sa gloire et son courage.
Eh ! que sont près de lui tous les autres guerriers !
On me doit sa valeur, on me doit ses lauriers.
Sans moi, sans mon amour, il eût moins fait peut-être.
Mais on vient, laisse-moi; sans doute il va paraître.
Je le vois.

(Flavie sort.)

SCÈNE II.

ROMÉO, JULIETTE; des SOLDATS portant des drapeaux.

ROMÉO.
(aux soldats.)
Compagnons de mes heureux travaux,
Entrez; dans ce palais déposez ces drapeaux.
Ferdinand m'a permis, pour prix de ma victoire,
D'offrir à Capulet ces marques de ma gloire.

(Les soldats posent les drapeaux, et se retirent.)

(à Juliette.)
Il suffit: Je puis donc, content et glorieux,
Madame, avec transport reparaître à vos yeux.
Mais quel autre courage, enflammé par vos charmes,

N'eût pas porté plus loin la splendeur de nos armes!
Vos souhaits, mon bonheur, l'amour m'a soutenu.
Pouvais-je, aimé de vous, demeurer inconnu?
Étonné de mon sort, sans l'être de ma gloire,
J'ai toujours sans orgueil compté sur la victoire.
Mais quand j'aurais rangé l'univers sous ma loi,
Que le prix de ma flamme est encor loin de moi!

JULIETTE.

Nos feux sont, il est vrai, troublés par des alarmes;
Mais enfin, tel qu'il est, notre état a ses charmes.
Compteriez-vous pour rien ces entretiens si doux;
Ce plaisir de nous voir, toujours nouveau pour nous;
Ce concert de deux cœurs nés pour souffrir ensemble,
Que leur malheur unit, qu'un même lieu rassemble,
Remplis d'un feu charmant par le sort combattu,
Mais accordant du moins l'amour et la vertu?
Fille de Capulet, qui l'eût dit que mon ame
Du fils de Montaigu partagerait la flamme;
De ses plus jeunes ans que mon père, au besoin,
Lui-même, à son insu, devait prendre le soin?
Ne te crois pas pourtant né d'un sang que j'abhorre;
Je naquis Montaigu, puisque mon cœur t'adore.
Voilà le sentiment qui doit seul t'occuper.

ROMÉO.

Un effroi cependant vient toujours me frapper.

Je t'aime, Juliette; et comment sans alarmes
Dans tes regards touchants voir briller tant de charmes?
Crois-tu donc, pour sentir leurs traits victorieux,
Que Roméo lui seul ait un cœur et des yeux?
Si Capulet, (hélas! je crains ma destinée)
Te proposait bientôt un fatal hyménée,
S'il allait t'opposer un barbare devoir :
Je connais de tes pleurs l'invincible pouvoir;
C'est à toi, Juliette, à déployer leurs charmes;
Il t'aime, il est ton père, il te rendra les armes.
Daigneras-tu pour lors me prouver ton amour?
Mais je le vois.

SCÈNE III.

CAPULET, ROMÉO, JULIETTE.

ROMÉO.

Souffrez que dans cet heureux jour,
De ces drapeaux, seigneur, vous présentant l'hommage,
Je m'honore à vos yeux du prix de mon courage.
Formé sur votre exemple, élevé par vos soins...

ACTE I, SCÈNE III.

CAPULET.

De ta haute valeur je n'attendais pas moins.
J'ai vu ton bras vainqueur, répandant l'épouvante,
Porter par-tout la mort, et remplir mon attente :
Je connais la vertu d'un cœur tel que le tien.
Sois témoin, tu le peux, de tout notre entretien.

(à Juliette.)

Ma fille, il en est temps ; je viens pour vous apprendre
Que le comte Pâris va devenir mon gendre.
Sans doute il en est digne ; et le ciel dès demain
Lui verra pour jamais engager votre main.
J'ai tout considéré, l'intérêt, la naissance,
L'inestimable prix d'une illustre alliance.
Vous savez vos devoirs, j'ai promis ; et je crois
Qu'il ne vous reste plus que d'accepter mon choix.

JULIETTE.

Seigneur, j'avais pensé qu'en lisant dans mon ame,
Le comte avait éteint son espoir et sa flamme.
Comment croire en effet qu'un mortel généreux
Dût briguer un hymen contraire à tous mes vœux ?
Quel est donc cet amour qui contre moi d'avance
S'est armé du devoir de mon obéissance ?
Ah ! seigneur, cet hymen, ou plutôt mon trépas,
Je connais vos bontés, ne s'achèvera pas.
Non, vous ne voudrez point immoler votre fille.

CAPULET.

Je veux contre le sort affermir ma famille.
Vous savez les forfaits et les séditions
Qu'ont produits jusqu'ici nos tristes factions :
Si Roger par sa mort, si par sa longue absence
Montaigu, parmi nous, apaisa la vengeance,
Ces haines de parti, l'orgueil, la cruauté,
Quoiqu'avec moins d'excès, ont pourtant éclaté.
Le temps qui détruit tout n'a pas détruit leur cause :
Dans son gouffre assoupi, c'est un feu qui repose.
Bientôt, si je m'en crois, ce volcan furieux
D'horreurs et d'attentats couvrira tous ces lieux.
D'un grand malheur prochain je ne sais quel augure
Dans mon cœur attristé fait gémir la nature.
Déja les Montaigus se concertent entre eux.
Obscurs avant-coureurs de quelque orage affreux,
D'incroyables récits, des bruits sourds se répandent.
J'ignore encor, ma fille, où leurs desseins prétendent.
L'hymen, de leurs complots détachant votre époux,
Nous acquiert ses amis, et va l'armer pour nous.
Dans mon parti nombreux cette utile alliance
Fixera la faveur, le crédit, la puissance ;
Et, nos rivaux soumis, ma maison désormais
Va rendre à tout l'état sa splendeur et la paix.

JULIETTE.

Comptant sur mon respect, sur mon obéissance,
Vous n'avez pas, seigneur, prévu ma résistance.
Si j'osais cependant pour la dernière fois
Élever jusqu'à vous une timide voix,
Je vous dirais, seigneur, qu'à l'autel entraînée
Je vois avec horreur ce fatal hyménée ;
Que le trépas présent serait moins dur pour moi
Que l'aspect d'un époux qui vient forcer ma foi,
A qui je promettrais dans mon ame infidèle,
Au lieu de mon amour, une haine éternelle.
Seigneur, voilà quels sont mes secrets sentiments.
Pour unir deux époux, le ciel veut leurs sermens.
Je frémirai pour vous du crime involontaire
Qu'en attestant ce ciel vous seul m'aurez fait faire.
Pourrez-vous, m'arrachant de ce sein paternel,
Me voir, d'un pas tremblant, avancer à l'autel ?
Le bonheur d'une femme est-il si peu de chose,
Que d'elle et de son sort au hasard on dispose ?
Je sais quels sont vos droits, je les connais trop bien :
Mais notre cœur lui seul est-il compté pour rien ?
Mon frère, dès ce jour, par un hymen illustre,
De votre auguste nom doit soutenir le lustre.
Laissez-moi, pour partage, heureuse auprès de vous,
Couler des jours obscurs, sans chaine et sans époux.

Pour rompre un triste hymen, objet de mes alarmes,
Vous avez vu mes pleurs : je n'ai point d'autres armes.
Ordonnez de ma vie, et daignez me montrer
Que c'est un père, hélas ! que je viens d'implorer.

CAPULET.

Rien ne peut différer cet hymen nécessaire.
Obéissez.

JULIETTE.

- Seigneur...

CAPULET.

Quoi ! ma fille !...

JULIETTE.

Ah ! mon père !
Ainsi, sans être ému, vous regardez mes pleurs !

CAPULET.

Crois-tu que je me plaise à causer tes malheurs ?
Sous un ciel plus heureux, dans des temps moins
 contraires,
J'aurais déja, sans doute, exaucé tes prières ;
Mais je vois en tremblant que nos deux factions
Vont ranimer leur rage et leurs divisions.
Il en est temps encor : que ton hymen prévienne
Les malheurs de l'état, le sauve, et nous soutienne.
Faut-il te rappeler les forfaits odieux
Dont nos cruels débats ont désolé ces lieux :

Ces massacres publics; cette horrible licence,
Qui, par bonheur du moins, précéda ta naissance;
Le pouvoir échappant à nos ducs outragés;
Nos palais pleins de morts, brûlants et ravagés;
Le rapt, l'assassinat devenus légitimes;
Tous les moyens permis, dès qu'ils servaient aux cri-
 mes;
Nos partis renaissants tour-à-tour terrassés;
Pour les tristes vaincus les échafauds dressés,
Leurs fils placés près d'eux pour voir mourir leurs
 pères;
Des enfants poignardés en embrassant leurs mères;
Du sommet de nos tours les uns précipités,
Les autres dans les flots par l'Adige emportés;
Le poison plus affreux dévastant les familles;
Des vieillards poursuivis et livrés par leurs filles;
Nos remparts démolis, nos temples enflammés;
Deux mille citoyens dans les feux consumés;
Et tout ce que jamais la vengeance en furie
Aux mortels étonnés fit voir de barbarie?
Voilà tous les malheurs que tu dois prévenir.
Attendrai-je en repos que tout prêts à s'unir
Les Montaigus...?

ROMÉO.
Seigneur, qu'ils s'unissent ensemble,

Quel que soit leur complot, il n'a rien dont je tremble :
<center>(montrant les drapeaux.)</center>
Vous voyez devant vous ces drapeaux glorieux
Que de ce bras vainqueur j'emportai sous vos yeux.
Si, pour servir l'état, j'osai tout entreprendre,
Quels ennemis craindrai-je, armé pour vous défendre?
Avant qu'un d'eux immole ou Juliette ou vous,
J'aurai péri cent fois accablé sous leurs coups.

<center>CAPULET.</center>

De cette noble ardeur que j'aime à voir l'ivresse!
J'y reconnais empreint le feu de ma jeunesse.
Mais crois-moi, Dolvédo : pour voir, pour juger mieux,
La prudence et le temps m'ont trop ouvert les yeux.
L'état et Ferdinand te doivent leur victoire :
Étouffant nos débats, mets le comble à ta gloire.
Par tes sages conseils en secondant mes vœux,
Réduis enfin ma fille à l'hymen que je veux.
Fais-lui de cet hymen sentir tout l'avantage.
Pour immoler son cœur donne-lui ton courage.
Parle, entraîne son choix. Moi, je cours m'informer
D'un secret important qui nous doit alarmer.

<center>(Il sort.)</center>

SCÈNE IV.

ROMÉO, JULIETTE.

ROMÉO.

Ainsi donc, c'est trop peu de perdre ce que j'aime,
Il faut qu'à me trahir je vous porte moi-même;
Qu'en faveur d'un rival je déploie à vos yeux
D'un hymen qui nous perd l'avantage odieux.
Ah! plutôt ma fureur sur ce rival barbare
Me vengera bientôt du coup qui nous sépare,
Avant que dans vos bras...

JULIETTE.

Seigneur, par ce transport
Croyez-vous adoucir ou changer notre sort?
Que nous servira-t-il...?

ROMÉO.

Vous n'avez pas su dire
Ce qu'en de tels moments l'extrême amour inspire.
Votre bouche et vos pleurs ont parlé faiblement.
Que n'aviez-vous alors le cœur de votre amant!
A votre place, ô ciel!...

JULIETTE.

Et que fallait-il faire?
Ai-je dû m'opposer aux volontés d'un père?
Ses droits...

ROMÉO.

Ses droits, madame! eh! quoi donc, nos parents
Sont-ils nos défenseurs, ou sont-ils nos tyrans?
A quel titre osent-ils, disposant de nous-même,
S'arroger sur nos cœurs l'autorité suprême?
Et qui de nos penchants doit juger mieux que nous?
C'est l'orgueil offensé qui produit leur courroux.
Ces cruels...

JULIETTE.

Ah! seigneur, l'excès de votre flamme
Sans doute en ce moment vient d'égarer votre ame.
Vous suivez la douleur d'un premier mouvement,
Erreur trop pardonnable aux transports d'un amant.
Pensez-vous qu'il soit libre aux enfants téméraires
De s'unir aux autels sans l'aveu de leurs pères?
Ah! de nous rendre heureux ces bienfaiteurs jaloux,
Mieux que nos passions, savent juger pour nous.
Pour nous sur l'avenir le passé les éclaire.
On peut feindre l'amour; leur tendresse est sincère;
Et ce pouvoir si grand, restreint par leur bonté,
Songeons à tous leurs soins, ils l'ont bien acheté!

Mais, que dis-je?... Seigneur, votre ame impétueuse,
Trop prompte à s'enflammer, n'est pas moins ver-
 tueuse.
Considérez plutôt...

ROMÉO.

Ainsi vous excusez
La main par qui nos nœuds sont à jamais brisés.

JULIETTE.

Je gémis comme vous : mais comment vous entendre
Accuser devant moi le père le plus tendre ?
N'avez-vous pas senti combien sa fermeté,
Même en me condamnant, coûtait à sa bonté ?
Quel reproche après tout avons-nous à lui faire ?
De nos feux innocents connaît-il le mystère ?
Il me traîne à l'autel; mais s'il m'y faut aller,
Ce n'est qu'à l'état seul qu'il me peut immoler.
Son ame...

ROMÉO.

Il est trop vrai, j'avais tort de me plaindre :
Vous-même à cet effort vous devez vous contraindre.
Quoi ! demain mon rival deviendra votre époux !
Et moi, né Montaigu, moi qui vivais pour vous,
Qui tantôt même ici, content, couvert de gloire,
Déposais à vos pieds mon cœur et ma victoire,
Je verrai donc, ô ciel ! un rival odieux

Ravir tout mon bonheur, en jouir à mes yeux ;
Conquérir lâchement un objet plein de charmes,
Acquis par mes exploits, mérité par mes larmes !
Oui, madame, il est vrai, mon cœur désespéré
Dans de pareils malheurs n'est pas si modéré :
Je sens ce que je perds, je vois ce que l'on m'ôte :
Vous exercez sans doute une vertu plus haute ;
Votre triomphe est grand, j'en conviens ; mais je croi
Que vous pouviez sans honte en gémir avec moi.

JULIETTE.

Arrête, Roméo, connais mieux Juliette :
Tu crois que je jouis d'une paix si parfaite ?
Regarde...

ROMÉO.

Eh ! quoi ! tes pleurs...

JULIETTE.

Je voulais les cacher ;
Mon cœur les retenait, tu les viens d'arracher.
Ah ! sans blesser l'honneur, si le sort qui m'outrage
M'eût réduite à montrer ma flamme et mon courage,
Va, j'aurais su pour toi le prouver à mon tour.
J'ai moins d'emportement, ingrat, j'ai plus d'amour.
De ce dernier moment goûtons au moins les charmes ;
Mêlons en nous quittant nos douleurs et nos larmes,
Et sois sûr que ce cœur, où toi seul as régné,

ACTE I, SCÈNE IV.

Par aucune autre ardeur ne sera profané.

ROMÉO.

Juliette...

JULIETTE.

O regrets !

ROMÉO.

Tu vas m'être étrangère !

JULIETTE.

Je m'immole à l'état, j'obéis à mon père.

ROMÉO.

Je vais donc renoncer au bonheur de te voir !

JULIETTE.

La mort viendra bientôt abréger mon devoir.

SCÈNE V.

ROMÉO, JULIETTE, ALBÉRIC.

ROMÉO.

C'est toi, cher Albéric.

ALBÉRIC.

Ami, je viens t'apprendre
Un secret important qui doit tous nous surprendre.
Ce vieillard sans asile, arrivé dans ces lieux,

Qu'on cachait avec soin, qui fuyait tous les yeux,
On sait son nom, son sort; ce n'est plus un mystère;
C'est Montaigu.

JULIETTE.

Qu'entends-je?

ALBÉRIC.

Oui, lui-même.

ROMÉO.

Mon père!
Ah! je cours à l'instant embrasser ses genoux.

JULIETTE.

Modérez ce transport.

ALBÉRIC.

On dit que contre nous
Ses amis en secret à la haine s'excitent ;
Que le comte Pâris, qu'ils pressent, qu'ils invitent,
Craignant de leur déplaire, ou regagné par eux,
Veut rompre son hymen, ou différer ses nœuds.

ROMÉO.

O joie! ô doux espoir! nouvelle inattendue!
A ma flamme, à mes vœux, quoi! vous seriez rendue!
Madame, se peut-il...

JULIETTE.

Employons ces moments
A nous bien consulter sur ces évènements.

Votre père aujourd'hui ne doit plus vous connaître;
A ses regards pourtant veuillez ne point paraître :
Il le faut, je le veux, je vous en fais la loi.
Si vous m'aimèz encor, ne tentez rien sans moi.

FIN DU PREMIER ACTE.

ACTE SECOND.

SCÈNE I.

ROMÉO, JULIETTE.

ROMÉO.

Oui, Ferdinand, madame, exauçant mes prières,
Veut réconcilier nos maisons, et nos pères.
Il prévient leur querelle; il veut voir à jamais
Régner dans ses états la concorde et la paix.
Il doit venir ici, Montaigu doit s'y rendre.
Et si ce doux espoir ne vient point me surprendre,
Sa tentative adroite et ses efforts heureux
Réuniront bientôt ces vieillards généreux.
D'un si grand changement j'ai conçu l'espérance :

ACTE II, SCÈNE I.

Mais sitôt qu'à nos yeux leurs cœurs d'intelligence
Auront éteint leur haine, abjuré leur courroux,
Dans ce même moment je tombe à leurs genoux.
De ma naissance alors j'éclaircis le mystère.
On saura qui je suis; j'embrasserai mon père.
De notre hymen sacré les infaillibles nœuds
Confondront leurs maisons, leurs intérêts, leurs vœux.
Mais quelque sentiment de crainte et de tristesse
Vient se mêler pourtant à ma vive alégresse.
En sortant d'avec toi, sans l'avoir pu prévoir,
De mon père, un instant, le hasard m'a fait voir.
Il ne m'a point connu. Le temps sur son visage
A tracé ses sillons, a gravé son outrage.
Son état déplorable annonçait ses malheurs,
Et ses cheveux blanchis ont fait couler mes pleurs.
Quel effroyable sort a comblé ses misères?
Je tremble à m'éclaircir du destin de mes frères.
Mais en me retrouvant, son cœur trop enchânté
Consentira sans peine à ma félicité.
A notre amour enfin le ciel n'est plus contraire.

JULIETTE.

Pourrais-je, Roméo, te faire une prière?

ROMÉO.

Une prière, ô ciel! Ah! connais mieux tes droits,
Et donne à ton amant tes souveraines lois.

JULIETTE.

Tu vas voir Montaigu : ton ame en sa présence
Des doux effets du sang sentira la puissance.
Il ne faut qu'un moment : dans un premier transport
Tu lui déclarerais ta naissance et ton sort.
Et s'il nous conservait une haine éternelle,
Aux vœux de Ferdinand s'il se montrait rebelle,
Reconnu pour son fils, ton devoir contre nous
Te forcerait alors d'embrasser son courroux.
S'il se rend, sois son fils et reprends ta naissance ;
Mais s'il ne se rend pas, garde encor le silence.
Peux-tu me le promettre ?

ROMÉO.
 Oui.

JULIETTE.
 Si dans ce moment
Ton amour dans mes mains en prêtait le serment...

ROMÉO.
Je jure par mes feux, par toi, par Juliette,
D'exécuter ton ordre, et la loi qui m'est faite.
Puisse le ciel vengeur, si j'enfreins cette loi,
Porter à mon rival ta tendresse et ta foi !

JULIETTE.
Il suffit. Mais on vient : c'est le duc et mon père.

SCÈNE II.

FERDINAND, CAPULET, ROMÉO, JULIETTE;
GARDES DE FERDINAND, COURTISANS qui sont à sa
suite.

FERDINAND, à Capulet.

Hé bien! de Montaigu vous voyez la misère.
C'est à vous, Capulet, à savoir aujourd'hui
Respecter ses malheurs et fléchir devant lui.
Dans quel état, ô ciel! il arrive à Vérone!

CAPULET.

J'ai pitié de ses maux, et son malheur m'étonne.
Mais aussi j'ai mes droits, et loin de lui céder...

FERDINAND.

Nous ignorons encor ce qu'il peut demander.
Comparez vos destins: vous voyez une fille,
Un fils, votre héritier, l'appui de sa famille,
Tout prêts par leur hymen, préparé sous vos yeux,
A soutenir l'éclat de leur nom glorieux.
Que Montaigu du moins vous apprenne à connaître
Que le plus grand bonheur peut bientôt disparaître.
Mais je l'entends.

SCÈNE III.

FERDINAND, MONTAIGU, CAPULET, ROMÉO, JULIETTE; GARDES DE FERDINAND, COURTISANS qui sont à sa suite; OFFICIERS qui conduisent et accompagnent MONTAIGU.

MONTAIGU, aux officiers qui le conduisent.

Cruels! où veut-on m'entraîner ?
Qui m'appelle en ces lieux? Qui m'y fait amener ?
(à Ferdinand.)
Qui vois-je?

FERDINAND.

Votre duc. Craignez-vous sa présence?
Je n'ai point envers vous usé de violence.
Je vous ai, comme ami, mandé dans ce palais,
Pour prévenir la guerre avec les Capulets.

MONTAIGU.

Les Capulets! O ciel!

FERDINAND.

Quel transport vous agite?
Pourriez-vous seulement distinguer dans ma suite
Quel est ce sang fatal contre vous animé?

ACTE II, SCÈNE III.

MONTAIGU, *montrant Capulet.*

C'est lui ; voilà l'objet que ma haine a nommé.

CAPULET.

A ta haine en effet tu m'as dû reconnaître ;
Mais la mienne à son tour prend plaisir à paraître ;
Et s'il faut...

FERDINAND, *à Capulet.*

Capulet, à quoi sert ce courroux ?

(*à Montaigu.*)

Montaigu, répondez. Hé ! comment viviez-vous ?
Au sein des bois caché, ce sort triste et sauvage
D'un héros tel que vous était-il le partage ?
Vous avez donc quitté mes états sans regrets ?

MONTAIGU.

Crois-tu qu'il soit si dur d'habiter les forêts ?

FERDINAND.

Mais né dans la grandeur, dans l'éclat où nous sommes,
Quel charme y trouviez-vous ?

MONTAIGU.

De n'y plus voir des hommes.

FERDINAND.

Leur aspect est-il fait pour offenser nos yeux ?

MONTAIGU.

Tu les aimeras moins en les connaissant mieux.

FERDINAND.
Ces bois vous exposaient à leur féroce outrage.
MONTAIGU.
C'est à la cour des rois qu'il faut craindre leur rage.
FERDINAND.
Et vos enfants...
MONTAIGU.
Arrête, et romps cet entretien.
FERDINAND.
Ont-ils un sûr asile ?
MONTAIGU.
Ils n'appréhendent rien.
FERDINAND.
Leur sort...
MONTAIGU.
Je te l'ai dit, laisse là ce mystère.
FERDINAND.
Je respecte un secret que vous voulez me taire.
Mais puis-je sans douleur, sans être épouvanté,
Voir Montaigu languir dans cette adversité ?
Reprenez votre éclat, votre rang, votre gloire.
MONTAIGU.
Je n'en ai plus besoin.
FERDINAND.
O ciel ! Que dois-je croire ?

ACTE II, SCÈNE III.

D'où vient ce désespoir dans votre esprit troublé?

MONTAIGU.

Du malheur.

FERDINAND, à part.

De quels traits je le vois accablé!

(haut.)

Quel sort! Dans mon palais, oubliant tout le reste,
Dissipez par degrés un chagrin si funeste.
Pour vous les Capulets n'ont plus d'inimitié.

CAPULET.

Pourrais-je à ses malheurs refuser la pitié?

MONTAIGU.

La pitié! toi! Grand Dieu! si c'est là mon partage,
Rends-moi plutôt cent fois leur haine et leur outrage.

CAPULET.

Il pourrait t'exaucer.

MONTAIGU.

C'est là ce que je veux :
En me laissant en paix tu trahirais mes vœux.
Entre nos deux maisons la guerre est éternelle.

CAPULET.

Nous verrons qui des deux aura le sort pour elle.

MONTAIGU.

Ce n'est pas la victoire où tendent mes desirs;
Mais à t'ouvrir le flanc je mettrai mes plaisirs.

CAPULET.

Va, plus hardi que toi, plus cruel...

MONTAIGU.

Tu peux l'être?

CAPULET.

Mon parti règne ici.

MONTAIGU.

Le mien t'attend peut-être.

CAPULET.

Il suffit.

MONTAIGU.

A ton choix.

FERDINAND.

Hé quoi! c'est sous mes yeux
Qu'éclatent sans respect vos transports odieux!
C'est ici, devant moi, qu'une égale furie
Vous pousse à déchirer le sein de la patrie!
Quel est donc l'ennemi qui nous vient attaquer?
Quels forts dois-je munir? Quel poste ai-je à marquer?
C'est vous qui dans Vérone, armés par la vengeance,
Rompez le frein sacré de toute obéissance,
Et qui, pour votre orgueil, chacun dans vos projets,
A la guerre civile entraînez mes sujets!
Que me font ces lauriers moissonnés à la guerre,
Si vous perdez l'état dont le ciel m'a fait père?

Ah ! n'êtes-vous point las, avec un cœur si grand,
D'ouvrir tant de tombeaux, de verser tant de sang ?
Capulet... Montaigu... Sachez mieux vous connaître.
Ayez quelque pitié du lieu qui vous vit naître.
Je ne vous parle ici que comme un citoyen.
Mon peuple est tout pour moi ; ma grandeur ne m'est rien.

ROMÉO, à Montaigu.

Ah ! seigneur, calmez-vous, et chassez tout ombrage.
L'infortune a sans doute aigri votre courage.
Sans haine et sans péril goûtez un sort plus doux.
Votre esprit apaisé nous réunira tous.
Capulet vous estime, et mon cœur vous révère.
J'aurai pour vous l'amour qu'un fils porte à son père.

JULIETTE.

Et moi, je puis, seigneur, jurer à vos genoux
Que la discorde enfin va cesser entre nous ;
Et que mon père ici, s'il a pu vous déplaire,
Plus qu'une injuste haine a suivi sa colère.

FERDINAND.

Malgré vous, Montaigu, je vois couler vos pleurs.

MONTAIGU.

Oui : je pleure à-la-fois de rage et de douleurs.
Voilà sa fille !

FERDINAND.

Eh bien !... Venez, daignez me suivre.

ROMÉO.

Oubliez vos chagrins.

JULIETTE.

Et consentez à vivre.

MONTAIGU.

Je vivrais !

FERDINAND.

Quel motif vous en doit empêcher ?

ROMÉO.

Pourquoi le taire ? hélas !

JULIETTE.

Pourquoi nous le cacher ?

FERDINAND.

Apprenez-moi...

MONTAIGU, *en mettant la main sur son sein.*

C'est là que ma douleur repose.
Jamais, jamais mortel n'en connaîtra la cause.

FERDINAND.

Furieux !

MONTAIGU.

Je le suis ; ne crois pas m'apaiser.
Je hais : tu dois tout craindre, et je puis tout oser.
Ta cour, tes Capulets, ton aspect m'importune.
Mes transports, grace au ciel, passent mon infortune ;
 (*en montrant Capulet.*)
Oui : puisqu'à mon souhait mon cœur peut le haïr,

Ce cœur désespéré se plait à la sentir.
(au duc.)
Va, porte ailleurs tes vœux, ta faveur, ton estime.
Mais crains dans ta grandeur qu'on ne t'entraîne au crime.
Dans ton rang, malgré soi, l'on est souvent trompé.
Par vos ordres surpris l'innocent est frappé.
Je ne t'en dis pas plus. Je demeure à Vérone;
J'y traîne avec plaisir l'horreur qui m'environne,
Et ma haine et ma rage, et la mort et l'effroi.
Puisse aussi mon destin s'appesantir sur toi!
Pour tous les Capulets, ciel! invente un supplice
Qui les comprenne tous, dont ma douleur jouisse;
Que ta fureur, sur eux servant mon désespoir,
Paraisse avoir été par-delà ton pouvoir!

FERDINAND.

Holà, gardes, à moi.

ROMÉO.

Seigneur, qu'allez-vous faire?

JULIETTE.

Voyez ses cheveux blancs, respectez sa misère.

FERDINAND, aux gardes.

Il suffit: j'ai parlé.

MONTAIGU.

Cruels! n'avancez pas.

Ou dans l'instant plutôt donnez-moi le trépas.

FERDINAND.

(aux gardes.) (à Capulet et à Montaigu.)
Qu'on le garde avec soin. Vous avez cru peut-être
Que j'aurais quelque peine à vous parler en maître.
Je connais les complots que je dois prévenir;
Et mon pouvoir encor suffit pour vous punir.
Ici pour un moment, gardes, qu'on le retienne.
Il pourra me fléchir; qu'à lui-même il revienne.
Mais, ce moment passé, respecté dans ma cour,
Quel que soit son parti, qu'on l'entraîne à la tour.

MONTAIGU.

A la tour! Sous mes pas, terre, entr'ouvre un abyme!
(au duc.)
J'irai; mais tremble encore en frappant ta victime.

(Capulet sort.)

FERDINAND.

Gardes, vous lui rendrez le respect et l'honneur
Qu'on doit à la vieillesse, et sur-tout au malheur.

ROMÉO.

Ah! par grace, seigneur, permettez que je reste
Auprès de ce vieillard en cet instant funeste.

FERDINAND.

J'y consens, demeurez.

SCÈNE IV.

MONTAIGU, ROMÉO.

ROMÉO.
Souffrez à vos genoux
Que j'ose avec respect vous attendrir pour vous,
Que, de vos longs chagrins plus touché que vous-même,
Je m'empresse à calmer leur violence extrême.
Mais au seul nom de tour d'où vient qu'en ce moment
Je vous ai vu saisi d'un soudain tremblement?

MONTAIGU.
Jeune homme, laisse-moi.

ROMÉO.
Votre sort est horrible.
Mais le duc vous honore; il n'est pas inflexible.
D'un mot si vous vouliez...

MONTAIGU, remarquant les drapeaux.
A qui sont ces drapeaux?

ROMÉO.
Seigneur, ils sont le prix de mes heureux travaux.
Dans le dernier combat...

MONTAIGU.

J'estime le courage.
Qui donc es-tu ?

ROMÉO.

Seigneur, ma gloire est mon ouvrage.
Je ne suis qu'un soldat par degrés parvenu,
Fugitif dès l'enfance, à son père inconnu,
A qui votre misère arrache ici des larmes.

MONTAIGU.

Ses traits et ses discours ont pour moi quelques
 charmes ;
Tu plains donc mes ennuis ?

ROMÉO.

Au malheur destiné,
Ah ! qui doit plus que moi plaindre un infortuné ?

MONTAIGU.

Il m'émeut !

ROMÉO.

Oui, seigneur, je porte un cœur sensible.
A ce cœur confiant la feinte est impossible.
De tout mortel souffrant l'aspect m'est douloureux.
La pitié...

MONTAIGU.

Je te plains, tu vivras malheureux.

ROMÉO.

Au comble du bonheur, seigneur, j'aurais pu vivre.

ACTE II, SCÈNE IV.

MONTAIGU.

Conserve encor long-temps cette erreur qui t'enivre;
Bientôt ces jours heureux s'écouleront pour toi.

ROMÉO.

Mon bonheur cependant est placé près de moi.

MONTAIGU.

J'excuse en la plaignant ta facile imprudence.
Jeune homme, je le vois : la flatteuse espérance
Devant toi du bonheur aplanit les chemins.
Tu n'as pas encor lu dans le cœur des humains.
Tu ne sais pas encor ce qu'un pareil abyme
Peut cacher d'artifice et d'horreur et de crime,
Jusqu'où les passions et l'orgueil irrité
Peuvent porter leur haine et leur férocité.

ROMÉO.

Non, seigneur; mais je sais ce que peut la nature,
Ce qu'est un tendre amour, une ardeur vive et pure.
Je sais sur-tout, je sais qu'en des moments si doux
Le plus cher des penchants m'entraine ici vers vous;
Qu'en un combat pour vous, prêt à tout entreprendre,
Contre qui que ce fût je courrais vous défendre.
Ah! daignez vous prêter à mes embrassements;
Ils sont d'un cœur sans fard les vifs empressements.
Je vous jure un respect, un dévoûment sincère.
Je serai votre fils, tenez-moi lieu de père.

Comme mes propres maux, je ressens vos douleurs.
Laissez entre vos bras, laissez couler mes pleurs.
Mais pourquoi de votre ame écarter l'espérance ?
Du destin mieux que moi vous savez l'inconstance,
Peut-être un grand bonheur va vous être rendu.
Adoucissez, calmez votre esprit éperdu :
Croyez que... Mais je vois la cohorte odieuse
Qui, prête à vous mener dans une tour affreuse...

MONTAIGU, aux gardes, en les suivant.

Je suis prêt.

ROMÉO.

Attendez...

MONTAIGU.

Ami, va, songe à toi,
Trouve enfin le bonheur; il n'est plus fait pour moi.

(Les soldats emmènent Montaigu.)

SCÈNE V.

ROMÉO, JULIETTE.

ROMÉO, aux gardes qui emmènent Montaigu.

Hé quoi! vous l'arrêtez! ô contrainte cruelle !

ACTE II, SCÈNE V.

JULIETTE.

Ton cœur à tes serments a-t-il été fidèle ?
T'es-tu bien souvenu...?

ROMÉO.

Serments trop odieux !
Vous le voyez, barbare, on l'entraîne à mes yeux.

JULIETTE.

Tu nous aurais perdus par un aveu sincère.

ROMÉO.

Dans les fers cependant j'entends gémir mon père.

SCÈNE VI.

ROMÉO, JULIETTE, FLAVIE.

FLAVIE.

Tout un parti, madame, en sa faveur ému,
Bientôt de sa prison va tirer Montaigu :
Et nous tremblons alors, avec quelque apparence,
Que voyant Capulet, ces rivaux en présence
Ne s'arrachent la vie, et qu'un combat affreux
N'immole l'un ou l'autre, ou peut-être tous deux.
On craint pour Capulet, pour vous, pour votre frère.

JULIETTE.

O ciel! si mon amant allait tuer mon père!
Si d'un combat entre eux... Ah! seigneur, j'en frémis!
Mais vous épargnerez de si chers ennemis.
Songez que Capulet, que Thébaldo...

SCÈNE VII.

ROMÉO, JULIETTE, ALBÉRIC, FLAVIE.

ALBÉRIC.

Madame,
Votre père irrité, que le dépit enflamme,
Apprend qu'à haute voix d'insolents factieux
L'accusent de n'oser se montrer à leurs yeux.
Il va dans ce moment, suivi de votre frère,
Sortir de ce palais, et braver leur colère.

JULIETTE.

Je cours les arrêter.

(Elle sort avec Flavie.)

SCÈNE VIII.

ROMÉO, ALBÉRIC.

ROMÉO.
Toi, mon ami, suis-moi.
ALBÉRIC.
On en veut à tes jours, je combats avec toi.

FIN DU SECOND ACTE.

ACTE TROISIÈME.

SCÈNE I.

ROMÉO, ALBÉRIC.

ALBÉRIC.
Où vas-tu? suis mes pas, crains d'entrer en ces lieux.
ROMÉO.
Je veux voir Juliette, et mourir à ses yeux.
ALBÉRIC.
As-tu donc oublié que ta main meurtrière
Vient presque en ce moment de la priver d'un frère,
Que ton épée encore est teinte de son sang?
ROMÉO.
Par pitié! cher ami, plonge-la dans mon flanc.
ALBÉRIC.
Quitte au plutôt ces murs; ta douleur indiscrète

ACTE III, SCÈNE I.

Du crime de ta main instruirait Juliette.
Qu'elle ignore du moins, dans cet évènement,
Que son frère a péri des coups de son amant.
Mais quel bonheur, ami, que la bonté céleste
M'ait seul rendu témoin d'un combat si funeste!
A ce trouble inouï ne t'abandonne pas.

ROMÉO.

Penses-tu que sa sœur survive à son trépas?

ALBÉRIC.

Fuis de tes ennemis l'implacable colère.

ROMÉO.

Tu sais que sans sa mort j'allais perdre mon père,
Que c'est à ce prix seul que j'ai pu le sauver.
Malheureux!

ALBÉRIC.

Il n'est plus; songe à te conserver.
Capulet ou sa fille à l'instant va paraître;
Du trouble de tes sens songe à te rendre maître.

ROMÉO.

Ah! je la vois, sortons.

(Albéric sort.)

SCÈNE II.

ROMÉO, JULIETTE.

JULIETTE.

Cher Roméo, c'est moi.
Mon cœur plein de sa flamme a volé devant toi.
Le tien, je le vois trop, s'attendrit pour ton père.
Où l'a conduit l'excès d'une aveugle colère !
Enfin, malgré l'éclat du plus ardent courroux,
Le bruit d'aucun malheur n'est venu jusqu'à nous.
Dans tes maux cependant l'amour qui nous possède
N'offre-t-il qu'à moi seule un charme à qui tout cède ?
Aurions-nous donc perdu ce droit des malheureux,
De confondre leur peine et de gémir entre eux ?
Hélas ! pour deux amants que le destin rassemble,
C'est un plaisir bien doux que de souffrir ensemble !
Laisse à ta Juliette apaiser tes douleurs.

ROMÉO.

Combien le ciel sur nous répandra de malheurs !

JULIETTE.

D'où vient dans ton esprit ce funeste présage ?

ROMÉO.
J'entrevois nos destins, je crains plus d'un orage.
JULIETTE.
Nous les vaincrons.
ROMÉO.
Peut-être.
JULIETTE.
Eh! qui doit t'alarmer?
Tes vertus, tes exploits par-tout te font aimer;
Ton souverain t'admire, et les yeux de mon père
Ne t'ont point jusqu'ici distingué de mon frère:
De ce frère sur-tout tu sais que l'amitié
De tes moindres chagrins prit toujours la moitié;
Que pour sauver ta vie il donnerait la sienne.
ROMÉO.
Que n'ai-je au même prix perdu cent fois la mienne!
JULIETTE.
Par quel destin deux cœurs l'un vers l'autre entraînés
A se haïr entre eux étaient-ils destinés?
ROMÉO.
Puisse, en ce jour fatal, l'aspect de nos misères
Ne pas fléchir trop tard la fureur de nos pères!
JULIETTE.
Dans quelque heureux instant, impossible à prévoir,
La nature et nos pleurs sauront les émouvoir.

Nous n'avons pas encore à gémir sur leurs crimes:
Leur courroux dans nos bras n'a point pris de victimes.
Soit erreur, soit raison, mon cœur dans l'avenir
Se figure un moment qui pourra nous unir.
Je t'adore, et tu vis. Puissant par sa famille,
Mon père y voit briller et son fils et sa fille:
Son fils sur-tout, son fils va bientôt à ses yeux
Allumer les flambeaux d'un hymen glorieux.
Quel jour, pour tous les miens, d'alégresse et de gloire!

SCÈNE III.

ROMÉO, JULIETTE, FLAVIE.

FLAVIE.

Ah! madame, apprenez...

JULIETTE.

O ciel! que dois-je croire?
Mon esprit alarmé d'un trop juste soupçon...

FLAVIE.

Le cruel Montaigu n'est plus dans sa prison;
Ses amis rassemblés en ont forcé la porte:
Mais à peine il en sort, que, libre et sans escorte,
Rencontrant Capulet seul, l'épée à la main,

ACTE III, SCÈNE III.

Ils commencent entre eux un combat inhumain.
Déja le coup mortel menaçait votre père ;
A l'heureux Montaïgu s'oppose votre frère ;
Lorsqu'entre eux deux soudain un nouveau combat-
 tant
Accourt, l'atteint, le perce, et s'échappe à l'instant.

JULIETTE.

Ah, ciel!... quoi! l'assassin...

FLAVIE.

Oui, madame, on l'ignore.

JULIETTE.

Et mon père...

FLAVIE.

Courbé sur un fils qu'il adore,
Il lui jure en pleurant, furieux, éperdu,
De venger par le sang le sang qu'il a perdu.

JULIETTE.

O mon cher Thébaldo! qu'on me laisse à moi-même.

(Flavie sort.)

SCÈNE IV.

ROMÉO, JULIETTE.

JULIETTE, à Roméo qui va pour sortir.

Tu me fuis, Roméo, dans ma douleur extrême!
O ciel! mon frère est mort! ô regrets superflus!
Pleure avec moi du moins ton ami qui n'est plus.
Voilà donc ce bonheur dont j'embrassais l'image!
Quel monstre a dans son sang rassasié sa rage?
Cher frère, en cet instant qui m'aurait dit, hélas!
Que je devais sitôt déplorer ton trépas?
Je vois, cher Roméo, quel chagrin te consume :
De mes ennuis profonds tu ressens l'amertume.
Ah! quel autre que toi, dans mes justes douleurs,
Doit consoler ma peine et partager mes pleurs?
Il semble en ce moment que le ciel m'ait d'avance
Pour soutenir ce coup ménagé ta présence.
Mais tu frémis, ô ciel! et sembles te cacher.

ROMÉO.

Par pitié! de tes bras laisse-moi m'arracher.

JULIETTE.

D'où vient cette douleur immobile, muette?

ACTE III, SCÈNE IV.

Si c'était....

ROMÉO.

Justes cieux !

JULIETTE.

Roméo !

ROMÉO.

Juliette !

JULIETTE.

Ah ! barbare, mon frère a péri par tes coups.

ROMÉO.

Frappe ; voilà mon cœur ; assouvis ton courroux.

JULIETTE.

Ah, ciel !

ROMÉO.

Veux-tu ma mort ?

JULIETTE.

Je veux... cruel !

ROMÉO.

Prononce.

(En mettant la main sur son épée.)

Tu n'as qu'à dire un mot, et voilà ma réponse.

JULIETTE.

Qu'as-tu fait, malheureux !

ROMÉO.

L'avais-je pu prévoir ?

Mon père allait périr, j'ai rempli mon devoir.
De son péril pressant l'image inattendue
A troublé dans mon sein la nature éperdue.
J'ai couru, j'ai frappé. Céder à mon amour,
C'était ôter la vie à qui je dois le jour.
Je suis envers tes feux un ingrat, un perfide;
Mais je n'ai pas été du moins un parricide.
Chargé d'un tel forfait, à moi-même odieux,
J'aurais cru t'offenser de paraître à tes yeux.
J'ai pris d'un Montaigu le féroce courage;
Un sang des Capulets prends à ton tour la rage.
Ton père doit rentrer enflammé de courroux;
Je vais m'offrir sans arme au-devant de ses coups.
Je mettrai dans ses mains, soumis et sans défense,
Ce fer souillé d'un sang qui lui crîra vengeance,
Et je mourrai content, si le mien dans ces lieux
Calme au moins tes regrets en coulant sous tes yeux.

JULIETTE.

Garde-toi d'écouter cette farouche envie!
Ah, barbare! et c'est moi qui tremble pour ta vie!
Quel attrait tout-puissant me force, en mon malheur,
A chercher dans toi seul un charme à ma douleur?
Pardonne, ô mon cher frère! à ma douleur extrême.
Tu connus notre amour, tu l'approuvas toi-même.
Que dis-je? ah! sans frémir peux-tu me voir, hélas!

A qui perça ton flanc pardonner ton trépas ?
Roméo, par ce ciel, par ton bras que j'implore,
Punis-moi du forfait de t'adorer encore.
Arrache-moi la vie, ou sauve à mon devoir
Le coupable plaisir que je prends à te voir.
Adieu, séparons-nous; n'attends pas que mon père
Soit instruit dans quel sang il doit venger mon frère.
Il en est temps encore, échappe à son courroux :
Va, mets les flots, les mers, mets le monde entre nous :
Sois sûr qu'en quelques lieux où le destin te jette,
Tu vivras à jamais au cœur de Juliette :
Va, mes feux te suivront, j'en atteste l'amour,
Par-tout où tu verras la lumière du jour.
N'attends pas qu'à mes yeux elle te soit ravie.
Je t'accorde ta grace, accorde-moi ta vie :
Que ce soit là le prix, ce n'est pas trop pour moi,
De ce frère immolé que j'ai perdu par toi.

SCÈNE V.

CAPULET, ROMÉO, JULIETTE.

CAPULET.

Viens, suis-moi, Dolvédo : viens seconder ma rage,

Viens venger mon fils mort, viens laver mon outrage.
ROMÉO, à part.
Contre qui ? ciel !
CAPULET.
Mes yeux n'ont point vu l'assassin ;
Mais Montaigu...
ROMÉO.
Qui ! lui !
CAPULET.
Cours lui percer le sein.
Mon ami, mon vengeur, c'est dans toi que j'espère.
Vois ces cheveux blanchis, vois ces larmes d'un père.
Tes exploits, ces drapeaux attestent ton grand cœur.
Il est dans ton destin de revenir vainqueur.
Mon bras, ce bras tremblant que trop d'ardeur anime,
En prodiguant ses coups manquerait sa victime.
Va trouver Montaigu, qu'il meure ; et dans ces lieux
Apporte-moi son cœur palpitant à mes yeux.
Ne prescris point de borne à ma reconnaissance ;
Je t'adopte pour fils, adopte ma vengeance.
Va, pars, combats, triomphe, et revolant vers moi,
Si mon fils est vengé, je le retrouve en toi.
ROMÉO.
Qu'exigez-vous ?
CAPULET.
D'où vient ce trouble et ce silence ?

ACTE III, SCÈNE V.

J'ai recours à ton bras, et ta valeur balance?

ROMÉO.

Ah, ciel!

CAPULET.

C'en est assez : viens, ma fille, avec moi.
Vainement au besoin j'ai compté sur sa foi.
Je rougis pour tous deux qu'un guerrier sans courage
M'ait fait à tes regards essuyer cet outrage :
Mais du comte Pâris tu sais la passion ;
Offre-toi pour conquête à son ambition.
S'il faut périr pour toi, la mort lui sera chère.
Viens, suis mes pas.

JULIETTE.

Seigneur...

CAPULET.

Tu gémis!

JULIETTE.

O mon père!

CAPULET.

Que vois-je? quel soupçon m'éclaire en ce moment?
D'où naît cet embarras, ce long étonnement?

JULIETTE.

Ah, dieu!

CAPULET.

S'il était vrai qu'au sein de ma famille

(Regardant Roméo.)

Un séducteur au crime eût entraîné ma fille !
Si cet indigne amour s'était seul opposé
A l'hymen que tantôt mon choix a proposé...

JULIETTE.

Où suis-je ?

CAPULET.

Tu rougis, serais-tu criminelle ?

JULIETTE.

Seigneur...

CAPULET.

Si je croyais...

JULIETTE.

Souffrez qu'au moins...

CAPULET.

Rebelle...

(Mettant la main à son épée.)

ROMÉO.

Arrête, Capulet, écoute, et connais mieux
L'objet de ton courroux : vois dans un furieux,
Que toi-même élevais au sein de ta famille,
Un monstre qui se hait, qui brûle pour ta fille,
Un ingrat qui t'outrage, un fils de Montaigu,
Roméo.

JULIETTE.

Qu'as-tu dit ?

ACTE III, SCÈNE V.

CAPULET.

Grand dieu! qu'ai-je entendu?

ROMÉO.

Apprends tous mes forfaits: cette main sanguinaire,
Je viens de la plonger dans le flanc de son frère.

CAPULET.

De mon fils!

JULIETTE.

Malheureux!

CAPULET.

O vengeance! ô fureur!
Barbare, défends-toi.

ROMÉO.

Frappe, voilà mon cœur.

JULIETTE.

Arrêtez.

CAPULET.

Défends-toi.

ROMÉO.

Non, cède à ta colère.
Tu dois venger ton fils, j'ai dû sauver mon père.

JULIETTE.

Arrêtez.

CAPULET.

Fille ingrate, et tu retiens mon bras!

A ma juste fureur tu n'échapperas pas,
Lâche, tu sens trop bien cet indigne avantage
Que ta main sans défense oppose à mon courage.
Va, cesse d'exciter mes transports furieux ;
Épargne à mes regards ton aspect odieux.

SCÈNE VI.

CAPULET, ROMÉO, JULIETTE, un
OFFICIER DU DUC.

L'OFFICIER.

De vos malheurs instruit, le duc au moment même
Veut adoucir, seigneur, votre douleur extrême.
De consoler un père il se fait un devoir.
Il vient.

CAPULET.
C'est donc à moi d'implorer son pouvoir.

(à Roméo.)

Ne crois pas m'échapper : les combats, les supplices,
Tout est égal pour moi, pourvu que tu périsses.

(à sa fille.)

Suivez mes pas.

(Il sort.)

ACTE III, SCÈNE VI.

ROMÉO, à Juliette.

Ah! parle, et l'attendris pour moi.

JULIÈTTE.

Va, nous mourrons ensemble, ou je vivrai pour toi.

FIN DU TROISIÈME ACTE.

ACTE QUATRIÈME.

SCÈNE I.

FERDINAND, CAPULET.

FERDINAND.

Je suis loin, Capulet, de condamner vos larmes.
Oui, la raison d'abord nous prête en vain ses armes;
On est homme, on gémit : mais enfin vos douleurs
Ne se guériront point par de nouveaux malheurs.
Craignez qu'en expirant, votre fille rebelle
N'éteigne une maison qui peut revivre en elle.
Pardonnez, croyez-moi.

CAPULET.
Prince, que dites-vous ?
Mon fils...

FERDINAND.

Par nos regrets le ranimerons-nous ?
Roméo vous est cher; sa vertu, sa vaillance,
Votre bonté sur-tout vous parle en sa défense:
Ajoutez, s'il le faut, que moi-même aujourd'hui,
Cherchant à vous fléchir, j'ai supplié pour lui.
J'honore dans vos pleurs l'amitié paternelle;
Mais si pour adoucir votre perte cruelle,
Les plus nobles emplois, les rangs, les dignités,
Si ma reconnaissance...

CAPULET.

Ah! seigneur, arrêtez.

FERDINAND.

Laissez-moi, comme vous, sentir votre infortune :
Notre sort est d'être homme, il nous la rend commune.
Ne croyez pas pourtant qu'à gémir destiné,
Vous soyez seul à plaindre et seul infortuné.
Combien de fois mes yeux ont répandu des larmes!
Je n'entrevois par-tout que des sujets d'alarmes.
Par le duc de Mantoue en secret excités,
Mes sujets contre moi sont presque révoltés.
Ce parti veut ma perte, il espère en silence
Que, vos maisons bientôt rallumant leur vengeance,
Capulets, Montaigus, l'un par l'autre immolés,
Portant l'effroi, la mort sur nos bords désolés,

Il détruira sans peine, en ce désordre extrême,
Un état divisé, déchiré par lui-même.
Éteignez à jamais les flambeaux détestés
Qu'entre vos deux maisons la discorde a jetés.
Montaigu n'a qu'un fils, il vous reste une fille :
Si l'hymen unissait l'une et l'autre famille !
C'est la patrie en pleurs qui vous prie à genoux :
Elle emprunte ma voix : la repousserez-vous ?
Ne croyez pas par là ternir votre mémoire ;
Cet effort de vertu comblera votre gloire :
On dira quelque jour : « Capulet outragé
« Volait à sa vengeance, et ne s'est point vengé ;
« Il sut à son devoir immoler sa furie,
« Il exauça son prince, il sauva sa patrie ;
« L'intérêt de l'état fut sa suprême loi ! »

CAPULET.

Ainsi donc Montaigu va l'emporter sur moi !

FERDINAND.

Le triomphe est pour vous : ah ! loin d'être inflexible,
Lui-même à vos douleurs il s'est montré sensible.
En retrouvant un fils, les plus doux mouvements
Ont remplacé sa haine et ses ressentiments.
Instruit par Roméo quelle était sa naissance,
J'ai mandé dès l'instant son père en ma présence.
Ils se sont vus l'un l'autre, et des signes certains

Ont du fils à mes yeux éclairci les destins.
La nature a parlé : par le cri le plus tendre
Dans le fond de leurs cœurs le sang s'est fait entendre.
J'en ai versé des pleurs. Ils me pressaient tous deux
D'adoucir vos transports, de vous fléchir pour eux,
D'obtenir un pardon qu'ils n'osent plus prétendre.
Tous les deux, par mon ordre, ils vont ici se rendre :
Mais les voici.

<center>CAPULET.</center>

<center>Grand dieu !</center>

<center>FERDINAND.</center>

<div style="text-align:right">Montrez-vous citoyen.</div>

SCÈNE II.

FERDINAND, MONTAIGU, CAPULET, ROMÉO.

<center>FERDINAND.</center>

Paraissez, Montaigu, venez, ne craignez rien.
Capulet vous pardonne.

<center>MONTAIGU.</center>

<div style="text-align:right">O ciel ! le puis-je croire ?</div>

As-tu bien sur toi-même emporté la victoire ?

Ton cœur s'est-il dompté?

CAPULET.

J'ai triomphé de moi.
Mais, en te pardonnant, je n'ai rien fait pour toi.

FERDINAND.

Ah! laissez-nous penser qu'en oubliant l'offense,
Vous cédez sans effort à la seule clémence.

ROMÉO.

(au duc.) (à Montaigu.)
O mon prince! O mon père! En des moments si doux
(Tombant aux pieds de Capulet.)
Souffrez que comme un fils j'embrasse ses genoux.

CAPULET.

Que fais-tu, Roméo?

MONTAIGU.

Sois touché par ses larmes.

CAPULET.

Crois-tu donc que la haine ait pour moi tant de
charmes!

MONTAIGU.

Je le vois, la vengeance a pour toi peu d'appas.
Tu ne sais point haïr.

FERDINAND.

Vous ne vous trompez pas,
J'ai surpris la pitié dans son ame attendrie.

ACTE IV, SCÈNE II. 255

Ah! tous les deux enfin vivez pour la patrie.
MONTAIGU.
Je joins mes vœux aux siens.
FERDINAND.
Mes amis, faisons mieux :
Qu'un accord si touchant éclate à tous les yeux.
Parmi tous ces tombeaux, au sein de ces ténèbres
Où dorment vos aïeux sous des marbres funèbres,
Devant mon peuple et moi renouvelez tous deux
Le serment d'une paix qui fut jadis entre eux.
Jurez sur leurs cercueils, et sous ces voûtes sombres,
En attestant leurs noms, et leur cendre, et leurs ombres,
De tourner désormais contre nos ennemis
Le fer que dans vos mains la discorde avait mis;
De former entre vous une auguste alliance
Où votre haine expire, où l'amitié commence;
Et de rendre à l'État le sang et les guerriers
Dont l'ont privé cent fois vos combats meurtriers :
Ainsi, femmes, enfants, chacun dans l'Italie
Consacrera le jour qui vous réconcilie :
Ainsi tous mes sujets, les larmes dans les yeux,
Porteront à l'envi vos vertus jusqu'aux cieux.
Dès-lors plus de complots, de meurtres, de vengeance;
Je tiendrai de vous seuls ma gloire et ma puissance,
Et, vous donnant des lois, mes desirs les plus doux

Seront de mériter des sujets tels que vous.
Vous êtes attendris, vos soupirs vous trahissent.

MONTAIGU.

Consens-tu, Capulet, que nos maisons s'unissent?

FERDINAND.

Oui, son cœur vous pardonne, et j'en réponds pour lui.

CAPULET.

Vois donc ce que pour toi j'aurai fait aujourd'hui.
L'État, mon souverain, sur ma cruelle offense,
Malgré le cri du sang, emportaient la balance ;
Mais, dût encor ce sang se plaindre et s'indigner,
C'est à toi maintenant que je veux pardonner.
Je vis, mon fils n'est plus, lorsque le tien respire ;
Il demande vengeance, et ma vengeance expire :
C'est dans ce même jour, dans ce même palais,
Qu'avec ses meurtriers j'aurai conclu la paix.
Ma haine, Montaigu, s'éteint avec la tienne ;
Dans la main de ton fils j'ose mettre la mienne.
Est-ce assez te prouver, par cet effort sur moi,
Que tu peux sans péril te livrer à ma foi ?
Ennemi, sur tes jours, j'étais prêt d'entreprendre ;
Ami, je donnerais les miens pour te défendre.
Tu vois, pour m'acquérir, qu'il t'en a peu coûté ;
J'oublie, en le pleurant, le bien qui m'est ôté,

ACTE IV, SCÈNE II.

Et je paie à ton fils, dans ma douleur funeste,
Le sang qu'il m'a ravi par le sang qui me reste.

ROMÉO.

Ah, mon père! ah, seigneur! après tant de bienfaits,
Comment envers vous deux nous acquitter jamais?

SCÈNE III.

FERDINAND, MONTAIGU, CAPULET, ROMÉO, UN OFFICIER DU DUC.

L'OFFICIER.

Prince, des ennemis répandus par la ville,
Espérant quelque trouble à leurs projets utile,
N'attendent en secret, tout prêts à se montrer,
Que l'instant de paraître et de se déclarer :
Et l'on craint...

FERDINAND.

C'est assez : je vais en diligence
Tout voir, tout prévenir, et tout mettre en défense.
Je sors; vous, Capulet, commandez mes soldats.

(Ferdinand sort avec l'officier.)

SCÈNE IV.

MONTAIGU, CAPULET, ROMÉO.

CAPULET.

Et toi, dans ce palais, quand je n'y serai pas,
Agis, dispose, ordonne, et règne en ma famille.
Sans crainte entre tes mains je laisse ici ma fille.
Va, je ne sais aimer ni haïr à demi.
Prends hautement chez moi tous les droits d'un ami;
Et si (ce que jamais mon cœur ne pourrait croire)
La moindre haine encor vivait en ta mémoire,
Souviens-toi seulement, pour raffermir ta foi,
A quel prix, Montaigu, j'ai dû compter sur toi.
<div style="text-align: right;">(Il sort.)</div>

SCÈNE V.

MONTAIGU, ROMÉO.

ROMÉO.

Ah! que sur nous la foudre éclate et nous dévore,

ACTE IV, SCÈNE V.

Plutôt que dans nos cœurs la haine existe encore!

MONTAIGU.

Es-tu mon fils?

ROMÉO.

Seigneur... vous me faites trembler.

MONTAIGU.

Prévois-tu quels secret je vais te révéler?

ROMÉO.

Que dites-vous?

MONTAIGU.

Écoute, et rassemblant d'avance
Ce que l'homme eut jamais de force et de constance,
Que ton ame à ma voix se prépare à frémir.

ROMÉO.

Parlez...

MONTAIGU.

Sois immobile, et songe à t'affermir.
Tantôt, sans soupçonner ces terribles mystères,
Tu voulais être instruit du destin de tes frères :
Ils ne sont plus.

ROMÉO.

O ciel!

MONTAIGU.

Loin de ces murs affreux
Je crus chez les Pisans devoir fuir avec eux.

Hélas! disais-je, enfin voici donc un asile,
Pour moi, pour mes enfants, rempart sûr et tranquille,
D'où n'approcheront plus les piéges du trépas.
La vengeance attentive y marcha sur mes pas;
Un monstre ingénieux, un tigre impitoyable
D'un complot supposé me fit juger coupable,
Et sans que du forfait on daignât m'informer,
Dans une tour fatale on me vint enfermer.

ROMÉO.

Avec vos enfants?

MONTAIGU.

Oui : prête l'oreille au reste.
Déja depuis trois jours dans mon cachot funeste,
Je sentais dans mon sein s'amasser la terreur,
Quand d'un songe effrayant la prophétique horreur
Offrit à mes esprits la plus fatale image.
Je m'éveillai tremblant, plein d'un affreux présage.
Je cherchais dans moi-même, immobile et glacé,
Quel était ce malheur par mon songe annoncé.
Mes fils dormaient; j'y cours; leurs gestes, leurs visages,
Sur mon sort tout-à-coup éclairant mes présages,
De la faim sur leur lit exprimaient les douleurs;
Ils s'écriaient: «Mon père!» et répandaient des pleurs.
Nous nous levons, on vient; nous attendions d'avance
L'aliment qu'on accorde à la simple existence.

ACTE IV, SCÈNE V.

Chacun se tait; j'écoute; et j'entends de la tour
La porte en mur épais se changer sans retour.
Je fixai mes enfants sans parole et sans larmes,
J'étais mort... Ils pleuraient... je cachai mes alarmes;
Mais lorsqu'enfin (soleil, devais-tu te montrer?)
Dans eux tous à-la-fois je me vis expirer,
Je dévorai ces mains. Renaud me dit : « Mon père,
« Vis, tu nous vengeras. » Raymond, Dolcé, Sévère,
M'offrirent à genoux leur sang pour me nourrir,
Et chacun d'eux ensuite acheva de mourir.

ROMÉO.

Qu'ai-je entendu? grand Dieu!

MONTAIGU.

Puisqu'il me faut poursuivre,
Je restai seul vivant, mais indigné de vivre.
Ma vue en s'égarant s'éteignit à la fin.
Et, ne pouvant mourir de douleur ni de faim,
Je cherchai mes enfants avec des cris funèbres,
Pleurant, rampant, hurlant, embrassant les ténèbres;
Et les retrouvant tous dans ce cercueil affreux,
Immobile et muet, je m'étendis sur eux.
Mon cachot fut ouvert, mes amis en furie
Venant pour me sauver...

ROMÉO.

Ah! de sa barbarie

Vous dûtes bien, je crois, punir un inhumain!

MONTAIGU.

Il n'avait point d'enfants. Tourmenté par la faim,
Je courais, furieux, dans ma rage homicide,
Sur ses flancs acharné, dévorer un perfide...
Le barbare! il venait, plein de gloire et de jours,
Tranquille, et sans douleurs, d'en terminer le cours.

ROMÉO.

Ainsi donc, sans objet, où porter vos vengeances?

MONTAIGU.

Cet objet est, mon fils, plus près que tu ne penses.

ROMÉO.

Ah! je cours sur vos pas le voir et l'immoler.

MONTAIGU.

Peut-être avant le coup ton bras pourra trembler.

ROMÉO.

Qui dois-je enfin punir?

MONTAIGU.

Un traître, un téméraire,
De l'auteur de mes maux le détestable frère,
Capulet.

ROMÉO.

Lui!

MONTAIGU.

Lui-même.

ACTE IV, SCÈNE V.

ROMÉO.

Ah! pour un tel dessein,
Ou changez de victime, ou changez d'assassin.

MONTAIGU.

Non, ce n'est pas son sang qu'il faut verser encore;
C'est le sang d'un objet qu'il chérit, qu'il adore,
Qui tient à son amour par un si fort lien,
Qu'en lui perçant le cœur, tu perceras le sien;
C'est l'objet en qui seul vit encor sa famille,
C'est son unique espoir, c'est son sang, c'est sa fille,
C'est Juliette enfin.

ROMÉO.

Seigneur, les plus beaux feux
Dès long-temps, pour jamais, nous ont unis tous deux.

MONTAIGU.

Et tu ne trembles pas qu'en ma fureur extrême
Mon bras, sur cet aveu, ne t'immole toi-même?

ROMÉO.

Voyez à quel forfait vous voulez m'engager!
Une amante... un vieillard...

MONTAIGU.

Je cherche à me venger.

ROMÉO.

Et qu'ont-ils fait?

MONTAIGU.

Grand Dieu! ce qu'ils ont fait, perfide!

Et c'est là ta réponse au transport qui me guide!
Du bourreau de mes fils je vois le sang affreux,
Et c'est ton lâche cœur qui s'attendrit pour eux!
Ce qu'ils ont fait! demande aux tigres en furie,
Lorsqu'un dard dans leurs flancs accroît leur barbarie,
S'ils sauraient inventer ces monstrueux tourments,
De faire aux yeux d'un père expirer ses enfants.
Ce qu'ils ont fait! demande à tes malheureux frères,
Quand la faim par degrés éteignait leurs paupières,
Dans ce cachot de mort, s'ils ont dû soupçonner
Qu'un jour aux Capulets je pourrais pardonner.
Ce qu'ils ont fait! dis, traître, et quels étaient leurs
 crimes,
Quand, fixant à mes pieds de si chères victimes,
Je les vis, tous en pleurs, pour moi seul s'attendrir,
Et m'offrant à genoux leur sang pour me nourrir?
Ce qu'ils ont fait! barbare! ah! le ciel en colère
M'a privé du seul bien qui flattait ma misère :
C'eût été sur un monstre, au gré de mes desirs,
D'assouvir ma vengeance, en comptant ses soupirs,
D'observer ses douleurs, de suivre à cet indice
La lenteur du trépas, et l'horreur du supplice.
Le cruel chez les morts, tranquille et sans effroi,
S'est, au sein des tombeaux, retranché contre moi;
Et quand je trouve un fils, fameux par son courage,

ACTE IV, SCÈNE V. 265

Qui m'est exprès rendu pour se joindre à ma rage,
Lorsqu'aucun Capulet ne peut plus m'échapper,
Quand je n'ai qu'à vouloir, quand il n'a qu'à frapper,
A ses indignes feux c'est lui qui s'abandonne!
Je ne sais quel amour et l'enchaîne et l'étonne!
C'est lui qui délibère, et qui même aujourd'hui
Craindrait, en ce palais, de me servir d'appui!

ROMÉO.

Quel reproche odieux me faites-vous entendre?
Plutôt mourir cent fois que ne pas vous défendre!
Malheureux! Eh! quoi donc, avez-vous prétendu
Que pour de tels forfaits je vous serais rendu?
A peine mon ami dans un cercueil repose;
A peine, pour sceller la paix qu'on lui propose,
Un vieillard généreux vous livre sans soupçon
Son propre sang, son cœur, son palais, sa maison;
A peine entre vos bras il a remis sa fille,
Que pour exterminer lui, son nom, sa famille,
Sortant de l'embrasser, vous exigez soudain
Que je plonge à sa fille un poignard dans le sein!
Seigneur, je suis soldat; pour venger votre outrage,
J'emploîrai, s'il le faut, la force, le courage:
Ce bras ne sait user que de moyens permis,
Et se teindre avec gloire au sang des ennemis.
Au chemin de l'honneur montrez-moi la vengeance:

Vous connaîtrez alors si Roméo balance.
J'aspire à vous servir, je le veux, je le doi;
Mais s'il s'agit d'un crime, il n'est pas fait pour moi.

<center>MONTAIGU.</center>

Qu'entends-je? et quel est donc l'excès de mes mi-
　　sères?
Tel est l'horrible sort de tes malheureux frères,
Que tout trahit leur cause, et qu'après leur trépas
Ils demandent vengeance, et ne l'obtiennent pas.
Sais-tu ce qui soutient ma vie infortunée?
Sais-tu jusqu'à ce jour comment je l'ai traînée?
Sais-tu, quand je sortis de la funeste tour,
Sur quels sauvages bords, dans quel affreux séjour,
Par mon trouble égaré, je courus, loin du monde,
Ensevelir vingt ans ma douleur vagabonde?
Au mont de l'Apennin je fus vingt ans caché:
C'est là que, fugitif, dans des antres couché,
Implacable ennemi de la nature entière,
Ne pouvant à mon gré voir s'embraser la terre,
Oubliant à jamais mon rang et ma maison,
A force de douleur privé de la raison,
Aidé, pour tout secours, des soins d'un misérable,
Qui dans moi, par pitié, vit encor son semblable,
Nourri par ses bontés, quelquefois dans ses bras
Par des sons mal formés invoquant le trépas,

Trouvant le ciel, la nuit, la lumière importune,
Caché sous ces lambeaux de la vile infortune,
Dans l'horreur des forêts, sous des rochers affreux,
J'appelais à grands cris mes enfants malheureux,
Indigné d'y trouver, dans son sommeil paisible,
A mes longs désespoirs la nature insensible.
C'est là que tout-à-coup, plein de trouble et d'effroi,
Mes quatre fils mourants s'offraient tous devant moi...
Je crois les voir encore... Oui, voilà leurs visages,
Leurs traits, leur port...

ROMÉO.

Mon père, écartez ces images.

MONTAIGU.

GrandDieu! pour un moment suspendez mes douleurs:
Voyez ces cheveux blancs, daignez tarir mes pleurs.

ROMÉO.

O ciel!

MONTAIGU.

Il en est temps, souffrez que je succombe.
Pour revoir mes enfants, plongez-moi dans la tombe.
Je sens que je chancelle...

ROMÉO.

Ah! du moins que mes bras...

MONTAIGU.

N'avancez pas, cruel, ou vengez leur trépas.

ROMÉO.

Hé! seigneur...

MONTAIGU.

Mes enfants!

ROMÉO.

Dans votre horreur funeste,
Songez que...

MONTAIGU.

Mes enfants!

ROMÉO.

Songez que je vous reste.

MONTAIGU.

Mes enfants... Où sont-ils?

ROMÉO.

Ah! revenez à vous,
Mon père, ou dans l'instant je meurs à vos genoux.

MONTAIGU.

Qui! toi!

ROMÉO.

Vivez, hélas! conservez-vous encore.

MONTAIGU.

Je suis un malheureux qui se hait, qui s'abhorre,
Trop indigne à jamais du jour qu'il doit flétrir.

ROMÉO.

Que vous reprochez-vous?

MONTAIGU.

Je n'ai pas pu mourir.

ROMÉO.

Ah! seigneur, croyez-moi, dans vos douleurs amères,
Vos pleurs assez long-temps ont coulé pour mes frères.

MONTAIGU.

La raison, Roméo, vient vite à ton secours.
Ce n'est pas dans ton sang qu'ils ont puisé leurs jours :
Ton cœur donne à leur perte une pitié légère :
Tu ne sens pas pour eux des entrailles de père.
Ces frères que tu plains, tu ne les venges pas;
Leurs mânes gémissants n'assiégent point tes pas.
Malheureux Capulets, vous pairez tous ces crimes :
Mais je prétends sur-tout voir souffrir mes victimes ;
Dans leur sein déchiré je lirai leurs douleurs;
Dans le fond de leurs yeux j'irai chercher leurs pleurs.
Qu'un Capulet me plaise! avant qu'on m'attendrisse,
Oui, sur eux, sur eux tous, remplaçant ta justice,
Je te le jure, ô ciel! ces bras ensanglantés
Leur rendront, s'il se peut, les maux qu'ils m'ont prêtés.

ROMÉO.

Ah! ne vous chargez point d'un si noir parricide!

MONTAIGU.

Laisse là tous ces noms de traître et d'homicide.

Mon sort m'a dès long-temps dispensé de ma foi.
Ces noms, jadis affreux, n'existent plus pour moi.
Quoi ! tu n'es point saisi du transport qui m'agite !
L'aspect d'un Capulet n'a donc rien qui t'irrite ?
Comme un autre homme enfin tu peux l'envisager ?

ROMÉO.

Puisqu'il est homme, hélas ! peut-il m'être étranger ?
Mais enfin il est temps de rompre le silence :
Vous savez quelle main éleva mon enfance :
Faut-il que votre fils, le plus vil des ingrats,
Assassine un mortel qui lui tendit les bras !
Faut-il que sous mes yeux mon bienfaiteur périsse !
Faut-il qu'à cet excès mon père s'avilisse !
Vous allez tout trahir, la justice, la foi,
L'humanité, le ciel...

MONTAIGU.

On l'a trahi pour moi.

ROMÉO.

Différez seulement à laver votre offense.
Votre honneur veut...

MONTAIGU.

Du sang.

ROMÉO.

La pitié.

MONTAIGU.

La vengeance.

ACTE IV, SCÈNE V.

ROMÉO.

Ah! qu'allez-vous tenter?

MONTAIGU.

C'en est trop, et mes coups...

ROMÉO.

Pour la dernière fois je tombe à vos genoux :
Écoutez seulement, seigneur; qu'allez-vous faire?
Révoquez, s'il se peut, un projet sanguinaire :
Épargnez Capulet, voyez-y sans courroux
Un vieillard, à gémir condamné comme vous.
Laissez mourir en paix et le père et la fille.
Juliette au cercueil éteindra sa famille :
Le jour n'en est pas loin. Pourtant ne croyez pas
Que jamais ma douleur ait recours au trépas :
Je vivrai, mais pour vous, pour calmer vos misères,
Pour vous rendre, à moi seul, tout l'amour de mes frères.
Au mont de l'Apennin faut-il fuir avec vous?
Partageant vos ennuis, mon sort sera plus doux.
A la peine, aux travaux je trouverai des charmes ;
J'y défendrai vos jours, ou j'essuirai vos larmes...
Votre courroux, seigneur, me paraît suspendu.
Grand Dieu! vous m'exaucez; oui, mon père est rendu;
De la pitié qui parle il entend le murmure :
J'ai trouvé, j'ai vaincu, j'ai surpris la nature.

MONTAIGU.

Qui? moi! j'aurais...

ROMÉO.

Seigneur, ne vous défendez pas.
Laissez couler vos pleurs; souffrez que dans vos bras...

MONTAIGU.

Cruel!

ROMÉO.

Consultez seul votre cœur magnanime :
Il est fait pour l'honneur, pour détester le crime ;
L'honneur seul est la loi qu'il vous faut écouter.

MONTAIGU.

Laisse-moi.

ROMÉO.

Je vous suis, je ne peux vous quitter.

FIN DU QUATRIÈME ACTE.

ACTE CINQUIÈME.

Le théâtre représente la sépulture des Capulets et des Montaigus.

SCÈNE I.

JULIETTE.

Dieu ! quel jour effrayant dans l'épaisseur des ombres
Au sein de ces tombeaux répand ses clartés sombres !
Les mânes enchaînés sous ces marbres poudreux
Semblent tous m'inviter d'y descendre avec eux.
Je vois avec plaisir, au sein de ces ténèbres,
Le jour pâle et mourant de ces lampes funèbres.
Cet astre des tombeaux, plus affreux que la nuit,
Vient mêler quelque joie à l'horreur qui me suit.

Tout parle, tout m'entend dans ce vaste silence.
Mon frère ranimé s'éveille en ma présence :
Du fond de son cercueil il me dit: « Hâte-toi,
« Goûte enfin le repos qui t'attend près de moi. »
C'est donc ici, grand Dieu ! que la vengeance expire,
Que le sort est dompté, que la vertu respire !
Ici nos fiers aïeux, par la haine animés,
S'embrassent dans la poudre, unis et désarmés.
Je vais leur annoncer que leurs guerres funestes,
En moi, de ma famille ont dévoré les restes.
Je sors avec dédain d'un coupable séjour,
Où le ciel a proscrit l'innocence et l'amour.
Qu'aurais-je à regretter ? qu'ai-je vu sur la terre ?
Des haines, des complots, la trahison, la guerre.
Un plus doux sentiment m'eût fait chérir le jour.
Roméo m'adorait... Je le perds sans retour.

SCÈNE II.

ROMÉO, JULIETTE.

ROMÉO.

Courons rendre le calme à son ame inquiète.
On m'a dit qu'en ces lieux...

JULIETTE.

Qu'entends-je?

ROMÉO.

Juliette!

JULIETTE.

Est-ce toi, Roméo? Que ton aspect m'est doux!

ROMÉO.

Mon père est désarmé; j'ai fléchi son courroux.
J'ai vu son cœur ému : ses bras par leurs caresses
M'ont prodigué du sang les plus vives tendresses.
Tu le verras bientôt, sur ces froids monuments,
De la paix entre nous prononcer les serments.
Sa foi ne nous doit plus laisser aucun ombrage.

JULIETTE.

De sa sincérité, tiens, vois le témoignage!

(Elle lui donne un billet.)

ROMÉO.

Quelle horreur ce billet va-t-il me révéler?
Au moment de l'ouvrir je sens ma main trembler.

(Il lit.)

Lisons. « Voici le temps, compagnons intrépides,
« D'exterminer les Capulets,
« Et, quand dans les tombeaux j'irai jurer la paix,
« D'enfoncer vos poignards dans le flanc des perfides.
« *Montaigu.* » Le barbare! et je suis né de lui!

JULIETTE.

C'est ainsi, tu le vois, qu'il pardonne aujourd'hui.
J'ai fait par des yeux sûrs attachés à sa suite
Épier ses projets, observer sa conduite;
On comptait tous ses pas: de fidèles amis,
Surprenant ce billet, dans mes mains l'ont remis.

ROMÉO.

Ah! je cours, prévenant un mortel sanguinaire...

JULIETTE.

Souviens-toi, Roméo, qu'il est toujours ton père.

ROMÉO.

Quand sa fureur, sur toi, sur l'auteur de tes jours...

JULIETTE.

J'ai prévu les moyens d'en arrêter le cours.

ROMÉO.

Que dis-tu? Quel dessein...

JULIETTE.

Mon trépas nécessaire
Va sauver à-la-fois ma patrie et mon père.
Ma maison, tu le sais, ne vit plus que dans moi;
La tienne maintenant n'existe plus qu'en toi.
Entre ces deux maisons, soit ton sang, soit le nôtre,
Il faut que l'une enfin n'importune plus l'autre;
Et, pour n'avoir plus lieu de se persécuter,
Qu'un des deux partis cède en cessant d'exister.

ACTE V, SCÈNE II.

Voilà le seul moyen de terminer nos haines...
C'en est fait, Roméo; la mort est dans mes veines.

ROMÉO.

Qu'as-tu fait? juste ciel!

JULIETTE.

Tout est fini pour moi.
Mais mon père vivra, je revivrai dans toi.
Montaigu voudra bien, délivré d'une fille,
Permettre à Capulet de pleurer sa famille;
Et comme dans la tombe il est tout près d'entrer,
Lui laisser noblement le loisir d'expirer.
Tu frémis, je le vois, de tant de barbarie:
Vis pour moi, pour nous deux, pour sauver ta patrie.
J'entends et tes soupirs et tes gémissements:
Affermis mon courage en ces derniers moments.

ROMÉO.

Qu'ai-je entendu, barbare! et tu veux que j'achète
Le bienfait de la vie en perdant Juliette,
Qu'à cet horrible prix, à moi-même odieux,
J'ose encor sur ta tombe envisager les cieux!
As-tu bien pu penser, quand tu cesses de vivre,
Qu'au cercueil Roméo pût tarder à te suivre?
De quel droit m'ôtais-tu, par cette trahison,
La part que mon amour me donnait au poison?
Tu n'as donc pas songé qu'unis dès notre enfance

Nous n'avons tous les deux qu'une même existence ?
Si tu m'avais aimé, tu n'aurais point, hélas !
Distingué de ta mort l'instant de mon trépas.
O cher, ô digne objet de ma tendresse extrême !
Ne nous séparons point, surmontons la mort même :
Expirons, mais ensemble. Avant de m'assoupir,
Que je te voie encore à mon dernier soupir.
Le temps, la mort, le ciel, rien n'éteindra ma flamme.
Je vivrai dans ton cœur, tu vivras dans mon ame.

JULIETTE.

O mon cher Roméo, quand je quitte le jour,
Cache-moi, par pitié, l'excès de ton amour.
Conserve de nos feux la mémoire éternelle.
Vis, j'ose l'exiger.

ROMÉO.

Va, ce fer plus fidèle,
Au défaut du poison, servira mon dessein.
Un désespoir tranquille a passé dans mon sein.
Montaigu va venir : sous ces voûtes terribles,
Qu'il recule à l'aspect de nos corps insensibles.
Que mon barbare père, en entrant dans ces lieux,
Nous voie avec horreur expirer sous ses yeux.
Je ne sais quel pouvoir, fatal à l'innocence,
Dressa dans ces tombeaux l'autel de la vengeance :
Il demande des morts, il veut du sang : hé bien !

Il sera satisfait; j'y verserai le mien.

JULIETTE.

Arrête, Roméo : la fortune jalouse
Ne doit point m'empêcher de mourir ton épouse.
Sur les bords du cercueil, puisqu'il dépend de nous,
Laisse-moi te donner le nom sacré d'époux.
Hélas! j'ai bien acquis, dans ce moment suprême,
Le droit triste et flatteur de me donner moi-même.
Pour amis, pour témoins, adoptons ces tombeaux,
Ce marbre pour autel, ces clartés pour flambeaux.

ROMÉO.

Que dis-tu?

JULIETTE.

C'en est fait. Adieu. Je meurs contente.
J'expire entre tes bras ta femme et ton amante.
Ah! donne-moi ta main! que j'emporte avec moi
La douceur d'être unie un moment avec toi.

ROMÉO.

Juliette! elle expire. Ah Dieu! père barbare!
Ta haine fit nos maux, c'est toi qui nous sépare;
Mais malgré toi, cruel, nous serons réunis.

(Il se tue.)

SCÈNE III.

FERDINAND, MONTAIGU, CAPULET, ROMÉO, JULIETTE; GARDES et suite de Ferdinand; PARTISANS de la maison des Montaigus; PARTISANS de la maison des Capulets; GUERRIERS et PEUPLE.

FERDINAND.

Peuple, voici l'instant que je vous ai promis.
(à Montaigu et à Capulet.)
Ici, sur ce tombeau, jurez en ma présence
D'éteindre pour jamais la haine et la vengeance.
Commencez, Capulet.

CAPULET.

Cendres de nos aïeux,
Recevez le serment que je fais en ces lieux :
Je jure aux Montaigus une amitié sincère,
De porter à leur chef le tendre amour d'un frère,
D'étouffer nos débats, de n'y jamais songer,
De défendre ses jours dans le moindre danger;
Approche : embrassons - nous. Ciel ! un poignard !
barbare !

ACTE V, SCÈNE III.

MONTAIGU.

Courage, mes amis!

FERDINAND.

Soldats, qu'on les sépare.

CAPULET.

Mais que vois-je? Ah, ma fille! ô crime! ô justes cieux!
Quel spectacle cruel vient s'offrir à mes yeux!

MONTAIGU.

Le ciel est juste enfin.

CAPULET.

Bourreau de ma famille,
Peux-tu bien...?

MONTAIGU.

Laisse-moi voir expirer ta fille;
Mes enfants sont vengés.

CAPULET.

Si ce sont tes plaisirs,
Tigre, entends mes sanglots, insulte à mes soupirs.

MONTAIGU.

J'en jouis. Te voilà comme mon cœur desire:
Sens bien que tu la perds, et que mon fils respire.

CAPULET.

(Il lui montre le corps de Roméo.)
Regarde, malheureux!

MONTAIGU.

Que vois-je ? Quelle horreur !
Mon fils ! ô mon cher fils ! ô vengeance ! ô fureur !
Et voilà tout le fruit de ma rage inhumaine !
Ciel ! es-tu satisfait ? ai-je épuisé ta haine ?
Frappe, unis donc le père à ses malheureux fils.

(Il tombe sur le corps de son fils.)

FERDINAND.

Vous voyez quels effets votre haine a produits.
Vos injustes fureurs, source de tant de crimes,
Ont conduit à la mort d'innocentes victimes.
Peuple, qu'un monument conserve à l'avenir
De vos justes regrets l'éternel souvenir.

FIN DU TOME PREMIER.

TABLE

DES PIÈCES CONTENUES

DANS LE TOME PREMIER.

AVERTISSEMENT.	Page 1
DISCOURS prononcé dans l'Académie française, le jeudi 4 mars 1779, par M. DUCIS, qui succédait à Voltaire.	9
RÉPONSE de M. l'abbé DE RADONVILLIERS, directeur de l'Académie française, au discours de M. DUCIS.	67
HAMLET.	83
ÉPÎTRE DÉDICATOIRE à la mémoire de mon Père.	85
VARIANTES d'HAMLET.	181
ROMÉO ET JULIETTE.	185
AVERTISSEMENT de Roméo et Juliette.	187

FIN DE LA TABLE.

www.ingramcontent.com/pod-product-compliance
Lightning Source LLC
Chambersburg PA
CBHW071630220526
45469CB00002B/556